Historia alternativa de la felicidad

Juan Antonio
González Iglesias

Historia alternativa
de la felicidad

Papel certificado por el Forest Stewardship Council®

Primera edición: noviembre de 2023

© 2023, Juan Antonio González Iglesias
© 2023, Penguin Random House Grupo Editorial, S. A. U.
Travessera de Gràcia, 47-49. 08021 Barcelona

Printed in Spain – Impreso en España

ISBN: 978-84-666-7609-0
Depósito legal: B-15.614-2023

Compuesto en Llibresimes, S. L.

Impreso en Rodesa
Villatuerta (Navarra)

BS 7 6 0 9 0

Índice

Prólogo

En el último curso del instituto, cuando nos preparaban para el acceso a la universidad, el profesor de lengua nos mandó hacer una redacción sobre la felicidad. Era un catedrático que se recreaba en un leve anacronismo. Su elegancia me parecía entonces decimonónica y ahora me parece propia del siglo xx. Humanista, gentil, amigo de Gonzalo Torrente Ballester, nos hablaba de todo en clase, con la libertad que le daba ocuparse directamente del lenguaje. La redacción debía titularse con una frase de *La Celestina*: «La natura huye lo triste y apetece lo deleitable». La extensión no debía llegar a un folio por las dos caras. Y teníamos que dedicarle al menos siete horas, la mayoría de ellas pensando.

Al adolescente de diecisiete que yo era entonces, aquella combinación de extravagancias le pareció una atractiva aventura. Cuarenta años después, no sin melancolía, he tenido la sensación de estar cumpliendo otra vez esa preciosa tarea, dando una vuelta por la felicidad.

También tiene que hablar de todo alguien que se ponga a escribir sobre la felicidad, cuya denominación es uno de los nombres de la vida. Las paradojas bordean el camino que lleva hasta ella. Por tratarse de un enigma irresuelto por los expertos, son las personas que no se lo plantean las que más cerca están de conocer su secreto. También las personas que no llaman la atención son quienes más gozan de su favor. Unas y otras suelen vivir inmersas en lo cotidiano. Una inconsciencia afortunada las envuelve.

En este campo, nuestros antepasados de época clásica pueden aportarnos alguna luz. Ellos se movieron en un mundo más simple. El arte en aquel momento buscaba el bien, individual y común. También tenían más fácil decir lo que de verdad pensaban. Como se ve, sus testimonios pueden ayudarnos a vivir. Además, ellos no miraban solo su presente. Cuando escribieron, nos tuvieron en cuenta a nosotros, los de la posteridad.

Concebimos la felicidad como un sentimiento, una emoción o, si perdura, como un estado de ánimo. Sin embargo, Aristóteles, cuya sensatez esconde siempre un destello, propuso que debe ser una actividad. Apuntemos que también la felicidad es un objeto para la inteligencia. De él se ocupan ahora la psicología, la psiquiatría y, en la medida en que todavía se le permite, la filosofía. Por lo que tiene de somático, los médicos, los químicos y los biólogos la han llevado a sus asépticos dominios.

Pero la felicidad es inseparable del lenguaje, que la describe tanto como la favorece. La designa, la celebra, la promueve con buenos deseos. Levanta acta de ella y la registra para el futuro. La felicidad es, ante todo un obje-

to bello. Entra en el ámbito de lo maravilloso. Su belleza, objetiva o subjetiva, está encomendada a los artistas y los poetas. Estos últimos, a lo largo de los siglos, han intentado decir lo inefable. Nadie como ellos se lanza a hablar en nombre del alma y en nombre del cuerpo: del cuerpo feliz, entero, de las células o de los órganos que se alborotan gozosamente, sean los ojos, el corazón, la piel o el sexo. He procurado que sus mensajes constasen también en este libro.

Esta posmodernidad nuestra es una época secundaria, menor, entretenida más que esencial. En una palabra: helenística. Como el helenismo, ha dejado atrás a los grandes del periodo estrictamente clásico. Estudiamos a Sócrates, a Platón o a Aristóteles, pero no los seguimos. En cambio, la cultura actual se puede encuadrar perfectamente en el mosaico de las éticas aplicadas que surgieron durante los reinados de Alejandro Magno y sus sucesores. Era cuestión de tiempo que nuestra sociedad se fragmentara, igual que la grecorromana, entre estoicos, epicúreos y cínicos. A ellos se suman otros dos grupos que ya se sumaron entonces: escépticos y eclécticos. No hay mucho más. Salvo que añadamos a los cristianos, que al principio se presentaron en el Imperio romano helenizado con los rasgos propios de una escuela minoritaria: un maestro con su grupo de incondicionales, una opción por el ascetismo, una alternativa radical... Algo parecido sucede ahora con las religiones y pensamientos orientales.

La enseñanza del griego Epicuro —siempre tan censurada— fue transmitida por dos poetas romanos: Lucrecio, para lo objetivo, y Horacio, para lo subjetivo. En la

prosa, Cicerón preparó el terreno para que Séneca elaborase una fusión imperceptible entre estoicismo y epicureísmo. En el Renacimiento, Montaigne hizo confluir serenamente el epicureísmo y el cristianismo, que habían empezado su aproximación desde el momento en que empezaron su batalla, algo que ha demostrado Michel Onfray en su libro dedicado a los cristianos hedonistas. A todos esos sabios y poetas (en el sentido más amplio de los dos términos) los he tenido en cuenta.

He seguido la pauta de Montaigne en sus *Ensayos* a la hora de citar con naturalidad y abundancia los textos cuyo conocimiento directo resultaba necesario. Junto a ellos he valorado la sabiduría popular, en una coexistencia que para la mayor parte de nosotros se da sin conflicto. En la exploración de la felicidad, cuando la minoría literaria está de acuerdo con los ídolos de las masas, y los clásicos con los contemporáneos, nos hallamos ante una prueba de validez universal, más eficaz que ningún electrodo sobre ningún cerebro.

Este ensayo es obra de alguien que vive en el lenguaje. De un filólogo que estudia los textos que tratan la felicidad y las palabras que la nombran. También es obra de un poeta, cuyo destino es ser lenguaje. Hay capítulos aquí sobre el eros, la confianza, los jardines o el rincón que nos basta para ser felices. Los lectores de poesía reconocerán en esa secuencia títulos como *Eros es más*, *Un ángulo me basta*, *Confiado* o *Jardín Gulbenkian*.

He escrito estas páginas entre un invierno en Nápoles y un verano en Salamanca. De joven me preocupaba mucho que no todos gocemos de la misma felicidad, aunque

sea como cantidad equivalente en el total de cada vida. Pero en Nápoles, viendo los veleros que se acercaban a Capri como un puñado de pétalos blancos lanzados al mar, constaté que la belleza del mundo nos iguala para siempre, porque nos vuelve a todos bienaventurados.

Las cuatro décadas que me separan de aquella redacción adolescente son tiempo bastante para haber asentado un poco las cosas. El poeta Alfonso Canales asegura que quien se retarda adrede, llega más lejos. Y que ofrece a los demás un camino transitable. Ojalá sea así.*

* He prescindido de enumerar una bibliografía, sabiendo que no costará encontrar las referencias. Para los especialistas académicos remito al volumen *La felicidad en la historia*, publicado por Ediciones Universidad de Salamanca, accesible en línea. Los recientes números de las revistas *Litoral* e *Ínsula* dedicados a la felicidad resultan especialmente amenos, visual y literariamente. Son también útiles para nuestro tema. Por si acaso, acentúo en esta nota algunos términos latinos, pensando incluso en que el libro sea leído en silencio: *felicitas* debe leerse *felíkitas*. Los demás, así: *humánitas, mediócritas, ebríetas, píetas, nóvitas*. En cuanto a las traducciones, he combinado algunas y a veces las he variado. El mejor Séneca sobre la felicidad es el de Carmen Codoñer. Las versiones de Lord Byron y Shakespeare son de Christian Law Palacín (aunque algún verso de Shakespeare lo es también de Manuel Mujica Lainez). Walt Whitman llega con palabras de Borges. Si alguien quiere leer en condiciones a Marcial, le recomiendo el de Pedro Conde Parrado. Para Horacio he recurrido a Fray Luis, a Enrique Badosa y a Luis Javier Moreno. Para Lucrecio, a José Marchena. Para Virgilio, a Aurelio Espinosa Pólit. Safo es de Aurora Luque. Epicuro, de José Vara Donado. El resto son traducciones clásicas o mías.

1

Los preámbulos de la felicidad

Vamos a usar aquí la palabra «preámbulo» en una acepción singular. Aunque los prolegómenos o los preliminares son importantes para cualquiera de los goces que se le ofrecen a un ser humano, vamos a ver un tipo de preludios que desde hace siglos se ha usado para fijar el objetivo de la felicidad. Si lo previo es decisivo para cualquier satisfacción, también lo será para la inteligencia.

«Pre-ambular» significa literalmente «andar por delante». De *preambulum* derivó el alemán medieval *preambel*, y, de este, *priamel*, que era el preludio de una obra musical o literaria. Hasta bien entrado el siglo xx no se empezó a aplicar *priamel* como concepto para describir los textos de la Antigüedad grecolatina, y hasta hace poco no se ha usado en los estudios sobre felicidad, como ha hecho Marta Martín Díaz. Aunque los clásicos no le habían dado nombre, sí manejaban con frecuencia ese esquema de pensamiento. La *priamel* (femenino, como en alemán) enumera una lista de cosas buenas para presentar

otra mejor, que supera todas las anteriores, una a una y sumadas. A menudo el esquema es tripartito, que en sí mismo es un buen número para alcanzar la perfección: tres elementos, de los cuales la felicidad el tercero, o cuatro (tres previos, sobre los que destaca la bienaventuranza).

El preludio —o *priamel*— inaugural en la historia de la felicidad nos lo ha dejado una mujer, Safo. Frente a los valores masculinos y bélicos de Homero, Safo, que también se sitúa en la Grecia arcaica (siglos VII-VI a.C.), pone la felicidad en el amor, como muchas personas ahora. Emplea el código griego de apreciar algo en función de su belleza. Así, descarta tres tipos de visiones bellas procedentes de la milicia: «Dicen unos que una tropa de jinetes, otros la infantería / y otros que una escuadra de navíos, sobre la tierra / oscura es lo más bello; mas yo digo / que es lo que una ama».

De haber nacido dos milenios más tarde, Safo habría sido una mística. Carolina Coronado la comparó con Santa Teresa, porque las dos transmitieron su conocimiento a sus discípulas, pero también las une el hecho de que las dos apostaron todo al amor, cada una a su modo y en su momento. El amor se nos muestra como uno de los objetivos de quien quiera ser feliz.

Un siglo después de Safo, Píndaro vuelve a los valores heroicos, enfocados esta vez al deporte. En sus odas identifica la felicidad plena con la gloria olímpica, la única que «va más allá de la muerte». También esto nos suena. El preludio de su oda olímpica primera celebra igualmente la belleza: la del agua entre los elementos, la del oro en medio de un tesoro variado, y, por último, la del sol en el

firmamento, para concluir que la victoria olímpica representa la felicidad completa: «El agua es un bien precioso, / y el oro relumbra / como ardiente fuego en la noche oscura. / Pero, corazón mío, / si quisieras cantar algún torneo, / no busques en el cielo ninguna estrella clara / que brille más que el sol, / ni, a la hora de celebrar, / habrá competición que supere a la Olímpica».

Y ahí es cuando felicita a Hierón de Siracusa, vencedor en la carrera de carros. Para llamarlo «feliz», llama «dichosa» a su casa y sentencia: «El vencedor, el resto de su vida, / tiene dulce bonanza». No hay estado de ánimo ni posición mejores. «No mires más allá», dice el poeta al vencedor olímpico.

En la Roma del siglo I a.C., Lucrecio, del que no sabemos casi nada (salvo que es a la vez poeta, científico y filósofo), nos va a transmitir la enseñanza de Epicuro. Aunque está separado de él por trescientos años, Lucrecio habla entusiasmado, como un discípulo que acabara de escucharlo. Y nos convierte a nosotros en discípulos suyos y del filósofo griego. En su *priamel*, Lucrecio combina la teoría con la práctica. Primero, produce placer ver desde tierra firme cómo otros sufren en el mar agitado: «Mientras revuelve el viento las llanuras / del mar, es deleitable desde tierra / contemplar la fatiga grande de otro». ¿Egoísmo? No tanto. Sí aprendizaje. El poeta cede ante el filósofo para explicarlo: «no porque dé contento y alegría / ver a otro fatigado, pero es grato / considerar los males que no tienes».

La felicidad, en efecto, se define a menudo por contraste, en una operación intelectual con repercusiones

anímicas. El segundo elemento del preámbulo recuerda a Safo y su visión de las tropas. Disfrutamos de la paz, mientras contemplamos la preparación de la guerra: «Suave también es, sin correr riesgos, / mirar grandes ejércitos de guerra / en batalla ordenados por los campos».

El tercer punto desgrana un gozo más alto, el del aprendizaje de la felicidad: «Pero nada hay más grato que ser dueño / de los templos excelsos guarnecidos / por el saber tranquilo de los sabios».

Desde allí se puede contemplar a los que no han sido instruidos en ese arte: «Y ver cómo confusos se extravían / y buscan el camino de la vida».

Erráticos, por ignorantes, se esfuerzan por la fama, el éxito, el dinero o el poder. «Y de noche y de día no sosiegan». Lucrecio les recrimina que estén lejos al mismo tiempo de la sabiduría y de la naturaleza.

Poco después, con los mismos parámetros de la cultura helenística y romana, se nos relatará en griego otra receta para ser feliz con forma de *priamel*: son las palabras de Cristo sobre los pájaros, los lirios y la hierba, felices todos ellos en su confianza natural, a diferencia de los humanos, siempre preocupados. Este preámbulo, no tan distinto de los otros, ofrece una promesa de bienaventuranza a los que confíen, venciendo así la ansiedad.

Tendremos tiempo para hablar de esas propuestas. Lo cierto es que desde hace milenios se mantiene una variedad de ideales de felicidad, a veces incompatibles: el amor, el deporte, el dinero, la fama... O la serenidad. Aunque todos creamos que lo tenemos decidido desde primera hora, los preámbulos clásicos nos enseñan que establece-

mos ese ideal comparando con los de otros, que nos ayudan a perfilar el nuestro. A menudo, lo único que sabemos de nuestra meta es que no queremos seguir los caminos ajenos. Ese esquema de pensamiento también nos deja un aviso: tienen más posibilidades de ser felices quienes eligen su meta después de haber formado su criterio. Para ello tienen que aprender de quienes han sabido vivir y de quienes han enseñado ese arte. En los preámbulos (de la vida, sin excluir los de la literatura) se empieza a decidir nuestro futuro.

2

La felicidad y el cálculo infinitesimal

Un proverbio clásico afirma que nuestra existencia está hecha de momentos. Más exactamente dice: «La vida está hecha de momentos: aquí tienes uno». No hace falta haber estudiado latín para entenderlo: *Vita facta momentis. Ecce unum*. «La vida está hecha de momentos. He aquí uno. El presente, al alcance de tu mano». *Ecce* es como un dedo que apunta a lo próximo.

La división en momentos no significa una fragmentación de la línea vital en puntos aritméticamente fríos o, peor aún, abstractos. Al contrario, nuestra palabra «momento» es una contracción de «movimiento», y ambas proceden del verbo «mover». Un momento es un movimiento *dotado de sentido y con una plenitud propia*. Su relación con «mover» nos indica que estamos ante el cumplimiento de la preciosa definición de Aristóteles, según la cual la vida es exactamente eso, movimiento. En lo estrictamente físico es una imagen muy bella de la vida (como un leopardo que avanza o un pájaro que vuela).

Esos momentos/movimientos han sido vistos como musicales; la vida o una de sus etapas, como interpretaciones de una melodía. Sus movimientos tienen principio y final. Un silencio los separa delicadamente, al tiempo que los conecta. Pongamos, entonces, al pensar en nuestra vida, las anotaciones que la marcan en italiano: *allegro, vivace, lento...* Ser compositores o intérpretes, una de esas es nuestra tarea. La atención a los momentos se basa en una analogía: es un modo de conocer —y de organizar— nuestra vida que atiende al cambio tanto como a la continuidad. Los momentos sostienen nuestro pasado y nuestro futuro, siendo presente exacto.

Si la vida está hecha de momentos, no es compacta. La pluralidad que la constituye tiene que acoger necesariamente instantes variados. Lo dulce y lo amargo se entremezclan sin tregua en el fruto total y, a menudo, también en cada bocado que le damos. Agridulce es la vida. Sus momentos se han comparado en algunos emblemas heráldicos con los granos de la granada. Hay algo —dice Lucrecio— que hasta en las mismas flores nos aflige.

Si la vida fuese un bloque único, incluso aunque fuese absolutamente placentero, resultaría invivible. Semejante homogeneidad sólida se nos haría irrespirable. Además de aburrida. Necesita intersticios en los que respiremos, y variedad con la que nos distraigamos. Para ser humana, dice otro proverbio clásico, la vida tiene que ser amena. Esto solo se disfruta por contraste.

¿Cuál es la ventaja de atender a los momentos? Que hacen más perceptible la felicidad. Los buenos se aprecian mejor, se perfilan más claramente, se degustan con más

fruición. Implican también una selección y un cotejo. La división en momentos está en la base del *carpe diem*, la formulación de la felicidad más lograda a lo largo de los siglos. Suele traducirse por «disfruta del día, goza el día»... Pero sería más acertado interpretarlo como «disfruta, aprecia el momento». Más exactamente: este momento en el que estás leyendo esto y en el que estás viviendo. El *carpe diem* es una invitación, que recibe aceptaciones diferentes: el actual cálculo infinitesimal o el antiguo conocimiento agrícola de la recolección. Siempre implica una selección de esa especie de átomos felices en los que la sensación de bienestar resulta indivisible. Si todo esto nos parece un poco abstracto debemos pensar en que estuviéramos recogiendo manzanas o uvas directamente en el campo. Horacio instruye a una joven discípula a la que da un nombre raro, además en griego: Leucónoe, la de mente (*noe*) en blanco (*leuco*), la ingenua. Como si ahora apodáramos Whitemind a la persona que no domina el secreto de la vida. El consejo definitivo lo deja para el final: «No preguntes, Leucónoe (no podemos saberlo) / qué fin tienen previsto para mí, para ti, / los dioses, y no pruebes las cifras babilonias. / Cuánto mejor será soportar lo que venga. / Sean varios inviernos los que te asigne Júpiter / o sea el último este, que agota al mar Tirreno / contra escollos adversos, demuestra tu prudencia, / decanta bien tus vinos y en este tiempo breve / guarda esperanza larga. Mientras vamos hablando / nuestro enemigo el tiempo ya habrá huido. / Goza el día, y no creas nunca que va a haber otro».

La división en momentos nos capacita para aceptar la diversidad de nuestros días. Al mismo tiempo, nos pre-

dispone para que el balance general sea positivo en cada momento en que lo hagamos. Se podría argumentar lo contrario: que la fragmentación excesiva y la atención a los instantes podría desembocar en una especie de angustia que disolviese cualquier atisbo de deleite. Puede ser, si se hace de modo equivocado, porque eso es exactamente lo que sucede con el *carpe diem* entendido de una manera hedonista.

Sin embargo, la percepción de la vida como momentos propios de una secuencia musical, es decir, como movimientos armoniosos, puede brindar una perspectiva serena. Los contrapuntos amargos pueden integrarse en el conjunto haciendo que destaquen los tramos placenteros.

Paradójicamente, los seres humanos somos incapaces de entender bien una vida humana. Esa torpeza se agrava al abordar la propia vida. No podemos hacer un balance de ella ni tenemos perspectiva suficiente, de no ser en el momento final. Y no siempre. Ojalá en ese punto todo el mundo pudiera inclinarse por dictar un resumen feliz, como el que hizo Ludwig Wittgenstein, y que veremos más adelante.

En el día a día realizamos balances parciales que acaban siendo totales, aunque sea provisionalmente. Una de las claves de la felicidad es que nos ajusta tan perfectamente a nuestro paso por el tiempo que dejamos de percibir su transcurso. De algún modo, se parece a la eternidad: no porque dure para siempre, sino porque se sustrae a la temporalidad. Nos costaría mucho entender nuestra vida fuera del eje temporal, pero todos hemos notado que los momentos felices quedan al margen del desgaste.

Quedan en otro plano. Esto puede darse en lo extraordinario del amor o del éxito profesional, o en un viaje memorable, pero también se nos da en instantes sencillos de la vida cotidiana. Y a menudo se encuentra en la rutina.

Recordemos la continuación del aforismo «Aquí tienes uno». Ofrece al lector ese instante, como un fruto en la mano tendida. En ese añadido reside una de las claves: el compartir el momento no solo con las personas a las que amamos, sino, de un modo más amplio, con los demás seres humanos, sea cual sea su cercanía. Muy a menudo se ha hecho eso mediante la literatura y el arte. Ahora también nos encontramos con que se comparten —o se derrochan— esos momentos felices en las redes sociales. Lo bueno tiende a difundirse solo, es una de sus características físicas y, para quienes así lo crean, metafísicas. Hay un problema ahí que tendremos que resolver: el modo de compartir la felicidad.

La percepción del instante como momento —es decir, como movimiento musical— abre la posibilidad de interpretar en clave positiva el instante en el que estamos y orientarnos hacia un futuro en el que sea posible mantenerlo y mejorarlo. Ese detenerse en un punto del camino ha sido cantado y celebrado por muchos. De algún modo todos lo sabemos, porque lo hemos hecho. Alfonso Canales lo ha anunciado poéticamente: «Hoy es el primer día del tiempo que me queda, / y quiero celebrarlo bebiéndome contigo / un trago de esperanza. / Lo de atrás ya está hecho: / invítame al futuro, por corto que resulte».

El momento gozoso no tiene por qué ser brevísimo o minúsculo. Puede durar mucho, ser una temporada o una

etapa de nuestra vida. Incluso cuando es breve, puede contener a su vez otros más pequeños. Canales define ese momento feliz —un encuentro amoroso— como «esta pequeña torre / de instantes». Eso podría valer para la vida entera, siendo la torre una pequeña fortaleza a la vez protegida y elevada, donde se guarda lo mejor y desde la que se otea el mundo exterior, a menudo hostil.

3

El arte de ser feliz

El mundo clásico es un mundo muy refinado como cultura urbana, al tiempo que está muy cercano a la naturaleza. La literatura estaba destinada directamente a la vida. La cultura clásica se basa en la repetición y en la imitación, entre otras cosas porque los humanos somos animales imitativos y tenemos que aprenderlo todo. También a ser felices. En el modelo romántico la felicidad surge como un destello, una fulguración, un premio inmerecido. Para el modelo clásico es una virtud, una excelencia, algo que se consigue. Se enseña y se aprende a ello. Sostiene ese modelo el concepto de «arte» (*ars*) que traduce el griego «técnica» (*téchne*). Hay una técnica para cada necesidad. Es tan habitual que hasta puede prescindirse del sustantivo. (Arte) retórica para aprender a hablar bien. (Arte) poética, que enseña a escribir literatura. Hay artes culinarias y de caza y de pesca y de arquitectura.

Los tres grandes poetas clásicos romanos componen artes que nos enseñan una faceta de la vida. Virgilio, el

mayor de los tres (por edad y probablemente por rango literario) compuso un tratado, las *Geórgicas*, que enseña el cultivo del campo y, al mismo tiempo, cómo vivir armoniosamente. El más joven, Ovidio, publicó *El arte de amar*. En el centro, Horacio nos ha transmitido un arte de ser feliz, aunque no unitario, sino diseminado por toda su obra, especialmente en la lírica: las *Odas* (que incluyen el *carpe diem*) y los *Epodos* (entre ellos el *beatus ille*). Las odas tienen una orientación más positiva y los epodos una más crítica o negativa. Horacio escribió también el *Arte poética*, que es un tratado de cómo escribir literatura y en realidad de cómo vivir, no solo para los escritores, sino también para todos aquellos que aman el arte.

La técnica griega es el arte romano. Hay alguien que sabe y alguien que aprende. El que enseña es un maestro en ese oficio. En principio, se trata de algo prácticamente manual. El aprendiz se hace cargo de ese saber. El maestro es reconocido como tal, por la experiencia y la excelencia en su profesión. Así Vitrubio, el ingeniero de César, escribe un tratado de arquitectura. Ovidio, con una larga experiencia como amante seductor, enseñó a hombres y mujeres cómo enamorar y cómo mantener el amor. Muy a menudo se llama «arte» al tratado mismo que reúne las reglas básicas para el aprendizaje. El arte es el manual de cada disciplina. En términos actuales sería un tutorial, publicado por el maestro que vendría a ser un mentor o un *coach*. Lo que funciona para la cocina, la arquitectura o el amor, ¿sirve también para la felicidad? Si decimos que Horacio es el mejor maestro que ha dado la cultura clásica para la felicidad, ¿estamos defendiendo

que tiene una acreditada experiencia como hombre feliz? Justamente, el tema que nos ocupa es el que impide afirmar eso de nadie. Lo que hizo Horacio es *intentarlo*, decantando la sabiduría precedente y acomodándola de la mejor manera posible a su vida y a la nuestra. Conjugó la teoría con la práctica. Resumió en algunas frases memorables la universalidad de sus consejos. Y tuvo ese punto de buena fortuna que le hizo disfrutar de algunos regalos de la vida. También probó los sinsabores, por supuesto. Todo eso lo convierte en un maestro que supo apreciar los dones recibidos, especialmente la protección de Mecenas, quien le regaló una pequeña finca en la que pudo vivir cotidianamente el ideal epicúreo al que aspiraba. Su gratitud hacia Mecenas va más allá de lo que la corrección pedía. Muestra una de las facetas mejores del ser humano: la amistad. Amigo de Mecenas, amigo de Virgilio, Horacio nos habla con una serenidad inteligente, con empatía, a menudo con ternura, otras veces con el leve desencanto de los que ya esperan poco. En fin, no se recrea en la amargura, sino en la búsqueda de un bienestar alcanzable.

4

Los tópicos sobre la felicidad

El tema clásico de la felicidad se concreta en unos cuantos tópicos: el *carpe diem*, el *beatus ille*, el lugar ameno o la *aurea mediocritas*. Lo primero que hay que saber es que en las lenguas clásicas el concepto de «tópico» no es negativo. Al contrario, es un tema bien definido, bellamente presentado, que los lectores reconocen inmediatamente y que busca una eficacia combinada con su encanto, como corresponde a lo clásico. Además, la palabra «tópico» tiene una significación espacial en origen: el *tópos* es el «lugar». Ya veremos la importancia de organizar espacialmente las ideas a la hora de pensar la felicidad.

¿Por qué repiten los tópicos los escritores, de entonces acá? Hay razones estéticas, entre las que figura la teoría del juego, según la cual unos autores imitan lúdicamente a otros, introduciendo cambios para intentar superarlos. Eso es cierto. Sin embargo, es más cierto que históricamente surge la necesidad de recordar unas cuantas cosas básicas que tendemos a olvidar. Y, así, en cada

generación aparece un escritor que vuelve a decir lo mismo de una manera nueva (y con el lenguaje propio de sus contemporáneos, incluso de sus coetáneos). ¿Por qué repetir una generación tras otra el consejo del *carpe diem*? Primero, porque nos tienen que enseñar a ser felices. La felicidad, más allá de la pura satisfacción biológica primaria, es una conquista cultural que entra en el campo de la ética y de la estética, cuando no de la política. Lo segundo porque, incluso sabiéndolo, lo olvidamos. Si hay una cuestión en la que los olvidos civilizatorios o biográficos son grandes (y graves), esa es la felicidad. La propia naturaleza del estado gozoso propicia el olvido. En los momentos mejores —ya lo hemos apuntado— puede experimentarse una suerte de embriaguez o de ilusión, incluso en los más conscientes, una clausura en la intimidad, que hacen que sea necesario recordar lo esencial. A cada nueva generación y a cada individuo. En cada momento de su vida. Sin ello, corremos al menos dos riesgos: no ser felices o creer que no lo somos (aun siéndolo). Los dos son igualmente graves.

Por eso podemos concluir que los tópicos literarios vinculados a la felicidad (el *carpe diem*, la *aurea mediocritas*, el *locus amoenus*...) tienen una auténtica función antropológica. En ellos se alía lo más decantado del conocimiento filosófico con las normas universales y sencillas de la sabiduría popular. Para oír eso de manera inolvidable tenemos que acudir al lenguaje poético, a los códigos literarios y a las obras artísticas. De la felicidad no puede hablarse de manera puramente abstracta o lógica, porque hay que apelar al intelecto tanto como al corazón.

5

Un *carpe diem* sereno

En el umbral del verano retorna el *carpe diem*. Lo oímos al pasar junto a una terraza, mezclado con los brindis. Lo leemos tatuado en los cuerpos semidesnudos, impreso en las camisetas, encendido intermitentemente en los nombres de bares y discotecas. La publicidad lo multiplica en mil formatos. El más famoso fragmento de la literatura grecolatina se desprendió de un poema difícil para ser un eslogan fácil. Casi siempre anda fuera de los libros. Casi siempre lo pronuncian personas que ni saben latín ni mucho menos han leído a Horacio, el poeta que lo acuñó como una moneda única, más perdurable que todos los áureos de la Roma imperial, probablemente por ser más valiosa. Que el poeta que no soportaba las multitudes circule anónimamente en la cultura de masas no deja de ser asombroso. Todos creemos entender su aviso, siquiera sea difusamente. Parece una incitación a que nos embriaguemos de variados placeres. Pero ¿esto es así?

Horacio, contemporáneo de Augusto y casi de Cristo, nos transmite el mensaje de Epicuro, el filósofo del jardín, destinado, en principio, a las minorías. Como suele pasarles a los que triunfan, el poeta romano y el pensador griego sufren un malentendido que roza la traición. El hedonismo desenfrenado poco tiene que ver con el ascetismo luminoso que, en realidad, aconsejan los dos maestros. *Carpe* es lo que le diríamos a alguien que, en un huerto cercano a Roma, emprendiera la tarea de la recolección: que, al aproximarse a las fresas o a las uvas, *seleccione* las buenas y allí, sobre el terreno mismo de la vida, *descarte* las malas. El sabio desdeña la cantidad, porque opta por la calidad. *Carpe diem* significa no tanto «disfruta» como «elige» o, más exactamente, «valora lo bueno de cada momento». Se trata de estar atentos al destello de las cosas, empezando por las más pequeñas, como el salero de vidrio sobre la mesa frugal. También de apartar lo negativo, categoría en la que entra todo exceso, incluso el de lo bueno. Para cumplir el *carpe diem* no tenemos por qué adueñarnos furiosamente de los tesoros del mundo. Horacio, consciente como nadie de la fuga del tiempo, apuesta por un placer inteligente, orientado a la serenidad. A sabiendas o no, muchos hedonistas actuales parecen empeñados en cumplir el impecable razonamiento que San Pablo dirigió a los corintios: «Si los muertos no resucitan, ¡entonces, "comamos y bebamos, que mañana moriremos"!». Sin embargo, hace medio siglo, dos profesores de Oxford, Robin Nisbet y Margaret Hubbard, en su espléndido comentario a Horacio, sugirieron que un paralelismo más certero para el *carpe diem* se halla en las

palabras de Cristo anotadas en el Evangelio de Mateo: «no os preocupéis del mañana: el mañana se preocupará de sí mismo. Cada día tiene bastante con su propio mal». Hemos oído habitualmente «cada día tiene su afán», pero en griego dice justamente *kakía*, «sus propios males objetivos». Dependerá de nosotros que se convierta en preocupación subjetiva. No tiene por qué ser así. De Horacio y del Evangelio se deduce, por pura lógica, que cada jornada tiene también sus propios momentos gratos. La felicidad, por tanto, es frecuente, como señaló Borges. Y está a nuestro alcance, porque es una decisión: «¡Qué día tan feliz! Olvidé todo el mal acontecido», canta Czeslaw Milosz.

Aspira esta ética a concertar satisfacciones y renuncias. Su mejor consejo sobre el vino es decantarlo bien, eliminando los posos, que son emblema de lo desechable. «Hoy beberás conmigo en copa corta / mi vino humilde, el que guardé hace un año», afirma Horacio, que prefiere el de su modesta finca a las denominaciones costosas. Invita, por supuesto, al erotismo y a la fiesta, pero más altos en su escala aparecen los goces apacibles: la amistad y la existencia dichosa del que vive en el campo, acorde al ritmo de las estaciones. Allí la recolección del fruto es un deleite real, previo a cualquier metáfora: «¡con cuánto gozo coge la alta pera, / las uvas como grana!». Si el *carpe diem* insiste en la fugacidad del tiempo hasta casi agobiarnos, el *beatus ille* nos serena porque se acoge al espacio, que es lo que permanece, haciendo tangible la felicidad. El lugar

ameno está hecho para el amor o para la soledad, para la lectura o —ya que estamos pensando en nuestro verano— para la siesta: en el césped, a la sombra, escucharemos el canto de los pájaros y el agua rumorosa que «despierta dulce sueño». La vida, sostiene el proverbio latino, si no es amena, no es humana. Poco o nada han cambiado las cosas esenciales. El milagro de los antiguos es que pudieron decirlas en un idioma refinado, cuando todavía estaban en la naturaleza. Ese es su *kairós* irrepetible.

Horacio es el poeta de los límites. Su sentencia «Todas las cosas tienen un límite» abre un ensayo de Umberto Eco sobre las estructuras del pensamiento romano. Horacio no se cansa de enumerar aquello que quiebra los límites y causa infelicidad. Ninguna época ha necesitado que se lo recuerden más que este extraño momento nuestro, entregado al absurdo como nunca se había conocido. Tal como están las cosas, *lo clásico es lo lógico*. Un obstáculo para la felicidad es la búsqueda obsesiva de la fama. Otro son los viajes largos, que los antiguos aborrecían por incómodos y por temor al naufragio y a no recibir sepultura. Nuestro poeta advirtió: «más razonablemente vivirás / si no navegas siempre en mar profundo». ¿Más impedimentos? El gusto grosero por lo sofisticado y lo caro, sea en comida, en bebida, en ropa o en casas. Horacio, que detesta los lujos tanto como ama los símbolos, rechaza las rosas cultivadas fuera de temporada. Propone una dieta sencilla, mediterránea, de cercanía ecológica: aceitunas recién cogidas del olivo, leche de la granja propia, hierbas de nuestra huerta. La autosuficiencia del sabio se concreta en los «manjares no comprados». Después de constatar

que se vive bien con poco, nos confiesa: «No molesto a los dioses pidiéndoles más cosas».

¿Hasta qué punto predica el ascetismo el autor del *carpe diem*? Hasta el máximo. Conocedor del equilibrio, enuncia un axioma que, en otro, sería religioso: «cuantas más cosas se niegue uno a sí mismo, / más recibirá de los dioses». Por eso añade: «desnudo me dirijo al campamento / de los que no apetecen cosa alguna». Más cerca del monacato que de la orgía, para entender el epicureísmo hay que pensar en él como el budismo occidental, porque Occidente, después de dos siglos dedicado a arrancar con saña sus propias raíces, necesita mirarse en el espejo de Oriente.

La combinación cuidadosa de placeres y renuncias es un desafío para el presente. El sobrio banquete de estos sabios se ofrece como punto de encuentro entre los que tienen esperanza metafísica y los que actúan solo por la belleza de la ética. A estos últimos, que no esperan recompensa más allá de este mundo, debe reconocérseles el mérito de su ascetismo, quizá mayor que el de los creyentes, puesto que lo practican como una perfección en sí misma.

Epicuro fue censurado por el poder cristiano, pero su enseñanza moral se salvó —porque casi había mutado— en la obra de Horacio, cuya lucidez estuvo ahí para todos. Durante dos milenios, la literatura grecolatina ha sido lenguaje compartido por unos y por otros, por Fray Luis y por Michel Onfray, digámoslo así. Algo de verdad hay en esa pauta de vida que reúne proyectos tan dispares. Es muy posible que la felicidad sea igual para cualquier ser

humano. Si es así, los clásicos la intuyen mejor que los que están muy atados a su época. Además, el *carpe diem* anula la distancia entre la alta cultura y la sabiduría popular. Ojalá sepamos comunicar a nuestros jóvenes este conocimiento fino, que no solo admite una cosa y la contraria, sino que las armoniza en una síntesis afortunada: el modo clásico de estar en el mundo.

6

La microética de Marcial

Cuando estaba a punto de terminar el siglo I después de Cristo, unos años después de que se concluyera el Coliseo, Marcial, un poeta nacido en Hispania que se había trasladado a la capital del Imperio para hacer fortuna literaria, se planteó esta pregunta: ¿cuáles son las cosas que hacen la vida más feliz? Y respondió con una lista de cosas, que, por ser un poeta clásico, es posible que sean válidas para todos. La brevedad de su receta la convierte en una auténtica microética. Antes de examinarlas, conviene que sepamos que su autor tenía en ese momento entre cincuenta y cuatro y cincuenta y siete años.

En las literaturas clásicas una lista (de naves, de guerreros, de vinos) recibe el nombre técnico de «catálogo», que es una palabra griega equivalente a «enumeración». Aunque nosotros la hayamos vulgarizado para su uso comercial, los antiguos la usaban para una selección de lo mejor. El de Marcial es uno de los catálogos de la felicidad más famosos.

Marcial se presenta como un auténtico maestro en el arte de vivir bien. No nos está dejando una enumeración teórica, sino un resumen aplicado a lo concreto, nacido de su experiencia, como solía suceder en el mundo antiguo. Marcial había marchado joven a Roma, donde pasó al menos dos décadas. Allí llevó la vida del escritor de provincias que emigra a la gran urbe, probando los éxitos y los sinsabores de quien intenta vivir de la literatura. En sus últimos años retornó a su lugar natal (Bílbilis, la actual Calatayud) y recibió, como regalo de una admiradora, una pequeña finca, en la que sus días transcurrieron apaciblemente. Es algo muy parecido a lo que le sucedió a Horacio con su protector Mecenas. Así que Marcial cumplió su sueño de tener una vida feliz, dentro de lo posible, llevando a la práctica lo que había aprendido previamente en la literatura, un poco como estamos nosotros haciendo ahora. Así se lo contó a uno de sus amigos, el poeta Juvenal, más minoritario pero —paradójicamente— más conocido del gran público, porque es el que troqueló la definición *mens sana in corpore sano*. Algo que, según él, debemos pedir. Pues a su amigo Juvenal le cuenta Marcial que duerme mucho y bien, que no se pone ropa de etiqueta y que así es como le gusta vivir y como le gustaría morir.

En los cursos sobre felicidad que hemos organizado desde la universidad, a menudo los estudiantes reaccionan (incluso se enfadan) señalando que Marcial dice algunas cosas que no están en nuestra mano, ya que vienen dadas o negadas al margen de nuestra voluntad. Veamos su pregunta y sus respuestas, sabiendo que, como muchos de

los antiguos, este texto de hace veinte siglos fue escrito pensando también en el futuro. De algún modo, nos tenía en cuenta a los que lo vamos a leer ahora. Que los dos mil años que nos separan de él no sean un obstáculo, sino un indicio de que algunas cuestiones son universales, consustanciales al ser humano: «¿Cosas que hacen la vida más feliz? / Mi encantador amigo, aquí las tienes: / patrimonio que venga por herencia, / no con mucho trabajo. Un terrenito / agradecido. Siempre fuego en casa. / Nunca ir a juicio, pocas veces ropa / de etiqueta. Tener buena genética / y un cuerpo sano. Una equilibrada / sencillez. Los amigos, entre iguales. / Comida sobria, no sofisticada. / Noche sin embriaguez y sin agobios. / Alegría en la cama, aunque sin vicios. / Un sueño que haga breves las tinieblas. / Querer ser lo que eres, nada más. / La muerte, no temerla y no pedirla».

La lista baraja muy hábilmente lo heredado con lo elegido. Los presenta intercalados en un todo armonioso, hasta el punto de que no se nota el desorden y parece que la felicidad puede conseguirse siguiendo unas orientaciones de igual rango.

Tras una segunda lectura, comprendemos que se pueden hacer dos listas separadas, aunque no del todo, pues algunas propuestas pueden figurar en ambas. En la lista de lo heredado se incluye lo que denominaríamos «buena suerte». Llamaremos «buenas decisiones» a la lista de lo que podemos elegir.

En la «buena suerte» entra, primordialmente, lo que el maestro del buen vivir ha puesto como algo recibido por herencia, sea biológica («buena genética») o económica

(«patrimonio»). A Marcial, como en general a los epicúreos, y más aún a los romanos, les gusta poseer una propiedad, seguramente pequeña, que no deba ser adquirida con mucho trabajo. Lo ideal es que venga por herencia o, mejor aún, por regalo, aunque esto último no se atreva a decirlo aquí. Nosotros podríamos añadir: también recibir un premio pequeño de la lotería, lo suficiente para salir de los ahogos habituales. Pero, claro, nada de eso se puede aconsejar, porque no está a nuestro alcance conseguirlo. Como siempre sucede en nuestro tema, cuenta más el consejo negativo: «no con mucho trabajo»; es decir, sin esforzarse demasiado en conseguir riqueza, porque ahí se esconden dos causas de infelicidad: el mucho trabajo y las inquietudes que causa ser rico. ¿Propone, entonces, conformarse con lo poco que se pueda heredar? No estamos seguros. Lo cierto es que en su lista prevalece el verse libre de inquietudes. Si eso supone dejar de enriquecerse, bienvenido sea.

El «terrenito agradecido» puede ser el heredado o uno comprado. Lo revelador es que sea agradecido: porque rinda beneficios o sencillamente porque resulte grato para los sentidos. No hace falta que sea realmente en propiedad. Ni siquiera que esté cultivado. (Uno de mis amigos compró un prado en una de las provincias cercanas a la gran ciudad. Solo va de vez en cuando para disfrutar de esa parcela de mundo que es —y no es— suya). En el vocabulario del epicúreo Marcial ese terrenito es un nombre del huerto o jardín. Si hubiera que actualizar lo que quería decir Marcial, creo que «terrenito agradecido» tiene su mejor equivalente en el huerto urbano: permite

retornar a lo natural, da fruto, reconcilia con el mundo. Estamos ya empezando a pisar el ámbito de lo voluntario, más que de lo heredado.

¿Y la lista de las buenas decisiones? La salud se basa, en parte, en lo heredado, aunque también es fruto, en gran medida, de lo que uno va eligiendo (ejercicio, dieta, cuidados...). Entre las otras elecciones, la fundamental: no trabajar mucho. El tiempo libre es un buen punto de partida. El fuego en casa siempre encendido puede entenderse en sentido material: disfrutar de las comodidades de una vivienda digna. Algo más allá lo ha llevado Vicente Cristóbal: «un chalet con piscina y chimenea». Es probable que Marcial aspirara a lo mínimo para considerar la casa un hogar, siendo «hogar», como sabemos, un derivado de fuego. Y entendiendo que no es el fuego destructivo, sino el confortable. Quizá baste con que la casa sea verdaderamente un hogar: que la soledad o la compañía hagan que uno se sienta a gusto en su pequeño mundo. Tres elementos del pensamiento epicúreo van más relacionados de lo que parece: la casa, el jardín y la amistad. Delimitan el ámbito de una intimidad acogedora. No garantizan la felicidad como un absoluto, pero contribuyen a equilibrar las cosas y a proporcionar un grado de bienestar profundamente humano.

El consejo de que los amigos sean iguales (*pares*, en el original) es lo suficientemente abierto como para que le demos el sentido que más convenga a nuestro temperamento: similares en gustos o en carácter, quizá iguales en edad. No olvidemos una faceta que en principio podría incluso ofendernos: los clásicos a menudo consideraban

que los amigos debían tener nuestro mismo nivel socioeconómico. Si esto parece clasista, se puede desmontar esa acusación, porque el peligro no lo veían en los amigos con menores riquezas, sino en los que tenían más. En un poema atribuido a Séneca, el filósofo estoico dice que hay que evitar tener amigos poderosos, porque si caen, te arrastran en su caída. Y, si se mantienen en alto, te aplastan o te avasallan. En cualquier caso, el gusto general de los clásicos por el equilibrio se concreta también en la amistad: amigos iguales, que contribuyan a nuestra armonía, en vez de desequilibrar las cosas. El propio Séneca en su tratado *Sobre la tranquilidad del ánimo* apunta algo: «la conversación que se tiene con los que no son semejantes a nosotros desmorona nuestra armonía y renueva sentimientos y heridas».

Por ahí van los demás conceptos. La sencillez equilibrada es una clave importante, que hay que traducir bien, porque probablemente nos estemos jugando uno de los secretos de la felicidad. La sencillez, relacionada etimológicamente con la simplicidad y con la raíz del número uno, estaría en la línea de lo elemental: una vida básica, cercana a lo natural, si pensamos en la ordenación de nuestros días. En la ética, supone no tener dobleces. Pero al mismo tiempo Marcial añade el adjetivo «prudente», que implica tener una cierta previsión y estar atento a lo que sucede. Se ha comparado con otras palabras que se escribieron más o menos por la misma época (digo «que se escribieron» y no «que se pronunciaron»): son aquellas en las que Cristo aconseja ser cándidos como la paloma y astutos como la serpiente. La candidez estaría en lo simple. Lo astuto, en

lo previsor o en lo prudente. Lo interesante del consejo de Marcial (y del de Cristo) es que no están cerrados. Dejan una parte enigmática que debe ser resuelta (sobre la marcha de la vida) por cada uno. Lo mejor probablemente sea entender una simplicidad basada en el equilibrio entre dos actitudes contrarias. Eso nos recuerda que dos cosas antagónicas pueden ser buenas, ambas. Y su conjunción puede resultar incluso mejor que cualquiera de ellas. Esto a los occidentales nos cuesta asumirlo ahora, pero los orientales y nuestros clásicos consideran que es algo casi natural. A mi juicio, la sencillez comporta pasar desapercibido en la medida de lo posible. Se relaciona con llevar una vida escondida, como veremos. La prudencia o previsión es imprescindible para eso, porque pasar desapercibido o vivir uno a su aire requiere cierto cuidado. Pedro Conde Parrado, en un esclarecedor comentario, ha propuesto que se traduzca como «hacerse el tonto siendo listo», que quizá sea la manera más rápida de entenderlo.

Sobre la comida, hay poco que añadir. Marcial insiste en la sobriedad de Horacio. No excluye el vino, sino su exceso (en cantidad y elaboración). De hecho, parece ir más allá de los alimentos, para proponer todo un régimen de vida que fluye con naturalidad: la dieta epicúrea, que regula todos los aspectos de la existencia. Lo que sí se excluye, eso es indudable, es la sofisticación y el artificio gastronómico, aunque las cantidades sean pequeñas. ¿Supone eso que las comilonas o los manjares exóticos, raros y complicados causan infelicidad? No necesariamente. Lo que nos enseña es que los platos sencillos, partiendo de alimentos de cercanía y sin exquisiteces, favorecen la

felicidad. Lo otro es un lujo que, por innecesario (valga la redundancia), abre la puerta a la infelicidad. La causa no es el dinero que se precisa (pues muchos lo pueden tener), sino la dependencia que causa y la pérdida, creo que irremediable, de la cercanía con la naturaleza. Las personas sofisticadas tienen muy difícil retornar a lo natural. Para hacerlo necesitan un giro vital que en ocasiones puede ser más drástico que una conversión religiosa.

Algo similar recomienda para el sexo: «alegría en la cama, aunque sin vicios». De nuevo, un punto medio perfecto: ni aburrimiento ni desenfreno. Si la llamada constante a lo equilibrado puede resultar monótona, en este punto es esencial iluminar el modelo. En absoluto se propone una mediocridad. Literalmente este maestro de la microética dice «un lecho no triste». Así que alegría, la que sea. Pero añade, también literalmente, que sea «púdico». Este es un adjetivo muy difícil de manejar hoy día. Parece reservado a los muy tradicionales o incluso puritanos. Pero debemos reivindicarlo desde un eros tan natural como humano. Creo que exactamente es «sin vicio». Para no atar lo que el poeta deja suelto, recordemos: el destello de la felicidad nos propone un punto medio que no es mediocre. Al contrario, se nutre de lo mejor de los extremos. El cuerpo conoce la alegría de su encuentro con otros cuerpos o simplemente de su relajación placentera, sin incurrir en dependencias destructivas.

Hay cosas que esta microética descarta completamente: la fundamental es la de los pleitos. De Estados Unidos nos ha venido la moda de quejarnos, pleitear y amenazar con juicios por todo. Es un nuevo exceso que

procede de una cultura empeñada en romper los límites. Nos estamos acostumbrando a oír dos palabras que definen esta demasía de procedimientos judiciales (o administrativos): en el lenguaje jurídico, la litigiosidad. En el médico, la persona querulante, cuyo trastorno le lleva a ser un querellante patológico. La felicidad no va por ahí, ni siquiera, aunque ganemos, como avisa el refrán, que es casi una maldición.

Vivieron en el Renacimiento dos sabios prácticamente coetáneos. Nacieron y murieron casi a la vez. Fray Luis de León en España y Michel de Montaigne en Francia. Fray Luis tradujo el *beatus ille* de Horacio: «dichoso el que de pleitos alejado». La expresión de Horacio para «pleitos» es *negotiis*: ocupaciones, tareas que perturban, negaciones del ocio. Fray Luis —que no en vano acabó cuatro años en la cárcel por las envidias universitarias— llamó «dichoso» al que no se enreda en litigios. Montaigne llegaba a permitir que robaran en sus propiedades y prefería mirar hacia otro lado con tal de no tener que perder tiempo en denuncias. ¿Debemos dejar de defender nuestros derechos? No. Debemos poner un límite a los que nos ataquen, pero también ponernos nosotros un límite en nuestra defensa. El objetivo, al menos para los que han llegado a estas páginas, es ser feliz.

Marcial, como buen romano, es muy práctico. Y no hay que olvidar que nosotros, como occidentales, somos romanos. También muchos de los orientales, aunque no sean romanos, son muy prácticos. Así que veamos algunos consejos, menores a primera vista, aunque muy efectivos. Marcial lo expresa muy sintéticamente: «la toga muy de

tarde en tarde». En nuestro lenguaje: «pocas veces ropa formal o de etiqueta». Según la recreación de Vicente Cristóbal, «poca corbata». Parece estar pensando el sabio en las exigencias del trabajo tanto como en las solemnidades festivas que requieren un sacrificio de nuestro tiempo. Todos conocemos la sensación de felicidad física que proporciona el quitarse la vestimenta formal, sea por trabajo o por haber asistido a alguna celebración en que debíamos llevar ropa incómoda. Las ceremonias son extenuantes, aseguró Calasso en *La literatura y los dioses*. ¿Renunciamos a todo eso? De nuevo, no. Pero que sea poco.

«Noche sin embriaguez y sin agobios». Los matices son lo más importante en la búsqueda de la felicidad. Marcial no está descartando el vino, sino la embriaguez. Un término medio o el apreciado «puntito» podrían ser el ideal. Lo deja al arbitrio de quien está leyendo, porque eso sí forma parte de su libre albedrío.

Distinto es el requisito siguiente, que entra más en la buena suerte que en la buena decisión: «noche... sin agobios». En latín dice exactamente «libre de preocupaciones». Aunque esto no se pueda decidir, sí es posible prepararse para el sueño. Médicos, psicólogos y otros expertos actuales nos dan consejos para quitarnos de preocupaciones. Los monjes y quienes se suman a ellos en la oración de completas piden «una noche serena». Quienes siguen la meditación oriental limpian su mente. Es algo universal: orientales y occidentales, laicos y religiosos, antiguos y modernos, todos tenemos que procurar entrar en el sueño sin las inquietudes diurnas, porque de noche pueden convertirse literalmente en «des-velos».

«Un sueño que haga breves las tinieblas». Cuidado al recorrer esta línea. ¿Está diciendo que durmamos poco? Sabemos, por lo que el propio Marcial nos cuenta en otros textos, que le gustaba dormir mucho y levantarse tarde. Así que el sueño debe ser el que cada uno necesite, de modo que el periodo nocturno, inquietante siempre (y llamado aquí «tinieblas»), se nos haga breve. Casi seguro que el consejo pretende lograr la sensación, al levantarnos, de haber dormido bien. La noche no ha resultado pesada, no ha habido interrupciones ni nos hemos levantado. Tampoco hemos tenido pesadillas. Si el sueño ha sido bueno, es lógico que se nos haga corto. Haber descansado es una certeza del cuerpo, que la mente se limita a constatar. Ha sido un cerrar y abrir de ojos, si se me permite darle la vuelta a la moneda usual. En medio queda el descanso de un sueño breve. No pesado, por mucho, ni largo por agitado. En esto hay una parte que entra en la lista de las buenas decisiones, ya que podemos tener un régimen de vida que favorezca un sueño reparador. Otra parte es involuntaria, pues dormir de un tirón o tener sueños agradables no entra dentro de lo que podamos decidir nosotros. Lo que sí podemos hacer es darle al sueño lo que es del sueño. Dormir según las necesidades de nuestro cuerpo y de nuestra mente. Quitarnos la idea de que el sueño roba tiempo a la vida. En realidad, forma parte de la vida y es una de las causas de bienestar, como acabamos de ver y como sabemos sin leer ningún libro. Stendhal anotó que el cansancio da sueño, y el sueño produce felicidad. Por tanto, el cansancio es causa de felicidad, sueño mediante.

Llegamos a las líneas más exigentes de esta ética en miniatura que propone Marcial. Los trece versos de su poema se asemejan a las fotografías que la gente lleva o llevaba en su cartera y ahora llevamos en el móvil. Conozco algún caso de una persona que llevaba la fotocopia de un soneto en ese lugar privilegiado. Esto lo deberíamos memorizar de un modo similar. Esta ética para llevar en la cartera o en la pantalla del móvil tiene algún punto que puede constituir un desafío, por eso lo ha dejado para el final. «Querer ser lo que eres, nada más». El original es algo más largo: «quiere ser lo que eres, no quieras nada más». Esto, que a primera vista sería lo más fácil, ¿por qué es el pasaje más conflictivo? Porque nuestra época ha llevado al grado máximo la oscilación respecto del punto gravitatorio natural. Corresponde a los clásicos tranquilizarnos, a la vez irritarnos. «Aceptar lo que uno es» tiene muchas consecuencias, aunque no lo parezca: no está claro si se refiere al estatus social, a la edad, al carácter... Yo lo situaría en los límites, sean cuales sean los que cada uno se fije, que es algo que ya hemos definido. Pero Marcial va más allá de la aceptación. Recomienda que *queramos* ser lo que somos. Este reto tiene tanto alcance que cada persona que llega hasta aquí debería meditarlo por su cuenta. ¿Supone aferrarse al punto de partida, sin evolucionar o sin reivindicar? Creo que es el cumplimento de lo que somos, según el consejo que se remonta a Píndaro, el poeta griego arcaico del siglo VI a.C. que cantó a los deportistas olímpicos y nos exhortó a ser lo que somos. Es el desarrollo armonioso del proyecto inscrito en cada uno de nosotros, como maravilla irrepetible. Sin alejarnos

tanto del suelo, Marcial consolida su pequeña ética recordando que, si la meta es la felicidad, hay que *querer* lo que somos. *Amar* incluso nuestros límites, lo bueno y hasta lo malo que nos ha tocado. Más incluso lo malo (me refiero, sobre todo, a lo irremediable), porque ahí está lo difícil. Lo bueno no necesita ser asumido, porque va solo. Lo malo, en cambio, requiere un proceso de asimilación, hasta darle un sentido que lo integre en nuestra individualidad. Es verdad que para un romano el verbo querer (*volo*) designaba la voluntad más que el amor. Sin embargo, en la segunda parte de esta cláusula añade: «no prefieras ninguna otra cosa» (a lo que eres). El verbo preferir es «querer más» (*magis volo*). Y por ahí entra el amor. No lo llamaremos «amor propio», pero quizá sí «autoestima». Viene a decir: no valores más otras cualidades o posesiones distintas de las que te definen como persona. Con eso, sin tanto argumento como estoy usando yo, él está descartando de un solo golpe tres causas de infelicidad: las comparaciones con los demás, la ambición y la envidia. Y, a la larga, está descartando complicaciones. Está defendiendo la armonía con lo natural, porque también nosotros, como dijo Lorca, somos naturaleza. El poeta granadino lo invocó para su modo de ser: «que soy amor, que soy naturaleza». El romano, interesado por lo práctico, se anticipa a nuestras elecciones más libres, cuando no a nuestras veleidades. Ama tu naturaleza, lo que eres. A partir de ahí, que cada cual administre su libertad en función de lo feliz que quiera ser. Que no se diga que no nos han avisado.

Y al final, lo definitivo. No tener miedo a la muerte. Este era el precepto nuclear de Epicuro. Sobre él se edifica su vida placentera. Perdido ese temor, se pierden todos. El argumento epicúreo sostiene que nunca coincidimos con la muerte. Mientras estamos vivos, no la experimentamos. Cuando nos llega, tampoco. Marcial despliega aquí su afición por los opuestos: no hay que temerla y tampoco desearla. Esto evita dos causas de desdicha: el rumiar penas asociadas a nuestra propia condición de mortales y el abismarse en planes de suicidio, cuando no en el suicidio mismo. La felicidad, por su propia naturaleza expansiva, contradice cualquier entropía. Sé que esto ataca algunos de los principios de nuestra época, pero los clásicos están para eso.

El objetivo es que la muerte no ensombrezca la vida. Juan Gil-Albert, uno de los escritores de la Generación del 27 más desconocidos —y al mismo tiempo más luminosos—, intuyó que el alma hispánica se tensa como una cuerda entre dos extremos poéticos: uno es Marcial, que nos exhorta a no desear la muerte, el otro es Santa Teresa, que exhala su «muero porque no muero». Una lectura fácil nos hace ver que el romano epicúreo se anticipa a la santa cristiana (una de cuyas cualidades es ser beata, es decir, feliz para siempre). También parece que ella, consciente o inconscientemente, le lleva la contraria *a posteriori*. Uno sería ejemplo perfecto del paganismo, la otra del cristianismo. Sin embargo, coinciden en el ascetismo, en el gusto por las cosas sencillas. Y ambos quedan cercanos entre sí a la hora de distanciarse de las creencias de nuestro momento. También están próximos en la valora-

ción de algunos placeres naturales. La religión no impedía a la de Ávila disfrutar de las dulzuras de este mundo. Por ejemplo, en el convento que fundó en Alba de Tormes, escribió estas líneas increíbles, que, siendo prosa, delatan a la poeta atenta a todos los encantos de la vida, no tan distinta del pagano que acabamos de leer: «Tengo una ermita, que se ve el río, y también adonde duermo, que estando en la cama puedo gozar de él, que es harta recreación para mí».

Sin alejarnos de la noción de santidad, volvamos al laicismo desnudo de Marcial. Él no utiliza la palabra «muerte», sino un eufemismo que quizá no sea tal. La llama «el día supremo», que equivale al día último, pero que en latín tiene la idea del día más alto. Con esto debemos recordar que los antiguos manejan un concepto ascendente de la vida: más perfecta a medida que avanzan los años. No debemos temer el día supremo, entre otras cosas porque es el más alto. Y tenemos que integrar aquí la cuestión que planteaba Aristóteles —la trataremos más adelante— de si la felicidad solo se puede certificar al final y teniendo en cuenta cómo haya sido la muerte. En cualquier caso, algo de todo esto debe meditarse para proyectar una vida signada por un buen transcurso y final.

Los filósofos y los poetas habían propuesto su modelo de vida feliz. Marcial sube un grado y plantea una «más feliz», expresión que en latín cabe en una sola palabra. No dice *beata*, sino *beatior*. Comparémoslo con el lema olímpico moderno (*citius, altius, fortius*, «más rápido, más alto, más fuerte»). Esa es la exigencia de los atletas: más. Y cada vez más, rompiendo los récords precedentes

y las marcas propias. En el terreno de una vida dichosa, el comparativo de superioridad es intrigante. ¿Va por esa vía? Una vez que hemos leído a fondo el catálogo de once cosas, debemos descartar el enfoque atlético y olímpico. No se trata de ser cada vez más felices, alcanzando cumbres que superen a los demás y mejoren nuestros resultados anteriores. Es más: si recordamos todo lo que sabemos de la teoría de los límites, no hemos de interpretar que esta vida más feliz supone un escalón más alto respecto de una previa vida feliz. Casi es lo contrario. Esta serie de cosas hacen la vida más feliz a partir de las muchas zozobras, incertidumbres y, a menudo, desgracias que nublan nuestra existencia. O simplemente respecto de la rutina moderada. No son más que lo perfecto (lo *plus-quam-perfecto*), sino *algo que perfecciona lo imperfecto*. Estos diez u once consejos de Marcial hacen más feliz la vida cotidiana. Probablemente, no alcanzan la plenitud, pero sí ayudan a mejorar proporcionando una perspectiva general que se parece a la felicidad, o quizá lo sea. Hacen la vida entera más feliz de lo que habría sido sin ellos, aunque se queden por debajo del bien absoluto. Son algo menos que la felicidad completa, pero son más que la que tenemos habitualmente. Si la felicidad plena fuera alcanzable, no harían falta consejos o haría falta solo uno. La combinación de la buena suerte (ser afortunado) con las buenas decisiones (ser feliz) es una receta básica pero segura.

7

El síndrome (o la tragedia) de Cleopatra

La época clásica es fundamentalmente filosófica (y por tanto ética) y literaria (es decir, poética). Lo que vamos a tratar ahora no se corresponde exactamente con lo que en la actualidad se denomina «síndrome de Cleopatra». Nuestra época es básicamente científica y técnica. Por ser científica ha pasado (en una curiosa deriva) a estar medicalizada. Casi todo tiende a describirse como patologías y complejos. Por ser técnica, pocas cosas escapan a la difusión de la cultura electrónica masiva. Lo que vamos a ver en cambio es una interpretación ética, que deja margen a cada persona para terminar de modelarse. Poéticamente, los datos históricos sobre Cleopatra serán vistos como el germen de una tragedia. De todos modos, lo antiguo nos servirá para entender lo moderno.

A menudo nos preguntamos por qué las personas afortunadas en todos los órdenes (inteligencia, belleza, poder, dinero) acaban siendo tan desdichadas como el resto, si no más. La infelicidad tiende a un igualitarismo que recuerda

al de la muerte. Todos somos mortales y de algún modo todos tenemos unas dosis de infortunio inevitables. Otra cosa es la felicidad, que requiere otros cálculos.

Aun así, el asunto es misterioso porque no acaba de responder a la lógica o, al menos, a la lógica más común. No es raro que haya llamado la atención de los poetas y pensadores. El caso de Cleopatra tiene un gran atractivo. Joven, bella, nacida en la púrpura, inteligente, culta... Es exactamente una polímata: interesada por las lenguas, por el arte, por las ciencias y la filosofía, ejerció el más alto poder político y militar. Fue reina de Egipto, la última. Le correspondió negociar con Roma el cambio de relaciones entre su reino y el Imperio romano. Lo hizo con habilidad, hasta que todo voló por los aires. Fue amante de Julio César y de Marco Antonio. Tuvo hijos. ¿Qué es lo que la condujo al suicidio, acto que denota el grado máximo de infelicidad?

Tenemos pocos testimonios de los contemporáneos de Cleopatra entre los historiadores romanos. Hay que esperar unos cuantos siglos para que se consolide un relato acerca de su infortunio. En cambio, son los poetas de su época los que nos ofrecen algunas claves que tienen valor universal y son aplicables a cualquier ser humano, no solo a los poderosos o a las mujeres. Nos interesa vivamente la interpretación de Horacio, por ser el poeta del *carpe diem* y el que más y mejor ha meditado sobre la felicidad en el mundo clásico. Su reflexión no está exenta de prejuicios negativos, bien porque la considera extranjera y, por tanto, bárbara y enemiga de Roma, bien porque le atribuye rasgos desfavorables, precisamente por su

condición de mujer. A nosotros nos concierne la persona y la felicidad, de modo que, sea cual sea nuestra circunstancia, podamos aplicarnos lo que tiene de universal.

En una decena de palabras Horacio resume las causas generales de la infelicidad humana. El pasaje se ha hecho famoso porque contiene una teoría y una práctica de la felicidad por vía negativa. Esa es una de las maneras de definir los objetos difíciles (es decir, los que se resisten a la nuestra comprensión). Así, por ejemplo, el Dios medieval, del que filósofos y teólogos afirmaron que no era malo, ni envidioso ni rencoroso, etc. Con este retrato negativo se podía perfilar como absolutamente bueno. A la felicidad le pasa algo parecido. Se nos escapa, por inaprensible intelectualmente. Una de las maneras de trazar su contorno es decir aquello que no es o aquello que no conduce hasta ella. Eso es exactamente la vía negativa. Lo que no hay que hacer si queremos ser felices.

Dos líneas concentran nueve palabras que son un retrato de un prototipo humano: «Inmoderada en esperarlo todo / y embriagada de próspera fortuna».

Inmoderada. La falta de autocontrol tiene connotaciones muy negativas tanto en la ética como en la política clásicas. Desde una perspectiva actual, tendemos a pensar que las personas excesivas lo son por su fuerza arrolladora, pero el enfoque clásico detecta debilidad en la falta de autocontrol. El descontrol es justamente una incapacidad. Los historiadores han puesto en boca de Alejandro Magno una frase con la que el emperador macedonio re-

sumía una coyuntura infausta: «no era dueño de mí mismo». En aquella ética, si una persona no dominaba sus pasiones (y no estamos hablando solo de sexo, también entrarían ahí la ira o la ambición, por ejemplo) se convertía en una firme candidata a la infelicidad. Cualquier desenfreno dará mal resultado. Era y es casi una ley física.

Esperar. El hecho de que Cleopatra esperase todo, también podría hacernos pensar a nosotros, desde la atalaya del siglo XXI, que eso no tenía por qué ser malo. De hecho, esperar es, en principio, algo bueno, porque orienta a nuestro corazón hacia las cosas positivas del futuro. Tanto si significa estar receptivo como si supone hacer preparativos para ello, no tiene por qué dar un mal resultado. Es más, a veces lo que vislumbramos en el futuro es un posible daño. Y en ese caso esperarlo (que viene a ser temerlo) supone organizar una defensa previa que, a la larga, conduciría a la felicidad. Ante una circunstancia difícil o muy difícil, cada uno de nosotros podría actuar como Cleopatra esperando la victoria. Veremos cuál fue la clave de su fracaso, por si se puede aplicar a nuestras vidas.

Todo. Cualquier cosa. En esta palabra reside el problema. Cleopatra lo espera todo. Lo ambiciona todo. Espera cualquier cosa. Horacio usa una palabra en latín que significa exactamente «lo que quiere o lo que le da la gana». En nuestro idioma —y en otros— «lo que sea, cualquier cosa» acaba adquiriendo connotaciones negativas por dos razones: porque no se distingue ya entre el bien y el mal, y, fundamentalmente, porque se rompen los límites. Desear lo que gusta o lo que nos proporciona placer puede ser un principio bueno. Desearlo sin límites

dará mal resultado. Para los clásicos, Cleopatra es un *exemplum*, su peripecia se convierte en un relato con valor ejemplar. No hace falta explicarlo. En su suicidio se resume toda la infelicidad de una persona destinada en principio a la dicha más alta.

Trataremos la cuestión de los límites en otro lugar. Quedémonos con que aquellas personas que optan por romperlos quiebran también el precioso envoltorio de su humanidad. De una manera lógica (casi física para nosotros, metafísica para los antiguos) el infortunio está servido. Lo que se puede (*licet*, solo aquello para lo que tengo licencia) se contrapone a lo que uno quiere (*libet*, término que es de la raíz de «libido» y «libidinoso»). ¿Querer es poder? Sí. Pero quererlo todo aboca a la desgracia. Cleopatra apeteció lo que le daba la gana —podríamos decir sin exagerar «lo que le daba la real gana»—, dada su condición de monarca absoluta. El Imperio de Roma no es solo territorial. Aspira a ser un ordenamiento racional. Roma la devolverá a la realidad mediante la derrota en la batalla de Accio. A los que somos simples ciudadanos particulares nos pone en nuestro sitio la realidad de las cosas, que es otro de los nombres de Roma. También nosotros sufrimos derrotas en nuestras batallas de Accio. Hemos visto a grandes de este mundo —artistas, presidentes, reyes, deportistas y triunfadores de todo tipo— perder la cabeza. Su desconocimiento de los límites no es más que un «síndrome de Cleopatra ampliado». En psicología se reserva a determinadas mujeres, mientras que nosotros lo aplicamos de manera universal. El triste final de Cleopatra no le viene por ser mujer, sino por ser humana. Su antecesor Alejandro lo expresó en pocas palabras.

Próspera fortuna. En realidad, Horacio dice que Cleopatra se embriagó de «dulce fortuna». Es una construcción muy rara, que entonces sonaba tan sorprendente como nos suena a nosotros. La buena suerte puede ser dulce como lo son algunos vinos. No tanto por la presencia elevada de azúcar, como por el sabor suave. Ese gusto agradable del vino de calidad, que entra sin que nos demos cuenta, hasta embriagarnos, resulta una metáfora perfecta para lo que sucede cuando las cosas nos van bien en un grado que no conocíamos. Demasiado bien. Es algo que todos hemos entrevisto. Lo que no solemos manejar todos es la noción de que *el exceso de bien es un mal*, dado que todo exceso es malo. La ebriedad de Cleopatra en los relatos antiguos motiva su ruptura de los límites. Como ella, las personas emborrachadas por la buena suerte pierden la lucidez necesaria para tomar decisiones acertadas.

Existe, además, un aviso —más poético que ético— que ya dieron algunos autores antiguos. La diosa Fortuna no solo es ambivalente o dual, de manera que alterna lo favorable y lo desfavorable, sin esperar a que nos adaptemos a ello. Los antiguos (en este caso el poeta Estacio) nos avisan de que la Fortuna tiende a ser traicionera, porque para ella «es grato quebrar las grandes esperanzas». No hace falta que pase de buena suerte a mala suerte. Basta con que la buena suerte se retire para que la persona obnubilada tropiece. Para nombrar el cambio súbito de la suerte se utilizaba en griego un término que nosotros mantenemos: «catástrofe». No significa una ruina espectacular sino un giro brusco en el destino de una persona. En ese momento ha empezado su tragedia.

8

La *aurea mediocritas*

Este concepto central de *aurea mediocritas* procede de otro poema de Horacio. Es la oda que el poeta dedicó a su amigo Licinio Murena.

La noción de *mediocritas* es una de las más peligrosas. Si la traducimos por «mediocridad», la habremos traicionado totalmente, porque esta palabra es el ejemplo insuperable de lo que los lingüistas definen como «falso amigo». *Mediocritas* es cabalmente lo contrario de «mediocridad». Exige una excelencia que se sitúa en el lugar perfecto, llamado «punto áureo». No participa en nada de lo vulgar. Al contrario, tiene en cuenta los extremos y en cierto modo se relaciona con ellos, dominándolos y evitándolos. La *aurea mediocritas* simboliza un ideal. Regula nuestras reacciones ante los acontecimientos. En ella Horacio usa la metáfora de la nave y presenta a cada ser humano como el timonel o el capitán de barco.

Por tanto, para entender (y prevenir) el desenlace funesto de Cleopatra nos será útil conocer otro símbolo

horaciano. Es como si Horacio hubiese reflexionado *a posteriori* y, en una suerte de ética inductiva, pasase de lo particular (Cleopatra, Licinio Murena) a lo general (la moderación áurea). Así, nos aconseja: «En las dificultades sé fuerte y valeroso, / pero ten la prudencia de recoger las velas / cuando las hinche un viento demasiado propicio».

Luis Javier Moreno, justamente en el año 2000, tan cargado de augurios, tradujo esas palabras de Horacio con una interpretación más libre, añadiendo un verso final que nos interesa singularmente en este milenio desquiciado: «En los momentos bajos muestra un ánimo fuerte / y en los más favorables ten en cuenta / que las velas hinchadas por el viento / conviene replegar en beneficio / *del ritmo equilibrado de la nave*».

Esa línea añadida, que he puesto en cursiva, nos ofrece una lectura absolutamente contemporánea, *millenial*, de la *aurea mediocritas*. Lleva el autodominio y la moderación a otro tópico horaciano, el de la nave (*O navis*, «oh, nave»). Este ha servido como guía para los gobernantes que buscan la felicidad pública. Todos en algún momento se ven ante el dilema de Cleopatra. Gobernar (*gubernare*) era el verbo para «pilotar un barco» antes de que pasara a ser metafórico. Tal autogobierno personal se confunde con el gobierno público en el caso de los estadistas como Cleopatra. También su felicidad privada se vuelve inseparable de la pública. La presencia de las naves de la batalla de Accio se torna también simbólica y se integra, como el vino, en el vocabulario de la felicidad. Saber replegar las velas cuando sople un viento demasiado favorable equivale a ser sobrio respecto del exceso de buena fortuna.

Ambos símiles conducen a la bienaventuranza. Son fruto de una actitud sabia, prudente. Y, en cualquier caso, parten de un modelo superior para la consecución de la felicidad: «Vivirás más razonablemente», le había dicho Horacio a Murena.

Esta búsqueda del equilibrio es una obsesión de la filosofía de Epicuro y de la poesía de Horacio. El romano aconseja a su amigo Delio: «Recuerda bien, en los momentos buenos, / mantener una mente equilibrada / lejos del desafuero en la alegría».

La insistencia se concreta en advertencias como «recuerda, no olvides», un *memento* destinado también a nosotros, lectores del siglo XXI. Al fondo se encuentra otro tópico que no es grato recordar, pero que no debemos omitir, el *memento mori*: «recuerda que eres mortal, que algún día morirás». Esto era lo que escuchaba el general romano en el triunfo, no tan distinto de lo que la Iglesia advierte en el Miércoles de Ceniza. Cleopatra es una categoría (Horacio es hábil convirtiendo los nombres propios en patrones teóricos). Cualquier persona desaforada se revela como alguien que no conoce o que ha desdeñado las enseñanzas de los sabios.

9

La sobria ebriedad

Sin movernos de Alejandría podemos dar un paso más. Unas décadas después de que Horacio acuñara la *aurea mediocritas*, un filósofo judío que escribía en griego desarrolló el concepto de la «sobria ebriedad», la *sobria ebrietas*. El poeta romano había dado forma a su propuesta en su pequeña finca del centro de Italia. En la otra punta del Mediterráneo, pero en el mismo espacio cultural, que es el de la cultura griega y el poder romano, en una gran urbe como Alejandría de Egipto escribió Filón, autor poco valorado pero tan sugestivo que necesitaría otro ensayo entero. Filón dedicó un tratado a la sobriedad y otro a la ebriedad. Las dos son virtudes para él, a pesar de ser contrarias (ahí tropieza la lógica fría con varias dificultades). A él le debemos la fórmula de la sobria ebriedad. El vino está en la base de esta metáfora que intenta apresar la plenitud emocional. La ebriedad es central en la cultura griega, porque se sitúa, con el erotismo y la poesía, en el ámbito del banquete, que es, como señalan

los antropólogos, la zona caliente de la cultura. En nuestro lenguaje occidental —que ha perdido en unas cuantas décadas todo contacto con lo divino— la ebriedad ha quedado reducida a la embriaguez, y esta a una perturbación pasajera o a una exaltación y enajenación motivada —dice el diccionario académico— por la ingestión excesiva de bebidas alcohólicas. Y en este punto llegamos a la clave. La ebriedad se asoma al abismo del exceso. En ese borde, cualquiera, por muy preparado que esté, puede perder el control. Y de ahí se derivará la infelicidad. Todos nos hacemos una idea de lo que esto significa.

La ebriedad, por tanto, puede ser positiva o ser peligrosa. No estamos hablando solo de ebriedad de vino, sino de lo que sea: de cualquier bien físico o espiritual. Será positiva si no incurre en el exceso, y destructiva si supera los límites.

Filón explora dos líneas que parecen contrarias o paralelas. En realidad, son *la misma en dos sentidos diferentes*. La palabra «sobrio» es un compuesto de la palabra «ebrio». Lleva el prefijo «se-» que encontramos en los verbos «se-parar» o «se-ducir», cuyo sentido es «llevar aparte». El sobrio es el que se aparta de lo ebrio. La «sobria ebriedad» parece una contradicción *in terminis*, condenada a la inexistencia, por imposible. Sin embargo, en el pensamiento de este singular filósofo, judío nacido en la ciudad fundada por Alejandro, la «sobria ebriedad» es *imprescindible* para la felicidad. O, más exactamente, *la felicidad consiste en una sobria ebriedad*. Es la ebriedad perfecta porque sucede dentro de los límites. Si la imaginamos como un camino único con dos sentidos, uno ha-

cia la ebriedad y otro hacia la sobriedad, el punto medio
será un lugar de ebriedad, que contiene lo bueno de esta,
pero sobrio, porque se aleja de lo malo. Para los antiguos
en general (y para los griegos en particular), las contra-
dicciones no resultan insufribles, como lo son para el
pensamiento lógico moderno. Los clásicos manejan la
idea de la armonía de contrarios o de la coincidencia de
opuestos. Un occidental ahora mismo lo entiende mejor
si se le pone ante la vista el gráfico del yin y el yang. En
esa clave (en la que cada cosa participa de su contraria
extrayendo lo mejor de ambas) es donde se entiende una
sobriedad que no es abstinencia rígida, puesto que cono-
ce el vino (o aquello que el vino simbolice). Y tampoco
incurre en la lamentable indignidad de quien pierde el
control. Ya no estamos tratando del vino, sino de la feli-
cidad. Y ya hemos hablado de Cleopatra, que en la misma
Alejandría de Filón y solo unas décadas antes, se nos pre-
senta como ebria de buena fortuna y por tanto condena-
da a la desdicha. Le faltó saber estar «sobria de buena
fortuna». Si hubiera podido leer el deslumbrante *Don de
la ebriedad* de Claudio Rodríguez, habría adquirido a la
vez el «don de la sobriedad» que también lo anima.

10

Estabilidad y equilibrio

Prosigamos bajo la autoridad de Spinoza, que mostró la ética de una manera geométrica. Descrita la «sobria ebriedad» en términos físicos, como una trayectoria o como un espacio (o incluso como un punto en esa línea o en ese plano), nos será más fácil aceptar otro concepto que ahora mismo resulta casi exótico: la «estabilidad». Una de las mejores especialistas en Filón de Alejandría, Pura Nieto, lo enuncia con un párrafo que es al mismo tiempo una de las mejores definiciones de nuestro objeto: «La segunda característica de la felicidad, entendida como un estado de esplendor, prosperidad, alegría y gozo, tiene mucho que ver también con su concepto de "estabilidad" (en griego, *estátheia*)».

De hecho, es esta una cualidad que los griegos atribuían a los dioses: invulnerables a las adversidades. Su estabilidad es la de una juventud perpetua. Por eso, puede afirmarse que son bienaventurados. En cambio, los humanos debemos conquistar la estabilidad con esfuerzo, al

no ser esta un don intrínseco a nuestra naturaleza. Por pura lógica se deduce que quienes alcanzan la estabilidad están más cerca de lo divino. Y, a su vez, las personas inestables, según ese criterio, se alejan de la divinidad y por tanto del bienestar absoluto. Y aquí tenemos que traducir a lenguaje actual: no siendo lo divino una noción habitual en el pensamiento contemporáneo, donde dice «divinidad» debemos leer «felicidad completa». Sería el «don de la estabilidad». Algo que nos queda muy lejos en una época que se recrea en definirse como «líquida» para luego lamentarse de la ansiedad generalizada que padece.

Todo en la cultura griega, especialmente en su arte, está orientado a mostrar la belleza beneficiosa de la estabilidad. Podemos simular que estamos a años luz de esos conceptos y que se quedaron perdidos como una piedra rota en las ruinas de la Antigüedad grecolatina, pero lo cierto es que basta contemplar lo que queda del Partenón o los hermosos templos de Paestum en la Magna Grecia para sentir —físicamente, porque nos la comunicaron por los sentidos corporales— esa idea de felicidad que iba más allá de un anhelo, para ser un proyecto. El urbanismo y la política proporcionaban el marco para la ética. Correspondía a cada ciudadano completar por su cuenta ese camino. Si recuperamos algo de aquello, por mínimo que sea, extrayéndolo de lo arqueológico para ponerlo otra vez en la circulación palpitante de la vida, tendremos a nuestro alcance un modelo de felicidad que está inscrito en nuestros genes culturales, y por eso es el nuestro. No nos causará rechazo porque no es un trasplante.

Si hemos dilucidado la sobria ebriedad, habremos des-

cifrado la *aurea mediocritas*. Se enunció como un anticipo —casi sincrónico— de la sobria ebriedad. Los componentes, si nos fijamos, están invertidos: lo áureo equivale a la ebriedad. Lo sobrio se corresponde con la *mediocritas*. Este orden compensado XY/YX también refleja el equilibrio general de ese luminoso paradigma. Las contradicciones entre los pares de términos se vuelven energéticas: entre lo moderado de la *mediocritas* y lo maravilloso de lo áureo. ¿Cómo traducirla? De ninguna manera es aceptable hablar de «áurea mediocridad». El oro guarda una relación estrecha con el concepto de «felicidad» en todas las épocas. No por su valor, ni por su belleza o su destello, sino por lo que simboliza. Los antiguos llamaron Edad de Oro al tiempo mítico en el que los humanos fueron felices.

La sobriedad nos demuestra que el punto medio (la *mediocritas*) no es equidistante en su alejamiento de los dos extremos, sino un centro perfecto que participa de lo mejor de ambos. Cada persona, luego, debe aplicar eso a su circunstancia, saber dónde pueden estar sus excesos y sus embriagueces. El punto de oro conoce lo sobrio tanto como lo ebrio. ¿Hay manera, entonces, de traducir *mediocritas* con una sola palabra? ¿«Moderación»? ¿«Control», «autocontrol», «dominio de sí»? Por ahí van las cosas. Las lenguas indoeuropeas presentan a menudo una alternancia entre la vocal «e» y la vocal «o» en la misma raíz verbal: el *med-* de *mediocritas* está en relación directa con el *mod-* de «moderación». Cuando Horacio declara que todas las cosas tienen un límite, lo hace con la palabra *modus*, de la que deriva «moderación»: *est modus in rebus*. Así pues,

nos está hablando de autodominio, lo más alejado de la vulgar mediocridad.

Cleopatra (como categoría) ignora la sobriedad y, por tanto, la *aurea mediocritas*. El control es el del piloto de la nave (o, más humildemente, el del marinero de tropa) que sabe manejar las velas, izarlas cuando hace falta, arriarlas cuando sopla un viento demasiado favorable.

Si hay que elegir dos personajes de Alejandría que encarnan modelos contrarios de felicidad, nacidos con unas décadas de diferencia, esos son Cleopatra y Filón. Prácticamente se sucedieron en el tiempo, y a punto estuvieron de coincidir, porque él nació cuando ella murió. A decir verdad, estamos hablando de la Cleopatra que vieron los romanos y del Filón que vieron los griegos. Todo lo conocida que es ella, es desconocido él. Una reina de origen griego y un filósofo de origen judío. Los dos educados en la misma tradición filosófica del helenismo. Ella ha quedado como símbolo del descontrol moral. Él, del control. No es raro que ella haya triunfado, protagonizando historias, poemas, novelas, películas y series, mientras él permanece en la grata sombra de los minoritarios.

En la cultura moderna, urbana y descreída, el apóstol de la embriaguez ha sido Charles Baudelaire. En *El Spleen de París* lanza su imperativo categórico, tan distinto del kantiano: «Embriagaos». «Hay que estar siempre ebrio. (...) Para no sentir el horrible peso del tiempo. (...) Debéis embriagaros sin cesar». No parece Baudelaire, en una primera lectura, el mejor portavoz del equilibrio clásico. Incita a la embriaguez, pero, a primera vista, solo a un extremo. Predica el exceso y lo hace por miedo a la fuga del tiempo,

que no deja de ser el miedo a la muerte. ¿Todo está perdido, entonces? No. Hay que leerlo bien. Después de su insistente «Embriagaos», añade: «de vino, de poesía o de virtud». También en la enumeración de estas tres cosas puede dar la impresión de que hay cierto caos o incluso contradicción, como si la virtud tuviera poco que ver con el vino, por hallarse en la otra punta de la trimembración. Pero esas tres posibles embriagueces —vino, poesía, virtud— dibujan una gradación ordenada, una escala que conduce al bien, que empieza por el vino (entendido como tal o como placer corporal, sea cual sea), sigue por la poesía (que es el lenguaje o cualquier otra forma artística) y alcanza la virtud, sea también lo que sea, que ya tendremos tiempo para ver lo que es. De momento, lo más interesante es que la poesía queda en el medio. Quizá por eso Francisco Umbral, que es el que mejor lo ha entendido hasta la fecha, dejó caer una frase que, pasadas las décadas, sigue sonando arrogante, aunque esconde un ascetismo admirable: «como Baudelaire, me embriago de mi propia lucidez». No hay mejor síntesis para la sobria ebriedad.

11

La suma total de la felicidad

Que unos seres humanos sean más felices que otros nos resulta inquietante. El igualitarismo nos hace desear que todos disfrutemos de las mismas dosis de felicidad. No es casual que este asunto centre la primera reflexión que conservamos sobre la felicidad en la Antigua Grecia. Es una anécdota que nos transmite el historiador Heródoto: una conversación —ficticia— entre Solón de Atenas (uno de los siete sabios de Grecia) y Creso, rey de Lidia en Asia Menor, poseedor de unas riquezas desmesuradas que le permitían los lujos y extravagancias que los griegos atribuían a los orientales.

El soberano pretende secretamente ser valorado como el hombre más feliz del mundo, o al menos el más feliz entre aquellos de los que tiene conocimiento el sabio ateniense, viajero. Solón responde estableciendo una especie de podio de la felicidad: el primer puesto lo ocupa un ciudadano ateniense que había llevado una vida familiar plena y, ya anciano, había muerto luchando por su patria.

En segundo lugar, pone a dos hermanos, jóvenes, que se fueron de este mundo después de haber ayudado a su madre en un momento muy difícil. Los dioses se los llevaron dulcemente, mientras dormían, porque nada mejor les podía suceder.

El monarca asiático exige que en ese dictamen se tengan en cuenta sus tesoros y su poder. El sabio alega las muchas variaciones que puede experimentar una vida humana y pone el peso definitivo en el momento de la muerte. De hecho, el propio Heródoto, como historiador, nos informa de que el rey Creso tuvo un final amargo.

La cuestión de fondo es si el criterio para medir la felicidad se basa en el momento presente o en lo que hemos vivido antes. ¿Debemos esperar al final de la vida para hacer balance? Y, en ese caso, ¿qué cuenta, la totalidad de la vida o el último momento? ¿Está la solución en un cálculo infinitesimal? Una división de nuestro tiempo en fragmentos mínimos nos permitiría levantar acta de una existencia dichosa en un instante, justamente porque este sea dichoso. También obtendremos ese balance si tenemos la fortuna o el buen juicio de que sea positivo el último momento que pasamos en este mundo. ¿Tenemos en cuenta líneas en vez de puntos? Parece preferible, como sostiene el filósofo Robert Nozick, una línea ascendente, que pase de la desdicha a la felicidad. Lo contrario suele gustarnos menos, aunque el punto de partida haya sido una vida muy feliz. ¿Es aceptable imaginar la vida como una montaña rusa emocional? ¿No preferiremos la estabilidad en la que vivían los dioses?

Pero ¿son válidas esas mediciones? Es más: ¿se puede

medir la felicidad individual? Si la respuesta fuera afirmativa, ¿realmente son posibles las comparaciones entre magnitudes tan diversas? Muchas páginas han escrito los filósofos en torno a estos asuntos que creo irresolubles. Para complicar más las cosas, Sócrates, Platón y sus seguidores, y algunas religiones fuertes ponen la felicidad plena en el Más Allá.

No obstante, a la hora de organizar la vida propia hay que plantearse alguna de estas cuestiones, aunque sea para descartarlas. Si creemos en una vida bienaventurada después de la muerte, eso influirá en nuestro comportamiento. Muchos de los que no esperan nada, siguen una ética similar a los que creen. Atenerse solo a esta vida no implica un desenfreno. Sea cual sea el modelo, obliga a tomar decisiones. Y el hecho de pensar, ayuda a elegir el modelo. No todos son creencias filosóficas, ideológicas o religiosas. Además, si las creencias ideológicas o filosóficas se volvieran indiscutibles, es probable que se hayan convertido en religiosas.

Los maestros más prácticos han preferido centrarse en el más acá. También han aceptado razonar y discutirlo todo, sea porque crean que Dios es la razón, como los estoicos, sea porque no creen en los dioses o prescinden de ellos en caso de que existan, como los epicúreos.

Aristóteles, muy distinto a su maestro Platón, no descarta la divinidad ni la vida después de la muerte, pero es muy pragmático en sus propuestas: las articula en torno al bien, al término medio, a la prudencia, y a una idea muy bella: que la felicidad no es un estado (de ánimo o de la situación) sino una actividad vital. Implica una pro-

yección hacia los demás y unas pautas sostenidas. Todo eso conduce al cumplimiento pleno de las posibilidades que cada persona tiene en origen. Eso es la virtud, entendida como perfección o excelencia. El refrán que todos conocemos lo usa él también con una ligera variante: una golondrina no hace primavera. Un fragmento infinitesimal no equivale a una vida. En esa línea, aunque todavía mucho más práctico es Epicuro, que buscará librarnos de males y de dolores. Sus seguidores lo desarrollarán en el llamado tetrafármacon: perder el miedo al dolor, a la enfermedad, a la muerte y a los dioses, tanto si existen como si no.

Aunque la búsqueda epicúrea de la felicidad pueda parecer egoísta, lo cierto es que defiende una vida rodeada de afecto. Pone su ideal en la amistad y en el jardín. Pensado inicialmente para las minorías y conocido desde el primer momento como una escuela para iniciados, se trata de una de las propuestas con más largo recorrido, que ha superado muchos avatares. A veces también nos sirve como una categoría universal. Lo podemos usar para definir un modelo general de vida, sin que dependa de una tradición. Nos permite reconocer un modelo que es puesto en práctica por personas que no conocen nada de esta doctrina.

Uno de los filósofos determinantes del siglo XX, Ludwig Wittgenstein, resolvió todo esto de un modo aún más práctico. Vivió inmerso en las consecuencias de todas esas reflexiones de la filosofía precedente, a pesar de que su obra se movió (o se refugió) en el ámbito abstracto, entre la lógica, la matemática y la lingüística. Hijo de un multi-

millonario austriaco, llevó una vida marcada por los vaivenes y el ascetismo. Tras renunciar a la herencia paterna, se ganó la vida como maestro de niños en un pueblo, fue jardinero después y consideró la posibilidad de hacerse monje. Discípulo de Bertrand Russell, acabó como profesor en la Universidad de Cambridge. Estuvo atormentado por muchas sombras, varios de sus hermanos se suicidaron... Su existencia demuestra que ser afortunado y ser feliz son cosas muy distintas. Lo segundo requiere un proyecto propio y no se nutre solo de momentos gozosos. La víspera de su muerte fue avisado por la mujer de su médico, en cuya casa estaba siendo atendido, de que sus amigos vendrían a visitarlo al día siguiente. Sabiendo que estaba muy enfermo, hizo un balance que ha entrado en la historia universal de la felicidad: «Diles que mi vida ha sido maravillosa». No lo veamos como una ocurrencia de última hora. Lo «maravilloso» es una categoría muy bien definida en el dominio de la estética. La inclinación definitiva de su existencia hacia un juicio tan positivo no puede desconectarse de la historia de la filosofía como arte de saber vivir: no se trata de que todo haya sido bueno, sino de que resulta gratificante el juicio sobre esa obra de arte que ha sido la propia vida. No podemos separar ese balance último del interés de Wittgenstein por la notación infinitesimal. Tampoco podemos omitir que ese juicio surgió en el contexto de la amistad. Al saber que sus amigos iban a venir a verlo, les dirigió a ellos ese mensaje que resumía felizmente su vida. Un sesgo epicúreo se aprecia en ese destello final. También, sin contradicción, esa espléndida totalización estrictamente física entreabre

un vislumbre metafísico, aunque solo sea por el hecho de pedir que se transmita (a los amigos y a la posteridad) esa buena noticia. Todo parece integrarse en ese *punctum* barthesiano: teoría filosófica y existencia cotidiana, matemáticas y ética, vida y pensamiento. También lo bueno y lo malo se integran en el bien. Sea cual sea la lectura que hagamos, es indudable que el balance de Wittgenstein contribuyó a la felicidad de sus más cercanos y a la de muchas otras personas, simplemente por el relato, que parece pertenecer al mundo de la Antigua Grecia, cuando se hicieron por primera vez algunas de estas preguntas. Ese balance es un acto de amor, ya veremos de qué tipo.

En 2022 el monje budista Matthieu Ricard, considerado por los medios de comunicación el hombre más feliz del mundo, respondió en una entrevista: «Si me muriera hoy, estaría absolutamente encantado». Al simular el balance definitivo, hizo uno que llegaba hasta ese instante de su vida. No estaba tan lejos de las coordenadas del *carpe diem* para gozar serenamente de la vida.

Por otra parte, lo que vale para las vidas humanas, quizá valga también para la historia. ¿Cuál ha sido la época más feliz de la historia? Edward Gibbon, desde su atalaya ilustrada en el siglo XVIII, dictaminó que fue el reinado de los Antoninos. Maquiavelo los había llamado «los cinco emperadores buenos»: Nerva, Trajano, Adriano, Antonino Pío y Marco Aurelio. Justifican esas opiniones la estabilidad en la sucesión, los periodos de paz, el cosmopolitismo... Marguerite Yourcenar ha contribuido a mitificar la figura de Adriano con su celebrada novela, en la que juntó las virtudes del Adriano histórico con las de su

sucesor, el filósofo estoico Marco Aurelio, además de proyectar lo mejor de sí misma. David Konstan, que ha investigado a fondo las emociones en el mundo clásico, apunta una objeción: «lo que les faltaba a los romanos para mantener aquella paz social eran las instituciones democráticas».

Es muy frecuente que cada generación crea que su propia época es la mejor. Propongo llamar a esa actitud *el síndrome de Creso colectivo*. Aunque uno a uno no nos empeñemos en ser los más felices del mundo (nos resulta ingenua o hasta ofensiva semejante pretensión), sí se mantiene la idea en cuanto al bienestar político del momento. Nos irritamos si alguien la contradice. Es posible que nuestra época sea la más feliz de la historia, pero no solo sería demasiada casualidad, sino una tautología: somos afortunados por vivir en ella, por darnos cuenta de que lo es, por contribuir con nuestra presencia a ese bienestar, por gozar de sus beneficios... Probablemente, el único motivo para un juicio tan sospechosamente favorable es que nosotros estamos ahí. Dejemos a la historia del futuro, la de dentro de algunos siglos, que lo certifique con imparcialidad y distancia, porque son sus narrativas, afirma Konstan, «las que mejor captan la naturaleza de la felicidad humana».

12

La felicidad y el lenguaje

La felicidad tiene muchos nombres. Unos cuantos son griegos, y suelen empezar por el prefijo *eu-*, «bien»: *eudaimonía* («buen estado espiritual»), *euthymía* («buen ánimo»), *éunoia* («buen pensamiento»). Un mosaico del siglo IV conservado en el Museo Británico guarda en el círculo de una corona de laurel seis palabras escritas en griego que se han visto como buenos deseos. Traducidas son: salud, vida, alegría, paz, buen ánimo y esperanza. Sumadas, sin duda, dibujan otra microética de la felicidad, más esquemática que la de Marcial. Por separado, cada una de ellas es un buen sinónimo de ese objetivo. La salud, como deseo primero. La vida, como punto de partida y de llegada. La alegría, que en principio es cosa distinta de la felicidad, en la medida en que es causa y consecuencia de ella. Las más interesantes están al final: *Eu-thymía* es literalmente «buen ánimo», aunque nosotros diríamos «ánimo». Es el *coraggio* de los italianos y el *bon courage* de los franceses. Ahora los psiquiatras usan «eutimia»

para los momentos equilibrados de los enfermos bipolares. Quizá la traducción más exacta de *euthymía* sea «confianza», muy próxima a la esperanza. Ambas cualidades ponen *el bien donde todavía no está*.

En cualquier idioma la palabra que significa «felicidad» presenta una sonoridad agradable. Designa algo maravilloso, aunque siempre lejano o escondido —en caso de que esté cerca—. Una tendencia común la imagina alegóricamente como una entidad humana. El hecho de que las palabras para «felicidad» sean femeninas en griego y en latín ha facilitado figurarla como una mujer. Del lenguaje pasó a las estatuas, las monedas, los mosaicos... El lenguaje guarda una relación directa con la felicidad por varias razones que vamos a intentar exponer.

13

Los nombres de la felicidad

Nuestro término «felicidad» procede del latín *felicitas*. Su etimología indoeuropea trae la noción de «amamantar» o de «ser fecunda». «Felicidad» comparte su primera sílaba con «fecundo», «fémina» o «felación», entendida esta como el acto de mamar. También con el participio *fetus* (el feto, el engendrado) y, ligeramente variada, con los nombres *filius, filia* (hijo, hija, los bebés lactantes). *Fecundus* evolucionó en su significado: de «fecundo» a «feliz» o «favorecido por los dioses».

Felicitas deriva de *felix*, «feliz». Distinto es otro abstracto, *beatitudo*, que procede de *beatus*, cuyo sentido se acerca a «bendecido, bienaventurado». La oposición entre «feliz» y «bienaventurado» se corresponde analógicamente con la que se da entre *felix* y *beatus*. «Feliz» es activo. «Bienaventurado» («beato») tiene terminación de participio pasivo. La persona feliz actúa, hace algo (ahora veremos qué). Así se aprecia en su terminación «-iz», similar a la de «aprendiz», a la de «audaz» o «tenaz». *Beatus*

significa originariamente «enriquecido» (el verbo *beo* es «enriquezco»). Después cambió a «ser afortunado, bienaventurado».

Si empezamos por el final, nos daremos cuenta de que la persona bienaventurada, afortunada o bendecida (*beata*), lo es pasivamente, porque recibe una serie de dones, sean genéticos o económicos. Alcibíades, el famoso discípulo de Sócrates y pariente de Pericles que entra en escena al final de *El Banquete*, fue un joven inteligente, enamorado de la sabiduría y de una gran apostura física. Habría sido el míster Atenas o hasta el míster Grecia del siglo V a.C. Un diccionario lo definía así: «Fue célebre por las felices disposiciones que la naturaleza le había concedido». En ese sentido, lo feliz de esas disposiciones no era más que un regalo. En realidad, era afortunado. El adjetivo «feliz», construido conceptualmente sobre un sufijo activo, implica un bienestar que se difunde, una generosidad y una capacidad *de hacer felices a los demás*. Ya en griego, Aristóteles propugna que la felicidad es una actividad.

El concepto activo y el concepto pasivo de la «felicidad» son cosas tan distintas como el anverso y el reverso de la moneda. También son igualmente complementarias, pero no tienen por qué darse en proporciones idénticas.

Quienes parten de un punto privilegiado, no necesariamente son los más felices en su desenvolvimiento vital. Es más, suelen probar con más intensidad el sabor de la desdicha. Solemos pensar que es obra de una justicia que equilibra las cosas. Sin duda, influye la incapacidad para organizar bien su vida, motivada por sus ventajas iniciales. El mismo diccionario que retrataba a Alcibíades re-

mataba su perfil añadiendo que también fue célebre por sus alternancias de suerte y de desgracia. De hecho, conoció el exilio y el rechazo en su propia patria, después del éxito. Su existencia puede calificarse de cualquier manera menos de tranquila.

En justo correlato, son muchos los que carecen de los bienes iniciales (no tienen belleza o fuerza o inteligencia o dinero) y, sin embargo, alcanzan la felicidad y son capaces de hacer felices a otras personas.

El juego verbal activo/pasivo actúa en otro plano que también puede ayudarnos. Los romanos, apegados a lo útil, preferían un objetivo ajustado a la vida más que cualquier nombre abstracto. *La vida feliz* (*De vita beata*) es como Séneca tituló su breve tratado sobre la felicidad. Y esa vida bienaventurada lo es como consecuencia de la acción de unas cuantas normas o unos cuantos consejos. Una ética muy aplicada —o mejor, una moral hecha de costumbres— promueve una actividad vital orientada al bien. Esto es más romano que griego. Y así es como podemos verlo nosotros, que para lo práctico seguimos siendo romanos.

14

Los nombres de persona

Los antiguos —no solo griegos y romanos— creían que el nombre propio que se imponía a una persona trazaba las líneas maestras de su vida. Lo expresaban con el proverbio *nomen omen*, es decir, «el nombre es un presagio». Del mundo pagano directamente, o por vía cristiana, nos ha llegado una serie de nombres que intentan asignar una vida afortunada a sus portadores.

«Félix» y su femenino «Felisa» son los más transparentes. El italiano «Felice» es indistinguible del adjetivo. Es como si, entre nosotros, un hombre se llamara Feliz, no Félix. «Felicia» es nombre de mujer en inglés. En español el abstracto mismo «Felícitas» también lo era, aunque poco frecuente, hasta hace unas décadas. Es verdad que se había transmitido por el nombre de una mártir cristiana, pero no ha dejado de ser el nombre de la felicidad en estado puro. «Beato» y «Beata» han sido nombres propios: todo el mundo conoce a Beato de Liébana, autor medieval de un comentario al Apocalipsis, al que, por

cierto, Umberto Eco dio renombre literario universal. «Fortunato» y «Fortunata» aluden a algo distinto: los que disfrutan de una suerte.

Capítulo aparte merecen los que indican una bendición especial por parte de la divinidad. «Macario» significa «bienaventurado», deriva del griego *mákar*, frecuente en la poesía griega. También es la palabra que nos transmiten los evangelios para las bienaventuranzas del Sermón de la Montaña. Una variante es el nombre de varón «Buenaventura».

«Bienvenido» recoge una buena acogida en este mundo, que también es un augurio para el resto de la vida. Aparte de los nombres, los antiguos también creían que las palabras que se dicen cuando nace un niño determinaban su futuro. Por eso los buenos deseos eran las cosas dichas, la dicha, palabra que pasó de ser un participio del verbo «decir» a designar la buena fortuna. ¿Por qué? Porque necesitamos muchas palabras buenas contra el mal del mundo.

El nombre que mejor lo capta es «Benedicto», compuesto de *bene* («bien») y *dicto*, («dicho»), que tiene al menos otras tres variantes en su evolución, según han ido cambiando los modos de pronunciarla. Su sentido primero lo calca «Biendicho» (que prácticamente se mantiene solo como un apellido, infrecuente, pero de sentido claro). La más difundida es «Benito», en la que ya casi nadie aprecia la orientación hacia la felicidad. «Bendito» apenas se reconoce por el sonido, pero tiene el sentido pleno de la bendición. No creo que se use como nombre. En cambio, el italiano «Benedetto» reúne todas esas variantes en

un solo término, de modo que, cuando alguien se llama así, se percibe a la vez su bendición, su buena fortuna y lo bien dicho que está ese nombre. La gradual desaparición o la ausencia de casi todos estos nombres en la onomástica occidental de las últimas décadas debería hacernos pensar. Muy distinta es la situación de los idiomas semíticos: el hebreo «Baruc» y el árabe «Barak», que significan lo mismo, «afortunado, bienaventurado», se mantienen vigentes. Baruch se llamó el filósofo Spinoza. Y un Barack, no hace falta recordarlo, llegó hace poco a presidente de Estados Unidos. *Barak* se parece mucho al griego *Mákar*, que significa lo mismo. Las semejanzas casuales no son desdeñables para nosotros. No es raro escuchar que algunos mandatarios occidentales (que casualmente necesitan para esto los conceptos orientales) tienen *baraka*, «buena suerte», que les proporciona éxito político. No sé si es hiperbólico sostener que los últimos siglos occidentales han sido de una entropía civilizatoria tan grande que el bien ha dejado de estar presente en el lenguaje. Para expresarlo se necesita recurrir a otras lenguas que mantienen viva una idea que lo estuvo en la tradición clásica europea.

15

El nombre de la casa

Entre los nombres propios que buscan una existencia feliz se encuentran los que muchas generaciones han ido poniendo a su casa, especialmente si tiene jardín. El nombre sella el proyecto epicúreo, se conozca o no esa tradición filosófica. Por un lado, culmina la construcción de la casa o su adquisición. Por otro, inscrito en la puerta de entrada, es más que un lema. Funciona como un augurio o una protección para toda la vida. Marguerite Yourcenar y su compañera Grace Frick llamaron Petite Plaisance a la casa que compartieron durante décadas en la isla de Mount Dessert, en la costa atlántica de Estados Unidos: «Pequeño recreo o pequeño placer», con ese gusto por el diminutivo que va asociado al afecto por los lugares donde somos felices. Hay fotografías en las que vemos a Marguerite Yourcenar sonriente, dentro de la casa, en su estudio o fuera, en el jardín, dando de comer a los pájaros. A lo largo del Mediterráneo se reparten las villas y palacetes que llevan el nombre Mon Repos, «mi descanso, el lugar de mi

reposo». También tuvo mucho cuidado Audrey Hepburn a la hora de bautizar su casa en Suiza junto al lago Lemán: la llamó La Paisible, «la apacible». Esto puede extenderse a una calle entera: la gran avenida de los Campos Elíseos en París evoca el lugar pagano para los bienaventurados. La calle Campos Elíseos en Málaga, pequeña y ascendente recuerda lo mismo, aunque con más gracia, y no sé si por alusión directa al paraíso o por mediación de la avenida parisina. Y así se va ampliando el círculo, hasta llegar a los nombres de lugar, como las Islas Afortunadas para las Islas Canarias.

El espacio, más propicio a la felicidad que el tiempo, quiere ser sellado por las palabras como signo favorable. En él, el lenguaje busca la felicidad con la insistencia de un enamorado. Es como si quisiera atraerla o seducirla. Se me disculpará que hable de ella en términos alegóricos, como hacían nuestros antepasados.

16

Las felicitaciones

Un rico caudal de expresiones hace que el lenguaje aporte bien a nuestra vida: porque combate el mal o porque añade más bienes a los que ya tenemos. Sostener que el lenguaje hace todo esto, puede parecer ingenuo o pretencioso, porque frente a las palabras está la realidad. Aceptaremos todos que, al menos, el lenguaje lo intenta. Lo que no es tan evidente para todos es que *el hecho mismo de intentarlo es un bien* y ayuda al bienestar de quienes dicen y de quienes escuchan esas palabras.

En cualquier idioma la fórmula del saludo matinal, «buenos días», tiene esas funciones augurales para la jornada que empieza. No es una descripción, como erróneamente creen algunos. Esos son los que añaden: «buenos días, por decir algo», cuando la mañana se presenta especialmente complicada, sea porque hace frío o llueve mucho o incluso porque ha habido alguna desgracia. Cuando decimos «buenos días» no somos notarios que levantan acta de una mañana que se presenta bien. Somos algo muy

distinto a un notario: magos, augures o amigos que deseamos lo mejor a la persona que nos escucha. Por muy desgastadas que estén esas expresiones, no deben estarlo tanto que caigan en el olvido. Pronunciamos esa frase por la mañana porque es un momento de especial fragilidad e incertidumbre. Todos necesitamos escucharlo, más que decirlo. Volver al mundo es algo ligeramente más difícil de lo que parece. De modo que justamente en los días oscuros por el clima o por los sucesos es cuando más necesario nos resulta escuchar «buenos días».

La misma eficacia tienen los buenos deseos en el otro extremo de la jornada: «Buenas noches, que duermas bien, que descanses...». Ese uso desiderativo es una de las funciones más bellas que puede tener el lenguaje. Contra la insegura navegación de la noche, ponemos en la balanza lo único que tenemos, las palabras. En algunos países hispanoamericanos es frecuente escuchar que, antes de dormir, los niños pidan la bendición (en última instancia, la buena cosa dicha) de sus padres o abuelos. La finura civilizatoria de un país se refleja en la expresión cotidiana de buenos deseos. En Italia es habitual recibir buenos deseos para la continuación de la tarde, para el paseo o para el entrenamiento en el gimnasio.

Toda fórmula de saludo es por definición una petición de buena salud para el destinatario. Será más fácil de comprender lo que estamos viendo si por un momento pensamos en el miedo que todo el mundo siente ante los malos deseos o las maldiciones.

Tan incierto como la noche es el final de un año y el comienzo de otro. El lenguaje se activa en auspicios favo-

rables, desde la Antigüedad hasta hoy, desde *Los píos deseos al empezar un año*, con que Jaime Gil de Biedma constató su madurez, hasta *Un año más* de Mecano. Gil de Biedma es consciente de que la búsqueda de la felicidad es un arte: «Un orden de vivir, es la sabiduría». El arte forzosamente implica una disciplina, por suave y dulce que sea.

Mecano, capaz de llegar a las multitudes de la Puerta del Sol, capta que esas buenas palabras no son solo deseos («Y a ver si espabilamos los que estamos vivos / Y en el año que viene nos reímos») sino peticiones: «Y decimos adiós y pedimos a Dios».

En la Roma clásica Ovidio compuso un calendario poético, que va desarrollando día por día. Al empezar el año el poeta se dirige al dios Jano, el que tenía dos caras, una para mirar el pasado y otra, el futuro. Ovidio le pregunta: «¿y por qué se pronuncian siempre frases alegres / en esta fiesta tuya del primero de enero / y nos felicitamos los unos a los otros?».

Jano, cuyo nombre se relaciona con januario o enero (literalmente, «el portero»), responde que los principios son el tiempo de los presagios. Y en los primeros días del año sucede algo muy especial: los dioses escuchan lo que se les pide. Es un momento adecuado para pedir cosas porque se van a cumplir, así que es la ocasión para pedir lo bueno: «Ahora están abiertos los templos de los dioses / igual que sus oídos, así ningún deseo / que formulen las lenguas quedará sin cumplirse».

Los romanos pensaban que las cosas importantes tenían peso: ahora tienen peso las cosas que decimos. En cambio, los griegos imaginaban estos buenos deseos como palabras aladas, tal como las describe Homero.

La semana que iba del 24 de diciembre al 1 de enero era importante para las festividades romanas. Como vemos, no solo se felicitaban sino que también se regalaban alimentos muy similares al turrón. Ovidio interroga al dios por ellos: «¿Qué anhelan los regalos, dátiles, higos secos, / miel que destella en tarros blancos como la nieve?».

En la explicación vemos que la felicidad se busca no solo con las palabras previas sino con los regalos que intentan marcar el rumbo del Año Nuevo: «son presagios que buscan que ese sabor perdure / y que el año que empieza transcurra con dulzura».

A la luz de este modelo, entendamos las palabras de buenos deseos como regalos. Para el año nuevo, para el cumpleaños, para una etapa que comienza...

El mundo antiguo, igual que el actual, está poblado de palabras que intentan atraer la felicidad y al mismo tiempo evitar la desgracia. Lo que ahora se expresa por WhatsApp o por teléfono, entonces se comunicaba poéticamente. Tenemos poemas para desear buen viaje (el *propemtión*) que incluso anticipan cómo será el retorno feliz. Poemas para felicitar la boda (el epitalamio) o para acompañar el envío de un regalo. También en los funerales y en los epitafios el lenguaje busca una felicidad última, sea como descanso («que la tierra te sea leve», «descanse en paz») o la bienaventuranza en el Más Allá. Según el proverbio clásico, el

sueño es hermano de la muerte. El descanso nocturno se parece mucho al definitivo. Los deseos de felicidad para los muertos tienen la conmovedora ingenuidad de unas buenas noches.

La ausencia en nuestro idioma de nombres propios que auguran felicidad queda compensada —creo— por un uso muy bello: el plural «felicidades», con la entonación propia del lenguaje que quiere cumplirse y se refuerza con los signos de exclamación. Ese plural convierte el singular abstracto en un conjunto de cosas concretas (quizá de momentos) que ya se determinarán en el futuro. Antonio Portela Lopa lo ha calificado como «polifonía lingüística» dirigida a la felicidad. La persona que desea felicidades a otra, lanza ese buen propósito (muy encriptadamente lo pide a la divinidad), pero deja abierta la futura concreción de su deseo. Es la mejor fórmula que conozco para desear el bien sin imponérselo a la otra persona. Como si dejara al buen criterio del felicitado que termine de pedir lo que más le gusta.

Hay palabras compuestas preciosas, como «enhorabuena» o «parabién». La enhorabuena suma felicidad al acontecimiento afortunado. «Que sea en hora buena», rezaba la expresión completa. La Real Academia Española define «parabién» con una belleza que sugiere que alguno de los poetas académicos se encargó de la redacción. Es, nos dice, un resumen «de la frase "para bien sea", que se suele dirigir al favorecido por un suceso próspero». Si ya era alguien favorecido por un suceso próspero, está claro que la felicitación o el parabién busca aumentar esa felicidad, sumando bienes futuros al de la hora presente.

Simultáneamente, los que felicitan se suman a los felicitados, integrándose en ese momento positivo.

Aunque cueste verlo y aunque los que usan estas locuciones no se den cuenta, al fondo de ellas late una función protectora que los antropólogos llaman «apotropaica». Quizá las enhorabuenas y los parabienes buscan proteger al que en este momento goza de buena fortuna, evitando, en un acto casi mágico, que esa felicidad se transforme en desgracia, o esa risa en lágrimas. Es casi como ese recordatorio de los romanos al general triunfante: recuerda que eres mortal. Que este triunfo no se transforme en locura destructiva. Que el bien no sea para mal, que sea para bien y que llegue en hora buena. Antes de dejar esta cuestión, fijémonos en que el uso habitual es «parabienes», con un plural tan multiplicador y tan concreto como el de «felicidades».

Podríamos decir, como se dice en otros idiomas, que los felices (o sus momentos felices) están bendecidos, bien dichos. No olvidemos algo que vale para el lenguaje positivo como vale para cualquiera de las formas del bien: felicitar es todavía mejor que recibir la felicitación. La literatura nos enseña algo que a otros les enseñan las religiones: bendecir es incluso mejor que ser bendecido. Quien tiene buenas palabras, entra en un círculo virtuoso, en el que todo va a mejor. El poeta Paul Valéry, en el principio de una jornada cualquiera que vive con gran intensidad, disfrutando de lo maravilloso de estar en este mundo, exclama: «¡Quisiera bendeciros, cosas todas!».

17

El macarismo

Merece la pena que conozcamos un género típico del mundo antiguo, el *makarismós*, que, dado que se usa cada vez más en español, debemos pronunciar y escribir «macarismo». Quién sabe si esta palabra rara se volverá habitual entre los jóvenes, como le ha pasado, por ejemplo, a otro polisílabo de sonoridad semejante: «procrastinar». «Macarismo» deriva del griego *mákar*, «dichoso, bienaventurado».

El macarismo celebra la felicidad de otra persona. Puede ser sutilmente pesimista, como este del poeta griego arcaico Alceo: «Feliz el que puede cumplir un día sin lágrimas». Puede ser una felicitación a los padres del afortunado, o a la ciudad en la que nació un atleta o un guerrero. El macarismo puede describir la felicidad del sabio. Cuando ya la felicidad es el grado sumo, nos encontramos con prefijos que la multiplican: «Tres veces feliz aquel que...». El más famoso macarismo es el que todos hemos tenido delante, el *beatus ille* de Horacio: dichoso el que

de pleitos alejado. Compite con él otro que prácticamente es de la misma época y que viene en griego, las bienaventuranzas que Jesús de Nazaret pronunció en lo alto de un monte: «Bienaventurados los limpios de corazón, bienaventurados los pobres de espíritu» o «los pobres» (según el evangelio que leamos). Los que lloran porque serán consolados, los pacíficos, los perseguidos por causa de la justicia... Como sucede con casi todo en el cristianismo, ese catálogo de felicidades cruza la tradición judía de los benditos con la tradición helénica del macarismo.

El macarismo griego trasciende las fórmulas coloquiales. Marco Antonio Santamaría subraya el cambio gradual en la consideración del hombre dichoso: los iniciados en los misterios religiosos fueron cediendo su lugar a los sabios laicos, los filósofos, a la hora de ser felicitados. En los misterios de Eleusis se llama «dichoso» al que «conoce el fin de la vida / y conoce el comienzo, don de Zeus».

Empédocles, en cambio, festeja la sabiduría del que ha estudiado, del que «ha adquirido un caudal de divinos pensamientos». Creo que estamos legitimados para hacer una lectura metafórica de ese proceso: lo misterioso de la felicidad, que sin duda es uno de sus rasgos, permite acercamientos distintos (más espirituales o intelectuales). Y, en todo caso, es bueno ser iniciado o instruido en ella. Alguien debe enseñarnos.

El macarismo es más complejo de lo que parece. Indirectamente dibuja una definición de la felicidad encarnada en una persona (que siempre es *otro*). En el caso de Cristo, constituyen una promesa y, sumados, trazan un retrato indirecto del propio Cristo. Más en el fondo, todo

macarismo dibuja dos retratos: el de la persona cuyos bienes se celebran y el de la persona que se lo dice: el que felicita al atleta o al guerrero, quisiera ser un atleta o un guerrero. Horacio quisiera (y quiso y logró) ser el *beatus ille* alejado de conflictos.

Afortunadamente, hay tantas formas de ser feliz que esas enumeraciones permiten los contrarios. En sus *Fragmentos de un evangelio apócrifo*, que viene a completar de una manera heterodoxa las bienaventuranzas de Cristo, Borges augura la dicha a los que «no condescienden a la discordia». No teme repetir exactamente el macarismo evangélico para los limpios de corazón, esa especie casi extinguida. Promete felicidad a los que guardan en su memoria palabras de Virgilio o de Cristo, «porque ellas darán luz a sus días». La síntesis de esas dos tradiciones, la grecolatina y la judeocristiana, se ha dado en los momentos mejores de nuestra cultura. Lo que Borges fusiona en el lenguaje es lo mismo que Miguel Ángel hizo en el David, en la Piedad o en la Capilla Sixtina. En el último versículo de su Evangelio apócrifo, el más breve, Borges deja abierta cualquier posibilidad imprevista o sencillamente invisible: «Felices los felices». Jugando con eso ha habido quien ha celebrado la flexibilidad física y moral, en un macarismo sin pretensiones, fronterizo con lo oriental, que transmite al alma el bienestar del cuerpo más fácilmente que los occidentales: «Felices los flexibles».

Es posible que la mejor traducción para «macarismo» resulte ser «parabién», es decir, como hemos visto, «que sea para bien lo que sucede». El portugués la mantiene en uso: *parabéns*, «felicidades».

18

Criatura afortunada

En 1946 Juan Ramón Jiménez recogió en un libro el poe-
ma «Criatura afortunada». Con esas dos palabras el poe-
ta, entusiasmado, celebra la felicidad de un pájaro. Un
mirlo que vuela alegre por el aire: «por el aire silbando
vas, riendo, / en ronda azul y oro, plata y verde, / dicho-
so de pasar y repasar / entre el rojo primer brotar de
abril».

Es un macarismo fantástico. Sería difícil, o, mejor di-
cho, imposible, festejar así la alegría de un humano. La
felicidad del animal es plena, tal como la ve un ser huma-
no tan sensible con los animales. Es el mismo que de jo-
ven escribió *Platero y yo*. La absoluta armonía del ave con
el cosmos le hace vivir en un presente sin angustia: «Qué
alegre eres tú, ser, / con qué alegría universal eterna. /
Rompes feliz el ondear del aire, / bogas contrario el on-
dular del agua».

Aunque su vuelo vaya en dirección contraria a la del
río, lo cierto es que cumple el postulado de Jean Baudri-

llard: «el animal se mueve en el mundo como el agua en el agua». No está separado de la naturaleza. Su felicidad es total, pero, por su propia condición, ignora que la tiene. Cuando Juan Ramón pregunta al mirlo: «¿No tienes que comer ni que dormir?», es casi seguro que tiene en mente las palabras de Cristo que, una vez más, invitan a despreocuparse por los asuntos de este mundo: «Mirad las aves del cielo: no siembran, ni siegan, ni almacenan en graneros. (...) En cuanto al vestir, ¿por qué os preocupáis? Fijaos en los lirios del campo, cómo crecen; no se fatigan ni hilan, y yo os digo que ni Salomón en toda su gloria pudo vestirse como uno de ellos».

Lectores de cualquier signo —creyentes o no— coincidirán en que la armonía con lo natural libera de preocupaciones y trae felicidad. Iba a decir que lo segundo por lo primero, pero es que no hay cosa primera y cosa segunda. Todo es un *unicum* para los que son naturaleza, como cantó Lorca. Él lo afirmó rotundamente, en un instante excepcional: «soy naturaleza».

Esa conexión paradisíaca es casi imposible que perdure. Los humanos somos y no somos naturaleza. Dentro y fuera de ella, somos conscientes de todo. La fiesta total de Juan Ramón tuvo pronto una respuesta: en *Hijos de la ira*, Dámaso Alonso escribió «Cosa», que cita «Criatura afortunada» para darle la vuelta. Dámaso Alonso presenta una alimaña negativa, abatida por la sombra y sumida en el fracaso. En la España de la posguerra le resulta imposible la visión edénica. Estos dos momentos del mismo

concepto son en realidad símbolos, pueden servir para la vida de cualquiera de nosotros, como sirven para la historia. Hay momentos de gozo y momentos de fracaso, como dice el *Eclesiastés*.

¿Tenemos que elegir uno? En ese caso, ¿cuál? Claramente, nos dividiremos. Hay personas signadas (casi predeterminadas) por una o por otra visión. También las hay que, ajenas a su signo, eligen por razones religiosas, políticas o vitales. No siempre su elección coincidirá con el talante con el que empezaron en el mundo.

Me gustaría ver un tercer momento de este símbolo. En 1972, Juan Gil-Albert escribió un *Autorretrato* al que puso como segundo título «Criatura afortunada». Son cuatro páginas en prosa en las que un hombre, al que le falta poco para cumplir setenta años, hace balance de su vida. Está sentado en una terraza de un parque público, una mañana de septiembre. Se encuentra, aunque no lo dice claramente, en Valencia. Está atento a los otros seres humanos, a la vegetación y a la cultura. Bebe el zumo de naranja que le acaban de servir. Lo maravilloso de este relato es que, casi en su centro casi perfecto, Juan Gil-Albert anota una breve frase que pocas veces pronunciamos: «Me siento feliz». Es una declaración sin matices, enmarcada entre dos puntos. Antes ha dejado constancia de que todo su capital son mil pesetas. Después describe cómo va vestido y cómo es su aspecto ahora que ha envejecido. Todos sus apuntes siguen siendo válidos cincuenta años después: «Y mis amigos ricos viajan, mis amigos pobres trabajan; hay quien, intermedio, ambas cosas a la vez».

¿De dónde procede su felicidad? De su tiempo entregado al ocio, de su capacidad para contemplar, de la madurez y la sensación de cumplimiento: «Mi ociosidad desafía a mi época. En esta mañana, ya madura, del verano, me parece reconocerme. Todo está cumplido y todo por hacer».

Sabe que en poco se diferencian las personas y las plantas que lo rodean de lo que fueron y de los que serán. Hay una serena aceptación del paso del tiempo, que en algún momento le parece más circular, oriental, que cíclico. Al final Gil-Albert rememora un consejo del poeta romano Tibulo. Es el mismo lema latino con que Montaigne se retiró a su biblioteca: *In solis sis tibi turba locis*, es decir, «Procura ser tu propia compañía / en los momentos solitarios». La larga sucesión en la enseñanza para ser feliz pasó del poeta romano clásico al escritor francés renacentista y, de ellos dos, al poeta valenciano del siglo xx. Gil-Albert es rotundo en su conclusión: «y yo lo cumplí: hice mío, en mi soledad, el mundo».

Hemos pisado tres espacios simbólicos para el tema de la criatura afortunada. Juan Ramón, celebrando el mirlo, estaba apuntando al autorretrato, porque un poeta, o, mejor dicho, cualquier persona que lee o escribe poesía, que vive en el mundo viviendo sin más, está muy cerca de la inconsciente felicidad del ave. Su inconsciencia está hecha de una consciencia de las cosas tan intensa que, en determinado momento, se cierra el círculo. Si Juan Ramón es la tesis, Dámaso Alonso contrapone la antítesis.

Y Gil-Albert lo resuelve en una síntesis que integra lo mejor. Es probable que el modelo hegeliano, pensado para la historia, resulte pobre para una biografía humana, la de ellos o la nuestra. Tenemos la suerte de que los tres textos sobre la felicidad propia se presentaron ante nuestros ojos «ordenados». Eso nos facilita proyectarlos en nuestra vida. En los momentos de antítesis debemos esperar la síntesis que haga un balance luminoso de lo bueno y lo malo. A su vez, cada uno abre nuevas resonancias. Juan Ramón parece estar realizando las palabras de Cristo sobre la despreocupación de los pájaros. Gil-Albert claramente está cumpliendo las de Tibulo y las de Montaigne sobre la soledad plena. Son ejemplo de seres humanos que han seguido los consejos de quienes les precedieron. ¿Da resultado eso? Da fruto. El hecho de que Gil-Albert, ya anciano y solitario, con recursos limitados, escriba «me siento feliz» en su autorretrato «Criatura afortunada» no es una garantía contractual. Pero es una hermosa certidumbre de la que levantó acta. Hasta ahí podemos llegar en términos laicos, poéticos.

19

Las paradojas de la felicidad

Para ser conscientes de algo parece necesario un mínimo de distancia entre el sujeto y el objeto. Es muy posible que la plenitud vital que llamamos «felicidad» anule esa distancia. No es que no haya consciencia, sino que no hay necesidad de ella. La persona que *es feliz*, en realidad se sitúa en un escalón más alto, por despojado: simplemente *es*. Se limita a ser, porque se cumple siendo. Se encuentra tan entregada o asumida por su cumplimiento, que no se da cuenta de lo que está pasando, ni teoriza ni lo dice. Por supuesto, puede compartirlo, pero lo hace normalmente de modos sutiles. La sonrisa es uno de ellos. El lenguaje no siempre es el medio elegido para comunicar su estado.

A la inversa: quienes dicen ser felices, normalmente están empezando a tomar distancia. No es que no lo sean, pero no lo son plenamente.

El estado de gozo estable se parece al horizonte. Es visible y está a una distancia aparentemente alcanzable,

orienta nuestro caminar, pero siempre se desplaza un poco más allá precisamente para incitarnos a seguir.

Una de las posibles leyes de la felicidad es que siempre parece estar en otro lugar. Está en el pasado o en el futuro. O está en el presente, pero lejos. O en otros, que son en los que vemos o creemos ver que se da. *Beatus ille...*, es decir, «Feliz aquel...». No el más cercano (este), ni el que todavía está al alcance (ese). Ni, por supuesto, tú o yo. Sí los más alejados: aquel, aquella... Los que están en el plano más distante de nosotros. Si nos acercamos con afán de atraparla, la felicidad se aleja. La paradoja se resume en la camisa del hombre feliz de Tolstói. Si en la camisa estuviera el secreto, resulta que el hombre feliz va descamisado. A Tolstói se le atribuye también el principio de que las personas (o los pueblos) felices no tienen historia. Conectado con estas paradojas se halla el enigmático comienzo de *Anna Karénina*: «Todas las familias felices se parecen. Pero cada familia desdichada lo es de un modo distinto».

Convertido recientemente en un principio biológico y matemático, lo cierto es que se funda en la paradoja general de la felicidad. El borrado al que tiende una existencia gozosa iguala monótonamente a los que la disfrutan. El infortunio, en cambio, destaca las diferencias con trazos fuertes. Es posible que la desgracia pueda, así, describirse mediante la teoría del caos. La siguiente frase de la gran novela de Tolstói apunta a eso: «En casa de los Oblonski andaba todo trastocado». La felicidad puede igualmente describirse mediante la teoría del orden o de su sinónimo griego, el cosmos.

20

Cuando fuimos felices: la Edad de Oro

Los griegos y los romanos, pero especialmente los segundos, dieron forma a ese recuerdo o a ese presentimiento de la felicidad mediante dos mitos: el de la Edad de Oro, que sitúa la felicidad en el pasado, y el de los Campos Elíseos, que la pone en el futuro.

¿Tenemos que hablar de los mitos clásicos, cuando nos hemos adentrado ya en el siglo XXI? Sí. Y vamos a demostrar su utilidad. El mito en el mundo antiguo significa relato ideal. Nuestros antepasados eran conscientes de que esa formulación quedaba muy distante de la realidad, aunque siempre partía de ella. A menudo, el mito es lo mismo que lo que nosotros ahora llamamos «ficción». Lo cual tiene muchas ventajas porque permite ver las cosas en su contorno más nítido. Tanto la Edad de Oro como los Campos Elíseos son mitos que nos llegan mediante la literatura y las artes plásticas. El mejor poeta para mostrárnoslos es Virgilio, acompañado de nuestro guía más constante, Horacio.

Los romanos asociaban determinadas épocas míticas a determinados metales, nobles o innobles. La mejor manera de captar su simbolismo es pensar en las actuales medallas olímpicas. Cada etapa, empezando por la de oro, se corresponde con una generación en los relatos mitológicos griegos: la más antigua es la mejor. Los romanos las llamaron «épocas», «edades» o «tiempos». La Edad de Oro no solo es la mejor de todas, sino aquella en la que se proyectan las cualidades de una perfección paradisíaca. En el polo opuesto se sitúa la Edad de Hierro. Entre medias el número de épocas varía según los autores. El griego Hesíodo establece un total de cinco, ya que pone en medio la de Plata, la de Bronce y la de los Héroes. Horacio las reduce a un total de tres: Oro, Bronce y Hierro. Virgilio las limita a las dos de los extremos: Oro y Hierro. Es el que nos permite examinar las cosas en condiciones de laboratorio, únicamente con las muestras donde se ve todo más claro: la de la felicidad y la de la infelicidad.

En el mito, cada época trae un deterioro mayor; por lo tanto, cada una es menos feliz que la precedente. A los humanos, según ese esquema, nos ha tocado un tiempo de muchos infortunios. Entre ellos destacan el trabajo y las guerras. Ambos requieren el uso del hierro, que da nombre al periodo.

Es fundamental para organizar nuestro concepto de felicidad saber qué concepto de tiempo estamos manejando. Habitualmente, los occidentales manejamos un tiempo lineal. Es como una flecha lanzada en línea recta hacia el futuro. Es el tiempo mesiánico del pensamiento judío y el tiempo del progreso de la modernidad. En un punto

del porvenir, dibujado en el centro de una diana omnipresente, se encuentra la perfección definitiva. Nuestros proyectos biográficos se ordenan de acuerdo con esa hipótesis que nos han inculcado desde primerísima hora. La historia también da la sensación de tenerse que dirigir hacia ese punto, aunque las cosas no siempre están mejor cada día que pasa, ni en lo social ni en lo individual. De acuerdo con ese tiempo del progreso (que algunos califican también de mito), la única solución para sentir una felicidad inteligible es disolver nuestras vidas en la historia, a falta de una proyección metafísica.

No es así el modelo de los orientales, que conservan el concepto de un tiempo cíclico. Pues bien, curiosamente los griegos y los romanos también manejaban ese modelo cíclico. La circularidad hace que retornen los momentos, también los buenos. Una idea de lo que vamos a recorrer nos la ofrecen las muchas creencias orientales infiltradas en el pensamiento occidental desde hace décadas, singularmente la reencarnación (que, entre los griegos, era aceptada por algunos pitagóricos). En el mundo grecolatino el eterno retorno se encontraba en el núcleo del pensamiento estoico (lo que les daba una base para organizar su ética). La preferencia que Nietzsche dio a esta categoría ha servido para difundirla entre las minorías con formación humanística. En cualquier caso, sea por religión o por ética, las ideas contrarias de progreso y de retorno afectan a nuestro proyecto para ser felices.

En el concepto que tenían nuestros antepasados clásicos, la Edad de Oro no se queda en un tiempo perdido irrecuperable. Su retorno cíclico ofrece una esperanza

individual y social, depositada en ese nuevo momento áureo. Pero ¿cómo articular nuestras vidas, entre tanto? En caso de que no alcancemos ese horizonte, ¿qué podemos hacer, dentro de lo que está en nuestra mano? Entre paréntesis, anotemos ya la coincidencia verbal entre la Edad de Oro, áurea (*aetas aurea, tempus aureum*) y la *aurea mediocritas*. La *moderación*, que quizá debamos llamar mejor *modulación*, como punto de oro no hace otra cosa que ponernos a cada uno en nuestra versión alcanzable de la Edad de Oro mitológica. Horacio llama a esa edad mítica «tiempo de oro», *tempus aureum*, un nombre que es perfectamente trasladable a la existencia real, biográfica o histórica, de cada uno. El tiempo áureo es nuestro tiempo feliz.

Ahora vemos la importancia de saber cómo se figuraban la Edad de Oro. El mejor texto, porque además es el más breve y el más enigmático, es la *Bucólica cuarta* de Virgilio. Es además uno de los textos más bellos y, desde luego, el más profético de la Antigüedad clásica, escrito en su centro más logrado, la Roma del siglo I a. C.

En la *Bucólica cuarta*, Virgilio anuncia el nacimiento de un niño maravilloso que cambiará el mundo. Un niño que, cuando se haga adulto, traerá una nueva Edad de Oro. Acabará con la maldad y con la culpa. En ese tiempo nuevo no habrá que trabajar en el campo, ni en el comercio, ni en la artesanía. No habrá que hacer viajes peligrosos por mar. Se acabarán las guerras. Virgilio, que no concreta de quién está hablado, augura: «este niño que está naciendo ahora, / bajo el cual por primera vez la estirpe / de hierro acabará y en todo el mundo / surgirá la de oro».

De su expresión se deduce que veía como inminente la llegada de esta era sin sombras. El niño que estaba a punto de nacer es literalmente una «áurea gente», funda un linaje de oro porque procede de él. La palabra gente (*gens*) alude etimológicamente a una suerte de elegidos con los genes de oro. El poeta, inspirado como un profeta, describe cómo será la felicidad colectiva que traerá este héroe: «Comenzarán a desfilar los meses / conducidos por ti, meses magníficos. / Si de nuestra maldad queda algún resto / será borrado y todas las naciones / quedarán libres del eterno miedo. / Para ti, niño, irá dando la tierra / sin que nadie la haya cultivado / sus pequeños regalos, sus primicias».

Igual que no hace falta la agricultura, tampoco será necesaria la ganadería: «al redil volverán las cabritillas / por sí solas, con ubres rebosantes, / y ya no tendrán miedo los rebaños / de los enormes leones...».

Reina en ese futuro (que Virgilio pone al alcance de nuestra mano) una alegría general en la naturaleza que se comunica a los seres humanos. La fecundidad propia de la felicidad se hace visible en cada elemento: «tu cuna / para ti hará que broten tiernas flores, / brotará en cualquier suelo amomo asirio».

Si tenemos en cuenta que el amomo era una planta aromática muy rara y valorada, entenderemos que todos los bienes, incluidos los lujos más refinados, se convertirán en naturales: «Se irá tornando rubia la campiña / de espigas blandas, colgará uva roja / de las zarzas bravías, y las duras encinas / gotearán miel cual rocío».

Y aquí nos topamos con otro aspecto que ya está llamando nuestra atención, central para la consecución de la felicidad: la coexistencia natural y armoniosa entre los contrarios. La hemos visto en la *aurea mediocritas* y en la sobria ebriedad, y ahora la vemos en los frutos naturales: los que serían propios del cultivo, como las uvas, se dan en las zarzas silvestres. La miel nacerá en las encinas, no precisará la labor de las abejas (puesto que todo trabajo ha sido abolido, incluido el de esos insectos tan sociales). Lo que normalmente nos cuesta conseguir mediante la técnica (por ejemplo, arar el campo, podar las plantas, hilar la lana), se dará en la naturaleza como algo espontáneo: «no sufrirán los campos más arados / ni las vidas más hoces, el robusto / labrador quitará el yugo a los bueyes».

El minio, el color rojo más intenso, por naturaleza vestirá a los corderos mientras pacen: «No aprenderá la lana más el arte / de mentir con colores diferentes, / será el propio carnero el que en los prados / cambiará su vellón suavemente...».

Que no se nos quede extraviada por ahí una consecuencia de esa alegría general: además de desaparecer el trabajo, se elimina también la mentira (pues teñir no deja de ser mentir o simular).

La coincidencia de contrarios, propia del tiempo áureo, está expresada insuperablemente en la convivencia entre los depredadores y sus presas: los rebaños perderán el miedo a los leones o a los osos. Horacio desarrolla esta idea en uno de sus epodos: «No gruñe el oso cerca del redil, / la tierra profunda no está hinchada de víboras». El mito va más lejos. No solo es que haya dejado de existir

la violencia, sino que hay un amor universal, que supera la simple concordia. Horacio sigue desarrollando su visión de ese mundo idílico: «un sorprendente amor y un deseo nuevo: / de modo que les guste a las tigresas / que las monten los ciervos / y que con el milano sea infiel la paloma, / y confiado el rebaño no le tema / al rojizo león».

Sin tener que trabajar, sin violencia, miedo, sin culpa, sin mentiras... ¿Se puede precisar algo más, para hacerlo comprensible a nuestra sensibilidad? Parece que sí. En un dato que no puede estar más de actualidad para nosotros, angustiados por la escasez de agua y obsesionados por las técnicas de las desaladoras: en la Edad de Oro el agua del mar pasará a ser potable para los mamíferos (por tanto, para los humanos), como nos muestra este apunte que hace Horacio: «a los machos cabríos les gustará / la salada llanura de los mares».

Por último, el clima deja de ser excesivo. No hay lluvias destructivas ni sequías que arrasen. Y eso forma parte del bienestar común, aunque los poetas lo expresen con palabras algo distintas. Así, Horacio, en el *Epodo* 16: «Felices podemos admirar / aún muchas cosas más, / cómo el viento cargado de lluvia / no desgasta los campos con grandes aguaceros / ni las ricas simientes se abrasan en el campo desecado».

Dicho en lenguaje de hoy: no habrá cambios climáticos y no hará falta desalar el agua del mar porque toda ella será potable sin necesidad de desalarla, lo que beneficia a los animales tanto como a los humanos: «ninguna enfermedad daña al ganado / ni el calor excesivo de astro alguno / a los rebaños».

Por eso mismo los seres humanos son muy longevos en esta edad paradisíaca y la muerte cuando les llega lo hace de una manera suave, sin dolor.

Queda un último rasgo de la Edad de Oro: que no harán falta leyes para que la sociedad funcione armoniosamente. ¿Estamos en la Utopía de Tomás Moro, en el Mundo Feliz de Huxley? La felicidad colectiva total tiene muchos riesgos y, desde los poetas antiguos a los novelistas actuales, nadie ha bajado la guardia al imaginar lo bueno y lo malo de estos proyectos. No hace falta dar nombres para saber que los intentos de los políticos (dictatoriales o democráticos) por restaurar una edad de oro o un reino de Dios en la tierra causan mucho sufrimiento individual. ¿Por qué? En primer lugar, porque necesitan servirse de muchas leyes que son incompatibles con el verdadero momento maravilloso que quedó en el pasado y que solo volverá en los relatos mitológicos. La Edad de Oro no necesita leyes. Por ese camino andan los epicúreos, que se retiran de la política para protegerse en su jardín. Por ese camino marchan también los anarquistas, herederos del cinismo genuino, que no cree en el Estado. En el pensamiento político moderno la isla de Utopía, imaginada por Tomás Moro, será el intento más logrado de describir nuevamente un lugar de felicidad colectiva. Lo que sucede es que Tomás Moro era un humanista que estaba poniendo al día literariamente un mito antiguo como un horizonte deseable, no impuesto tiránicamente. De hecho, él también fue político, estadista, canciller de Inglaterra, es decir, en la práctica, primer ministro de Inglaterra. Y no solo no intentó imponer su ideal, sino que desafió al nuevo orden, pagando con su vida.

Las coincidencias con otras mitologías son tan evidentes que no hace falta detenernos en ellas. El paraíso terrenal de la cultura judeocristiana puede, en gran medida, superponerse sobre este cuadro. A veces hay coincidencias extraordinariamente llamativas, como que Virgilio augure para la nueva Edad de Oro la muerte de la serpiente, la abolición de la culpa y el nacimiento del niño de origen divino, que nombre a una Virgen... En algún momento se ha llegado a pensar que conocía las profecías de Isaías gracias al gran número de judíos que vivían en Roma y a la fuerte presencia de la comunidad hebrea en la cultura helenística. Los cristianos incluso pensaron que esa *Bucólica cuarta*, tan misteriosamente profética, suponía un presentimiento que el poeta más puro del paganismo había tenido del futuro nacimiento de Cristo, fechado cuarenta años después. A nosotros las coincidencias temáticas y las sincronías nos interesan para destacar las tendencias a lo universal.

Otras descripciones de la Edad de Oro nos la muestran, asimismo, como algo del pasado que retornará. Para ello, el poeta asume nuevamente la condición de profeta. A las piadosas gentes —las que se comporten bien de acuerdo con la moral— se les concederá «una evasión feliz», según Horacio, que se dice inspirado por la divinidad. El latín dice una «fuga secunda», una huida próspera, favorable. En resumen: todos esos reinos de bienaventuranza general se construyen mentalmente como una negación minuciosa de todas nuestras desdichas. La suma ideal de todas nuestras amarguras vueltas del revés es la que configura ese horizonte luminoso. En lo concreto: la felicidad se organiza por negación, como huida de la infelicidad presente.

21

El cuento habla de ti

Lo que acabamos de repasar presenta los rasgos de una felicidad común en la Edad de Oro colectiva. Pero ¿qué sucede en lo individual y en el presente? ¿Podemos actuar?

Con independencia de lo que pudo existir o no en el pasado, o de lo que la comunidad espera en un posible retorno mítico, el relato de la Edad de Oro funciona como ejemplo ideal para todos. Una serie de consejos ayudan a que la vida individual concreta se parezca lo más posible a ese cuadro maravilloso. La edad áurea se concreta en la *aurea mediocritas*, es decir en el *modelo* o en la *modulación* de oro. Esa *regulación aurea* bien puede desglosarse como una serie de *reglas de oro*. No está a nuestro alcance suprimir las enfermedades o la muerte, ni las penalidades del trabajo o los excesos del clima. Tampoco el mal o la violencia que desencadenan las guerras. ¿Hay algo, entonces, algún residuo de la Edad de Oro, por mínimo que sea, que se pueda concretar en la existencia de cada cual? Esa es exactamente la búsqueda de la felicidad.

Si nos damos cuenta, los relatos mitológicos sitúan la Edad de Oro en el tiempo (puesto que queda en el pasado y quizá retorne en el futuro). En cambio, el paraíso posterior a la muerte es más un espacio que una época. La muerte cierra el periodo en el que el ser humano está sometido a la temporalidad. Por tanto, el otro mundo se representa como un territorio, al menos para los bienaventurados. Pueden llamarse los Campos Elíseos o las Islas Afortunadas, pero son lugares, nombres de la felicidad. En ellos ya no huye el tiempo, porque son un estado, en el que —*more aristotelico*— se desarrollan unas actividades. «El cuento trata de ti», rezaba el proverbio, o *De te fabula narratur*. Los mitos de la Edad de Oro hablan de nuestra felicidad porque en la cultura clásica todo mito (toda ficción) habla de nosotros.

22

Los Campos Elíseos

La más rica y bella descripción de los Campos Elíseos se encuentra en el libro sexto de la *Eneida*. El héroe antepasado de la fundación de Roma, Eneas, se encuentra en la zona de Cumas, en esa mitad sur de Italia que en realidad era griega y que los romanos llamaron Magna Grecia, la gran Grecia o la expansión de Grecia. Cumas cerca de Nápoles, era la sede de un templo de Apolo y de una sacerdotisa inspirada por él, la famosa Sibila que, cuando le consultaban sobre las incertidumbres humanas, emitía oráculos inquietantemente ambiguos. Eneas, acompañado por la Sibila de Cumas, entra por allí al reino de ultratumba al que se accedía por el lago del Averno, que se encuentra próximo al santuario de la Sibila. Históricamente, la cueva (la construcción que la alberga) pertenece a la época arcaica, la de Homero. Pocas cosas hay más impresionantes para el viajero que busca la felicidad que acercarse a Nápoles y de allí a Cumas, y visitar la impresionante cueva de la Sibila, descubierta por los arqueólogos hace casi un

siglo. Mi recomendación es visitarla —los italianos la llaman con un nombre que nosotros entendemos perfectamente, «el antro de la Sibila»— una jornada cualquiera al atardecer y de allí acercarse al lago del Averno, cuando ya casi se haya ido la luz del día, para repetir lo que cuenta Virgilio de su héroe y la sacerdotisa: que iban «oscuros en la noche solitaria». Con razón se ha celebrado durante siglos este cambio de cualidades, siendo así que, en realidad, iban solitarios en la noche oscura. Nosotros ya estamos acostumbrados a que la búsqueda de la felicidad implica una mezcla de cualidades contrarias. Retengamos ese dato, que nos puede ayudar en nuestro camino.

La incursión de Eneas en el inframundo es un segundo momento de lo mismo. Recuerda al viaje que emprende Ulises en la *Odisea*. Eneas quiere volver a ver a su padre muerto, algo que constituye un anhelo de todo ser humano cuando se para a imaginar su felicidad. A la entrada del reino de ultratumba ve Eneas una serie de figuras cuya sola enumeración es un catálogo de las desdichas humanas: «Los Remordimientos, el Dolor, las pálidas / Enfermedades, la Vejez doliente, / el Miedo, el Hambre que aconseja crímenes, / la Miseria deforme, y, espantables, / el Trabajo y la Muerte, con su hermano / el Sueño, y las culpables Complacencias / del corazón impuro. Al frente habitan / la mortífera Guerra, las Euménides / en sus lechos de hierro, y la Discordia».

Tras un doloroso recorrido por el mundo de los condenados, «a unos parajes apacibles llegan, / los risueños vergeles que amenizan / el Bosque de la dicha, la morada / de bienandanza y paz».

Es el espacio de la bienaventuranza. Tiene rasgos del lugar ameno: vegetación, bosque, campo, grama, césped... Aire despejado («Más amplio el éter»). Es todo un universo alternativo: «Aquí los campos de una lumbre viste / de purpúreo esplendor; aquí contemplan / su propio sol y sus estrellas propias».

¿Qué hacen allí los que ya son dichosos para siempre? Se dedican a lo que más les gustaba: «La afición que fue suya en vida... les perdura más allá de la tumba». La repiten sin aburrimiento: «Atletas unos se ejercitan ágiles / en palestras de grama, ya jugando, / ya en noble lucha en la rojiza arena. / Otros la tierra pulsan en la danza / y cantan sus canciones».

La rutina paradisíaca constituye su felicidad. Tal vez sea la nuestra, como veremos cuando tratemos la rutina. No se nos dice expresamente, pero en esa vida gozosa ya no hay acontecimientos, ni malos ni buenos. Sin sobresaltos, ese presente continuo no es más que la expansión de los placeres conocidos. Eso sí, ya no hay guerra, como en la Edad de Oro: los que eran guerreros han dejado sus carros vacíos y sus lanzas en el suelo. El comportamiento de los animales no ha cambiado respecto de este mundo, salvo que se han liberado de servir a los humanos. En su vida salvaje (allí o aquí) intuimos unos exponentes de lo que sería la humanidad feliz. Andan los corceles «pastando en libertad por las praderas». Y así todos, en una fiesta interminable, en esa pradera para todos. «Sobre el césped /alegres comensales que con himnos / a honra de Febo alternan el convite».

Allí están «los que fueron sacerdotes» que siguen

«castos la vida toda». Y los poetas de excelsa inspiración. Todos. La Sibila los nombra sin dejar lugar a la duda: «Almas felices, y tú, excelso poeta». El espacio es un valle plácido, un panorama de verdura, un bosque de dicha. ¿Es posible vivir aquí así?

El legado del mito es reivindicado de muchos modos. Las Islas Afortunadas de ese Más Allá gozoso a veces son llamadas Islas Fértiles, que una vez más nos llevan a la idea de la fortuna o a la de la fecundidad.

23

El jardín, ese lugar ameno

El jardín está pensado para convertir el espacio en felicidad. Expresa el anhelo humano de una vida bienaventurada y, al mismo tiempo, intenta cumplirlo. Jardín y felicidad están tan vinculados que no necesitan explicación. Lo que haremos es dar una vuelta, en el sentido más real, por esta idea, una de las mejores que ha tenido el ser humano. La palabra que mejor expresa esa equivalencia es «paraíso», que es como los persas llamaban al jardín. En rigor, lo paradisíaco sería lo propio del jardín, sin más, aunque hayamos reservado ese adjetivo para el jardín en el que proyectamos el mito de una existencia sin penas.

Quienes creen en los relatos míticos (y si no, quienes los leen) saben que cualquier jardín recuerda el paraíso en el que estuvimos alguna vez o en el que estaremos de algún modo. No hace falta volver al jardín inaugural del Génesis, ni plantearnos si comer o no del árbol del bien y del mal o del de la ciencia. Basta el más simple jardín en el momento en que riegan, para sentir una felicidad que

merece una fiesta. Jorge Guillén fue capaz de celebrarlo en una décima que merece ser leída en voz alta, entonada o cantada por alguno de los juglares urbanos de nuestra época. Don Jorge le puso el hermoso título de *Paraíso regado*: «Sacude el agua a la hoja / Con un chorro de rumor, / Alumbra el verde y lo moja / Dentro de un fulgor. ¡Qué olor / A brusca tierra inmediata! / Así me arroja y me ata / Lo tan soleadamente / Despejado a este retiro / Fresquísimo que respiro / Con mi Adán más inocente».

«Soleadamente despejado». Con esa sensación física lo tenemos todo. De ella se deriva una recuperación anímica súbita, que adquiere trascendencia moral. Respirando ese frescor volvemos a la Edad de Oro, a nuestro Adán o a nuestra Eva más inocentes. Por otra parte, el jardín es en sí mismo un lugar ameno: intenta convertir el tema literario del *locus amoenus* en un espacio real. No necesita más. Es presente puro. Antropológica o biológicamente recuerda o anticipa algunas cosas. Nos reconcilia con el animal que fuimos o que somos. Con el ser humano en su perfección. Con los dioses. Sin exigir más fe que la de quien pasea sin prisa. Tiene lo mejor de este mundo y hace presente aquí lo mejor de otros mundos. Lo mejor puede ser sueño, creencia o literatura. En todo caso, es vida. El jardín puede vivirse casi religiosamente o casi poéticamente, sin plantearnos ninguna complicación mental, porque está hecho primeramente para los cinco sentidos. Dándole voz a Adán, Borges constató: «Y, sin embargo, es mucho haber amado, / haber sido feliz, haber tocado / el viviente Jardín, siquiera un día».

¿Es un balance solo para el Adán mítico? No, es un

balance que podemos hacer todos. El amor, la felicidad pueden ser la suma total de nuestra existencia. En la dimensión temporal, un día bueno puede equivaler a una vida, igual que en la dimensión espacial el jardín puede equivaler al mundo. Cuando podemos elegir es cuando hacemos balance. Si guardamos nuestra vida como los momentos pasados en el jardín, podremos decir que somos felices. Juan Gil-Albert, ese desconocido al que ya conocemos, evocó ese retiro placentero en *El jardín*: «El tiempo corto / suele durar bastante en la memoria / sin que sepamos qué es lo que en el alma / se nos quedó tan preso que los años / no han podido borrar aquel asomo de una felicidad sin conjeturas, / libre, dichosa, suave, deslizante».

El tiempo bueno de nuestra vida (que salvamos como el espacio con vegetación, sombra y rumor del agua) debe ponerse en el balance de nuestros días, compensando los momentos y lugares negativos. El mismo Gil-Albert declara que el jardín de su infancia y su juventud «hace que para mí la vida sea, / no importa sus quebrantos, un recuerdo / de sosiego y de paz».

Los efectos benéficos de un terreno ajardinado sobre nuestro corazón son los mismos desde la Antigüedad hasta ahora, lo que, una vez más, debe hacernos pensar en que estamos ante algo general. Aunque los jardines más famosos en ese tiempo son los orientales, la tradición occidental ha ido elaborando una teoría y una práctica que identifica la dicha con el terreno grato.

En la Grecia arcaica no se diferencia el huerto del jardín. Da igual que sean públicos o privados, porque a

efectos de la búsqueda filosófica de la felicidad debemos distinguir dos modelos que se mueven en otro plano. En Atenas había jardines en los que un maestro enseñaba su doctrina a sus discípulos, como los de Academo, que dieron nombre a la escuela de Platón, la Academia. Este estaba formado por olivos y plátanos, y estaba dedicado al estudio superior. Similar era el Liceo, la escuela del principal discípulo de Platón, Aristóteles. Después de educar a Alejandro, Aristóteles retornó a Atenas y estableció este nuevo centro cuyo pórtico permitía el paseo bajo los soportales (por eso sus seguidores eran llamados «peripatéticos»), además de tener un gimnasio, una biblioteca y unos jardines cercanos al templo de Apolo. Como Platón, Aristóteles ocupa una posición central en la historia de los que han intentado enseñar a ser feliz. A diferencia de Platón, el planteamiento aristotélico concede atención a la naturaleza, a lo empírico y a la razón práctica, por decirlo en términos kantianos.

En un lugar cercano a la Academia, Epicuro fundó su escuela filosófica, el Jardín por antonomasia, que en realidad era otro huerto, concebido como una alternativa al intelectualismo platónico. Las inscripciones que estaban en las entradas de cada uno de ellos marcan las diferencias. En el bosque de Academo se podía leer una exclusión (la de los ignorantes): «Que no entre nadie que no conozca la geometría». En el Jardín de Epicuro, la persona que llegaba se encontraba con una invitación a entrar: «Invitado. Aquí vas a sentirte bien. Aquí el bien supremo es el placer». Séneca destaca el carácter hospitalario y acogedor de esa verdadera bienvenida de Epicuro, que in-

cluía a hombres y mujeres, ciudadanos y extranjeros, libres y esclavos. Frente a la aristocracia de la inteligencia de Platón, Epicuro brinda su espacio de manera democrática, aunque su carácter selectivo se base también en una iniciación. El jardín platónico es para la teoría. El epicúreo, para la práctica. El primero prepara para el estudio. El segundo es un modo de vida. Su proyección en la historia de la felicidad es muy distinta, aunque se complementan.

24

El campus y otros diseños urbanos

De la Academia platónica, la primera universidad del mundo, derivan en última instancia los campus universitarios actuales, que, en Estados Unidos, en Europa y en otros países que se han sumado al modelo occidental, abren para los estudiantes un periodo en el que la juventud y el aprendizaje coinciden con algo parecido a la felicidad. Las universidades mantienen el nombre de Academia, mientras que muchos institutos de enseñanza media conservan el de Liceo, dos escuelas que transmitían el conocimiento en el jardín.

Aparte de los estudiantes, hay algunos que disfrutan de eso toda la vida, que son los profesores y los otros empleados de la universidad, pero eso es otro curioso modelo de vida. A menudo me pregunto si no deberíamos vivir todos en un campus, es decir, en un mundo organizado de una manera algo más amable que el mundo mismo.

¿Tiene alguna significación que el nombre «campus»

se mantenga en latín en todas las lenguas? Por supuesto. *Campus* en la lengua de Roma era campo, salvaje o cultivado, una llanura despejada. En la realidad urbanística de Roma, el Campo de Marte (*Campus Martius*) era un parque a la orilla del Tíber, reservado, cuando no lo ocupaban votaciones o actos militares, para el entrenamiento corporal de los jóvenes y para que la población se solazara con agradables paseos. A menudo se llamaba únicamente *Campus*. Lo mismo le pasaba a los Campos Elíseos, el lugar paradisíaco de la mitología grecolatina. También, cuando se habla de la felicidad eterna, son denominados Campos, sin más. Así lo hace Virgilio en el libro VI de la *Eneida* cuando su héroe recorre el mundo de los bienaventurados. Por algo Fray Luis llamó a su huerto «campo deleitoso».

Aunque solo sea una coincidencia, no deja de ser placentera: ya el Jardín, la escuela de Epicuro, tenía una denominación emparentada con *campus*. «Jardín» se decía *képos* en el dialecto de Atenas y *kápos* en otras variedades del griego.

Del modelo del jardín epicúreo, un espacio de convivencia para todo tipo de personas, anexo a la vivienda y lugar de la intimidad donde es posible ser felices escondiéndose de la ciudad (*pólis*), derivan nuestras urbanizaciones actuales. Algunos planes llevan incluso un nombre que intenta conciliar lo mejor de la vida urbana y de la campestre: la ciudad-jardín de hace unas décadas, los actuales huertos urbanos... Subyace a ellos la confianza en que el ser humano puede construir lugares para ser feliz, día tras día, en la medida de lo posible.

También son de origen epicúreo —aunque sea parcial-
mente y aunque no siempre la Iglesia lo reconozca— los
huertos de los conventos y monasterios que concilian la
amenidad de la vegetación con el retiro moral, lejos de los
males exteriores. La clausura acentúa las cualidades bené-
ficas de este tipo de jardín, el *hortus conclusus*, el paraíso
cerrado para muchos.

25

Huerto y jardín

¿A efectos de la felicidad, podemos distinguir entre huerto y jardín? El huerto parece rural y utilitario, orientado preferentemente a los frutos. El jardín, urbano y estético, hecho para las flores. Pero son difíciles de separar, al menos en origen. Nuestra palabra «jardín» guarda una relación etimológica indoeuropea con la palabra latina *hortus* (basta cambiar la «h» por la «j», para constatar que tienen el mismo origen, como el alemán *Garten* y los vocablos ingleses *garden* y *yard*). Todos —esto es fundamental— contienen la noción de un cercado o vallado, que se encuentra también en *parádeisos,* el nombre que los griegos tomaron de los persas. Ese recinto inicial delimita un terreno, sea para el ganado o para las plantas que alimentan a los animales y a los humanos, directa o indirectamente. El huerto alimenta el cuerpo; el jardín, el espíritu. Esto es un universal antropológico que los clásicos supieron convertir en un arte de vida. El «jardín circunmurado» de Shakespeare es una bella redundancia, nacida de la intui-

ción. *He hath a garden circummur'd with brick*, nos cuenta en *Medida por medida*, título que se vuelve simbólico para nosotros. Todo jardín está rodeado por un muro, aunque este no tiene por qué ser físico. Haya o no ladrillos (o rejas), una línea virtual define esa demarcación. Por lo que nos dicen los sabios, la felicidad se intensifica si acotamos dentro de lo acotado.

Odysséas Elýtis —que habría tenido igual el Premio Nobel si solo hubiera escrito esta frase— proclamó: «en el paraíso he recortado una isla». Aunque estemos tentados de comparar la silueta de la isla con lo que la felicidad supone en la vida, lo más bello de la formulación de Elýtis es el verbo en primera persona de singular: «he recortado». La acción está en nuestras manos. Y la acción es una suerte de poda. Otro poeta, Antonio Colinas, nos lo aclara: «hay que pensar en la isla como un jardín en el mar». La geografía insular suele ser propicia a la percepción de los atractivos vitales, al menos para quienes la visitan. A su vez, la arquitectura y el paisajismo se complacen en acotar dentro de lo acotado, para hacer más intensa la sensación de felicidad: el templete en el césped, la pérgola, el toldo, incluso la sombrilla, dibujan nuestro espacio preferido para estar tranquilos o disfrutar de los dones del mundo.

La valla (que recorta un fragmento de territorio más agradable que el exterior) se va a convertir en símbolo de tres cosas: del retiro del mundo, de los límites humanos y de la individualidad autónoma de cada ser humano. Por eso es el principio que hace visible la intimidad. Gil-Albert empieza así su canto *El jardín*: «Un alto muro a

veces me separa / del mundo entero. Yedras y cipreses / intensifican luces y silencios / y en el hueco plausible de la tierra, / tal una mano, vivo dulcemente».

La metáfora según la cual el jardín es la tierra convertida en una mano que nos sostiene acogedoramente resulta muy bella y tranquilizadora.

Además, el jardín, como el bosque, es territorio para lo divino, que simboliza la perfección de lo humano. Los clásicos ponían estatuas de los dioses en sus huertos y jardines. Los dioses olímpicos, en su belleza proporcionada, eran visibles entre la vegetación: Venus, Apolo, Marte..., los semidioses como Hércules, o los dioses menores, encargados de custodiar los jardines, como Príapo, del que hablaremos más adelante.

En Roma es donde se produce la transición que nos interesa del huerto al jardín, que acabarán siendo dos cosas distintas, aunque ambas conservarán su proyecto de felicidad. Es una evolución larga en el concepto: casi desde el corral hasta el refinado recinto vegetal contenido en una villa y destinado al placer de los sentidos y de la inteligencia. Es interesante que el huerto se sitúe originariamente en los márgenes de la ciudad o fuera de ella. El jardín, en cambio, ofrece su felicidad (privada o pública) a los urbanitas. Nadie ha cantado el huerto mejor que Fray Luis de León, quien en pleno Renacimiento y en Salamanca, mantiene intactos los ideales de los romanos: «Del monte en la ladera, / por mi mano plantado tengo un huerto, / que con la primavera / de bella flor cubierto / ya muestra en esperanza el fruto cierto».

Se refería el fraile a la finca de La Flecha, en la orilla

misma del río Tormes, pero consiguió dar proyección universal a la dicha de quien cultiva con sus propias manos un terreno pequeño. Flores y frutos aportan una certidumbre de cumplimiento. Suyo, pero también nuestro. Y no hace falta que todo esté realizado. La esperanza del fruto no es solo un anticipo de la felicidad. El anticipo es felicidad.

Igual que otros diminutivos, los de la palabra «jardín» indican el afecto y el bienestar que se experimenta en él. Séneca dice que el de Epicuro era un jardincillo o huertecillo (*hortulus*). A veces describe verdaderamente un tamaño menor (cosa importante, porque lo pequeño es definitivo para la felicidad) o expresa los habituales vínculos afectivos y, en alguna ocasión, sirve para precisar que el autor está hablando de un jardín más que de un huerto. Catulo pone el amor en esa palabra: «Como en ameno jardincillo de rico señor / brota la flor del jacinto, / así tú», Fedro, griego romanizado, está a su altura cuando escribe el ideal de una existencia dichosa recurriendo al diminutivo: «una casa elegante y unos refinados jardincillos».

Cicerón atestigua que, en su época, en la primera mitad del siglo i a.C. se está desarrollando en Roma un arte de la jardinería diferente de la horticultura. Podar los setos, incluir fuentes y estatuas, guiar la hiedra, son actividades gratificantes para el que las realiza y para el que goza de sus resultados.

Empecemos por el que trabaja en ese terreno. La felicidad que da la tierra empieza por cultivar. En las *Geórgicas*, la obra que Virgilio dedicó a la agricultura, este explica en unas cuantas líneas —que se han hecho famo-

sas— la paradoja de los que cultivan el campo, que es la de la felicidad, como hemos visto: «¡Oh, bienaventurados los labriegos, / si conociesen todo el bien que es suyo!». El gran poeta de Roma nos viene a decir: los agricultores serían felices si fueran conscientes de todo lo que disfrutan. No son conscientes, porque están inmersos en su rutina campestre y porque no están separados de lo natural, de modo que no les dan vueltas abstractas a las cosas. Viven viviendo, sin más. Es decir, no perciben su bienaventuranza por las mismas causas que la producen. Serían lo más parecido al hombre feliz, que lo es sin darse cuenta de que lo es. Si lo vemos desde el otro lado, podemos afirmar que las personas felices se parecen a los agricultores del ideal virgiliano: están a lo suyo, inmersos en su día a día afortunado, sin acabar de ser conscientes de su suerte. ¿Y por qué lo son? En primer lugar, porque están «Lejos de las discordias belicosas». Tengamos esto muy en cuenta. Virgilio ha conseguido más fama por la *Eneida*, el poema épico que canta la fundación de Roma, cuyo héroe renuncia al amor para entregarse a la guerra. Pero algunos autores piensan que las *Geórgicas*, que enseña el arte de cultivar la tierra, es su mejor obra, porque en realidad contiene un arte de ser feliz. Además de estar lejos de los males, los campesinos disfrutan del «fácil sustento, que la tierra ofrece / pues la tierra es la más justa de todos». La inmediatez entre el trabajo y el alimento causa un bienestar indudable, al individuo y a la sociedad. Es lo que ahora (cuando se está dando ese retorno a lo rural desde lo urbano) conocemos como «productos de cercanía». Indirectamente, hay una crítica a los alimentos muy

procesados y sofisticados y a los que tienen orígenes exóticos. Esto lo digo por nuestra época, aunque la clásica conoció ya esos excesos. (Y no es casualidad que conozcamos los índices de ansiedad más altos en la historia humana). En el campo —escribe Virgilio— no hay lujos: «No son suyos palacios de anchos pórticos, / puertas de taracea nunca vistas». Tampoco circula la hipocresía propia de la vida urbana. Los patios señoriales de la Roma Antigua estaban llenos de los subordinados (en latín, clientes), que venían a primera hora a saludar a su patrono, por intereses económicos. Y ni el rico ni los pobres eran felices verdaderamente. Virgilio festeja que en el mundo rural no existen «regios patios con olas de clientes / que alquilan su saludo mañanero». (Por cierto, a la luz de esos que alquilan su saludo mañanero es inevitable pensar en las personas que monetizan su intimidad ofreciéndola por internet a las multitudes). ¿De qué más se ven libres esos campesinos idealizados, modelo de una vida mejor? De objetos lujosos, ropas carísimas de importación (de oro, de púrpura, que simbolizaban también el poder), y de complicaciones gastronómicas innecesarias, que siguen presentes en nuestros días: «aromas que estropean el claro aceite», en las preciosas palabras de Virgilio. A cambio, la afortunada vida rural viene enumerada con un catálogo de bienes, de claras consecuencias éticas: «Suya es, en cambio, la quietud segura, / suya la vida que engañar no sabe, / profusa en bienes mil; suyo es el ocio / frente a la inmensidad, las frescas grutas, / vivos lagos y valles como Tempe / con mugidos de bueyes, y arbolados / para el plácido sueño de la siesta».

En el ámbito moral, Virgilio plantea idílicamente que no hay mentira en ese mundo casi paradisíaco. En lo físico, los cinco sentidos se armonizan con el cosmos. La consecuencia es la relajación, la siesta. Dormir bien, uno de los indicadores objetivos de felicidad.

Las *Geórgicas* hablan del cultivo del campo, pero explícitamente dejan para la posteridad tratar de los huertos y jardines, que son el verdadero lugar para la felicidad, porque son una construcción cultural específica para ello. Virgilio se excusó alegando falta de espacio y de fuerzas. Sin embargo, la principal razón parece ser de índole política: las directrices augústeas llevaban a los grandes cultivos. El huerto (y no digamos nada el jardín) aparecen como tentaciones individualistas o esteticistas que el poeta debe evitar. También esa prevención contra los deleites individuales se mantiene en los poderes públicos actuales, da igual que sean democráticos o dictatoriales. El poder invasivo desconfía de los jardines, igual que teme la felicidad de los particulares. Quiere el bienestar público, controlado y promovido desde sus altas instancias. El laboreo del vergel en sus pequeñas tareas resulta muy entretenido, en los dos sentidos de la palabra: requiere muchas horas y causa mucho goce. Y eso era visto con desconfianza por el nuevo poder de Augusto, una dictadura encubierta bajo formas democráticas. La delicadeza artesanal de la horticultura y la jardinería afinaba —y afina— la sensibilidad individual, cosa que también resulta un peligro para quienes quieren imponer sus ideas. El poder (cierto poder) es enemigo de la autarquía feliz del ciudadano.

En esa misma época clásica es cuando un amigo de Augusto inventa (según la noticia que nos conserva Plinio en su *Historia Natural*) la poda geométrica de la vegetación en los jardines. Esas eran exactamente las amenazas individualistas y esteticistas que tenía que evitar Virgilio, las del jardín (*topia*) dentro del huerto (*hortus*) y las del huerto dentro del campo (*ager*). Algunos estudiosos se muestran convencidos de que Virgilio hubiera querido cantar jardines, pero no podía apostar por el ocio urbano. Sorteó la prohibición política contándonos la leyenda de un anciano —natural de Tarento— que cultiva su propio terreno, un *hortus* ideal, no real, un paraíso filosófico, que no es huerto, ni vergel ni jardín de placer, pero es todo eso a la vez y más aún. Dejó el encargo para que lo hicieran los que vinieran después. En cualquier caso, de su tratado que enseña agricultura se desprende un arte de los jardines que contendrá un arte de vivir bien. En la didáctica del cultivo de la tierra está inscrita una didáctica de la felicidad. Con belleza y con precisión, como corresponde a la poesía en su plenitud clásica.

El huerto (o jardín) no solo permite el cultivo, la sincronía con el tiempo terrestre y cósmico, acompasarse al ritmo de las estaciones. También aporta lentitud gracias a unas cuantas tareas. No caben las prisas en las labores de sembrar, regar, podar o recolectar. Su propia lentitud puede incluso engañar a los que practican esas tareas, pues se olvidan del *tempus fugit*. Así lo dirá el mejor continuador de Virgilio en el arte de la horticultura, el gaditano Columela, que vivió bajo los emperadores Julio-Claudios. En su libro *Sobre los trabajos del campo* (con un contun-

dente título que no puede ser más romano, *De re rustica*) avisa: «Hortelanos, alerta, porque el tiempo / huye con pasos sordos, y volando /el año silencioso se desliza». Precisamente, Columela cumple el encargo de Virgilio de escribir un arte de la horticultura de una manera que está relacionada con la belleza: el libro dedicado a los huertos lo compone excepcionalmente en verso, mientras que la obra general, que trata de la agricultura, la redacta en prosa. Lo poético como destello entre lo prosaico, o lo feliz entre lo rutinario. Así debemos ver el huerto, como una especie de agricultura lograda. Uno de los trabajos más gratificantes y pausados será el injerto, que, después de Virgilio y de Columela, tardará unos cuantos siglos (ya en el siglo IV por un casi desconocido Paladio) en ser cantado poéticamente como motivo de vida feliz. De nuevo, esa parte en verso destacará en una obra general en prosa. No es tanto en el resultado como en la actividad donde se aprecia la cercanía del jardinero con el paisajista. En la delicadeza de la labor de los injertos, presidida por el gusto cromático y los criterios de belleza es donde apreciamos que estamos pisando el terreno artístico, el placer de la vista y de la inteligencia que rige los jardines. Este Paladio, un caballero de clase media, perdido en el final de la Antigüedad, en alguno de los confines del Imperio, escribe normalmente con la prosa técnica de un ingeniero agrónomo, pero se entusiasma cuando trata cuestiones de alta jardinería, como el injerto. Su juego de colores (matices, contraste entre el rojo y el blanco, sea entre flores o entre frutos o entre estos y las ramas) nos hace pensar en el arte de la pintura y, por tanto, en el huerto convertido

en jardín placentero: «El cerezo se injerta en el laurel, y en ese / nacimiento forzado un pudor aprendido / colorea la faz virginal. También logra / que los umbrosos plátanos y el desigual ciruelo / maticen su ramaje con las yemas que aporta. / Con nuevo don distingue las frondas de los álamos: /suave rubor esparce por sus ramas tan blancas».

26

Jardinero, el mejor trabajo de este mundo

En la frontera del siglo xx alguien felicitaba así a un sencillo trabajador: «Ha conseguido / uno de los mejores trabajos de este mundo. / Es jardinero. Cuida césped, setos de varias / urbanizaciones en / la periferia de Madrid. Se encarga de regar los fragmentos / del paraíso próximos a casa. / Cura cipreses rotos. Un poeta / de veinte años diría / que es el auriga del amanecer».

¿Auriga del amanecer, un jardinero? Sí. El protagonista de ese canto era un joven discapacitado, al que entrevistaban en un conocido suplemento semanal. Su inocencia, la del jardinero, quizá la del poeta, nos muestra que la tecnología también puede ser causa de gozo: «En la entrevista balbucea respuestas / tímidas. Del trabajo, lo que menos / le gusta: Madrugar. / ¿Lo que más? Conducir la podadora / sobre la hierba».

Las causas de esta felicidad simple en el siglo xxi son las mismas que las de los clásicos: «El desprecio del oro / podría ser emblema / de este hombre libre que no nece-

sita / emblemas. / Trata directamente con la tierra. / Dialoga con el sol de tú a tú».

Para nuestro joven contemporáneo se renueva la felicitación —el macarismo— que los clásicos dejaron para nosotros, los que vendríamos después de dos milenios: «Virgilio en la Geórgica segunda / lo llama afortunado». Si nos libramos de algunos males, hemos ganado mucho: «Yo aquí canto / que desconoce la mordedura / de la envidia. Que está / lejos de los jerárquicos, ajeno / a la soberbia de los sabios, / como quiso Francisco / de Asís».

En efecto, el bienestar que da el jardín se consigue también combatiendo los males que nos acechan. Ese elogio del jardinero actual lo explica: «su paciente /azada es medicina contra melancolía». La rutina de un trabajo manual que, además da frutos bellos o sabrosos, es un remedio efectivo contra las penumbras de nuestro ánimo. A algún enamorado de la jardinería le he oído que las plantas enseñan a tener paciencia. Y la paciencia, según nos enseñan los estudiosos de la moral, es la virtud que convierte el mal en bien. Por pura lógica, el cultivo del jardín o del huerto nos ayuda a convertir en bien nuestros males, casi como quien recicla lentamente los residuos morales de nuestros días, volviendo luminoso lo oscuro.

Borges habla de «lentos jardines». No estoy seguro de que sea una figura poética, por la cual transfiere al jardín una cualidad que es de las personas. Creo que realmente está nombrando las cosas como son. Es el jardín el que nos comunica lentitud a los humanos, porque en él las cosas suceden con un ritmo mucho más calmado. Así es como actúa sobre nuestro estado de ánimo. Virgilio

dice de algunas plantas que son lentas: las vides, los mimbres. *Lentus* significaba «lento», pero también «flexible, tenaz, persistente». Para el poeta romano el mar es lento. Y la tranquilidad es lentísima, según Séneca. ¿Por qué se recrean en recurrir a ese adjetivo? Porque los humanos —ya entonces, y no digamos ahora— vamos demasiado rápido. La aceleración o, peor aún, la precipitación, no conducen a la felicidad. El movimiento Slow no ha hecho más que renovar una reivindicación que se lleva haciendo desde hace dos mil años: con calma.

27

De Cicerón a Audrey Hepburn

Regresemos, si es que nos hemos salido de ellos, a los espacios clásicos. El epicureísmo aúna la casa con el jardín, sin que quede claro cuál se integra en cuál. Desde la época antigua, muchas personas que leen libros sobre la felicidad han proyectado su jardín a partir de esa literatura, como un medio para dulcificar su estancia en este mundo. El modelo más alto es Cicerón. En los jardines de su villa tenía dos espacios distintos, una Academia de signo platónico (con una especie de gimnasio, entendido a la romana como lugar de esparcimiento) y un Liceo (por la escuela de Aristóteles) donde estaba la biblioteca, destinados a tener conversaciones filosóficas diferentes. El pensador romano, tan ecléctico (y esa mezcla de lo mejor de distintas teorías no es mala vía para encontrar una felicidad razonable) repartía su jornada entre las distintas zonas de la casa y el jardín. Escribe a su hermano Quinto, que también era su amigo, para invitarlo a su jardín. Generalicemos: las personas que comparten sus espacios

agradables —los que invitan— aumentan las dosis de su propio bienestar. Los placeres de la casa con su huerto quedan resumidos en esta frase lapidaria de Cicerón, que vale para muchas de las villas romanas y muchas residencias de los siglos posteriores, hasta las urbanizaciones de hoy: «Hay un jardín en esta casa». Ese fue, sin pretensiones teóricas, el sueño de Audrey Hepburn, que vivió sus mejores años en la casa que ya hemos mencionado, La Paisible. En ella el jardín fue su ocupación preferida. Plantas, flores y frutos se convirtieron en la muestra visible de su felicidad durante tres décadas.

Que Cicerón sea el más prolífico prosista en darnos noticia de sus jardines «filosóficos» no es casual. Él es quien desarrolla plenamente la noción de *humanitas,* la cultura noble que nos hace mejores y tiene una de sus concreciones en el jardín. Como tantos otros elementos valiosos de la Modernidad, el jardín (público o particular) procede de la síntesis entre la cultura helenística más refinada y el utilitarismo tradicional romano. Si esto tiene que fijarse históricamente en un punto, es en el momento ideal de la *humanitas,* el periodo que va de los Escipiones, aristócratas de mente abierta a la cultura griega, a Cicerón, el hombre más inteligente de su siglo (aunque no el más feliz, seguramente por su excesiva tentación política). Ese arco va de mediados del siglo II a.C. a mediados del siglo I a.C. *Humanitas* y jardín (como los conocemos) son sincrónicos en la historia: el jardín presenta al ser humano en el mundo, le hace comprensibles (incluso placenteros) los límites que definen la condición humana, le brinda la amenidad de nuestro paso por la tierra, concilia el gusto

por las bellezas de la naturaleza y del arte y, en fin, propicia la empatía, la ternura y el amor delicado que ellos llamaron *pietas*.

En una breve carta a Varrón, sentenciosa toda ella (ochenta palabras justas), Cicerón troquela una expresión célebre, aunque suele traducirse de manera superficial. El gran orador, que una vez más escribe desde su villa en Túsculo, se muestra dispuesto a aceptar que Varrón venga o no a visitarlo. Habla de la necesidad de las cosas, invocando lo esencial y la aceptación, lo cual vale de manera especial en el trato de dos amigos, que es una forma segura del placer epicúreo. Y al final de la carta le dice: «si no vienes tú a verme, iré yo a verte a ti». La aportación definitiva a la teoría general de la felicidad en el jardín se halla de nuevo en la cláusula final: «Si tienes un jardín en la biblioteca, no te faltará nada». La proyección universal de una idea grecorromana es lo que conocemos como «clásico». Esta sentencia, casi axiomática, se ha divulgado en forma de proverbio. En la Biblioteca Pública de la ciudad de Nueva York compré, hace unos años, una taza para el desayuno que llevaba inscritas sus palabras, ligeramente adaptadas: *If you have a garden and a library, you have everything you need*. Y abajo, a modo de firma: «Cicero». Leer cada mañana las palabras del filósofo romano en el recipiente del desayuno, más allá de abrir un buen comienzo de la jornada, viene a ser como llevar una camiseta con el *carpe diem* de Horacio, una forma de mantener el ideal clásico.

Meditemos lo que nos enseña Cicerón sobre su jardín. Además de favorecer el asueto individual (que aumenta

con la biblioteca), contiene en pequeño (es decir, dentro de sus límites) todo lo necesario del mundo. Esta dimensión en miniatura se mantendrá en la Modernidad, que hace del jardín un microcosmos, reflejo de la totalidad del mundo. Hablar de microcosmos es hablar del pequeño mundo del hombre, por acogernos al afortunado título de Francisco Rico.

El ser humano inscrito en el mundo se visualizará en el Renacimiento mediante el esquema del *homo mensura*, dibujado por Leonardo a partir de las proporciones establecidas por Vitrubio, quien, a su vez, desarrolló la afirmación de Protágoras: «El hombre es la medida de todas las cosas». Lo es, pero con unos límites que el círculo de Leonardo dibuja netamente. La armonía entre el ser humano y el universo no es mera especulación filosófica. Todos la sentimos en algunos momentos. El jardín es uno de esos momentos, si podemos expresarnos así. ¿Palabras mayores, hablar del cosmos para eso? Pues no. Seguramente no haya mejor definición de felicidad que *la sensación de sentirnos en determinado momento en el lugar del cosmos que nos corresponde*. Lord Byron lo sintió así: «Hay júbilo en perderse por los bosques; / hay gozo en una costa solitaria; (...) Me lleno de Universo. Siento cosas / que no puedo expresar pero que expreso».

La armonía que proporciona el jardín es un buen principio, tan físico como mental. La biblioteca, la casa o el gimnasio lo son también. Quienes tengan fe religiosa, verán asimismo en el templo esa puerta abierta. La ventaja de lo clásico es que no exige ir más allá, aunque permite hacerlo. En lo clásico tenemos como categorías racio-

nales la física y la metafísica. La segunda irradia en la primera, mediante la razón y la belleza, que son causas de felicidad porque nos permiten captar el sentido del mundo. Nada peor que la sensación creciente del absurdo que se ha adueñado de los últimos dos siglos en Occidente. La entropía psicológica deriva en ansiedad, suicidio y pesimismo civilizatorio.

28

El ocio y el exceso

El jardín es lugar para el ocio, dos nociones que en latín están mucho más cerca, porque incluso fónicamente se conectan por una cuasi-paronomasia (cito los dos términos como se citan en la carta del Arpinate): *otium/hortum*. El *otium* va mucho allá de nuestro tiempo libre. El ocio es una categoría central en el funcionamiento de la sociedad, la cultura y la política romanas, un atributo de su grupo dirigente. El giro (por ampliación) de la Roma arcaica (nacionalista, tradicional y utilitaria) a la Roma clásica (helenizada, universal y abierta a todos los intereses culturales) se da también en la palabra *hortus*. En el huerto clásico tienen que caber el *negotium* anterior y el *otium* actual, propios de la cultura humanística.

La felicidad que da el jardín puede ser para quien lo trabaja o para quien lo recorre, que a veces son una misma persona. Como en todos los placeres, se nos previene contra el exceso. Nos suena increíble, pero también aquí pueden traspasarse los límites. Por ejemplo, por sofisti-

cación que acabe alejando el jardín de la naturaleza. Cicerón nos cuenta que al jardinero de su hermano: «Había revestido todo de hiedra, tanto la terraza sobre la que se levanta la villa como los espacios entre las columnas del paseo, de modo que parecía que las estatuas griegas eran modelos de jardinería artística y que estaban vendiendo hiedra».

No sabemos si es una crítica, ni si habla en serio o irónicamente, pero es evidente que al «artista» se le había ido la mano. Eso no tenía por qué ser causa de preocupación. El equilibrio ético empieza a romperse en la desmesura estética.

Siglo y medio más tarde, Adriano tomará medidas contra esa demasía. Según nos cuenta la *Vida de Adriano* incorporada a la *Historia Augusta* —texto que mezcla la ficción con la verdad— el emperador —cuya prudencia idealizará Marguerite Yourcenar en el siglo xx— mandó arrasar algunos jardines que, por su artificio excesivo, se habían convertido en un factor de debilidad para los soldados. Esto es doblemente significativo: por tratarse de un gobernante filoheleno (que parece recuperar la sencillez tradicional romana) y por ser el que luego mandará construir los refinados jardines de la Villa Adriana. Adriano actúa contra los jardines exagerados movido por su amor a la sobriedad general, virtud que prevalece sobre cualquier placer que acabe quebrando la autonomía de la persona. Debemos imaginar que habría acabado con los jardines de Versalles, del mismo modo que nunca se habría vestido como Luis XIV: «Animaba a los demás también con el ejemplo de su virtud, ya que practicaba mar-

chas armado en recorridos de veinte mil pasos, ordenaba demoler los suntuosos comedores de los cuarteles, los pórticos, las grutas artificiales y los jardines. Además, solía vestir una indumentaria muy sencilla».

Me gustaría enumerar un catálogo de algunos jardines, como guía de viajes o por el efecto benéfico de esta nomenclatura descriptiva. Sus nombres o sus trazados son una garantía de belleza. Una promesa de felicidad. El Jardín Gulbenkian de Lisboa. El Parque Virgiliano de Nápoles, en el que toda la vegetación se ha plantado a partir de la que nombra Virgilio: va acompañada de azulejos en los que se reproducen los pasajes correspondientes, en un itinerario ascendente que conduce a la tumba del poeta (pasando antes por la de Leopardi, el que cantó la ginesta en la ladera del Vesubio). Los jardinillos de Palencia. El Huerto de los Jesuitas, en Salamanca, cuyos frutales integran ahora un jardín anchuroso, y, en esta misma ciudad, el Huerto de Calixto y Melibea, que nos recuerda que el jardín es lugar para el amor. En Madrid, el Jardín del Buen Retiro, cuyo nombre breve, el Retiro, mantiene la idea antiquísima de que el jardín nos protege de los males del mundo. En París, el Parque de Luxemburgo donde vivían los miembros menores de la familia real, condición que de algún modo tiene ahora cualquier ciudadano: en él, junto a los setos y las estatuas, se encuentra un elemento fundamental: las sillas metálicas, también de color verde, que cada cual coloca donde quiere, en una de las más admirables muestras de felicidad privada y pública, mientras contempla los estanques con los barcos en miniatura, a motor o a vela, como imagen del mar.

Poco hablamos del mobiliario urbano de los parques, pero forma parte de ese proyecto de felicidad antiguo. Las sillas, los bancos o las tumbonas sellan la naturaleza con la impronta dulce de la humanidad. Permiten disfrutar del mundo, nada menos. Mirarlo. Las tumbonas que nombro son las de un parque llamado Huerta Otea, en cuyo nombre coinciden el huerto y la mirada. En fin, los bancos con pequeñas inscripciones, como tarjetas de visita en bronce, que recuerdan a los que fueron felices en el Central Park neoyorquino, en el Capodimonte napolitano, en el campus de la Universidad de Oregon... Gil-Albert celebra en su jardín: «Cerca se oye el agua / deslizándose lejos, un murmullo / que no sabe de mí, lo sabe todo».

29

¿Jardinero u hortelano?

No quiero salir de esta vuelta por el jardín sin una curiosa noticia, quizá una proyección de la felicidad, que nos vino dada también en el mundo antiguo. Como cruce de al menos tres líneas culturales diversas, el jardín había servido para describir una existencia idílica, en el Génesis de la literatura judía, en los Campos Elíseos de Virgilio, y en la escuela de Epicuro, el único de los tres jardines con existencia física, promovido precisamente por el filósofo que descartaba preocuparse de los dioses.

He aquí que un relato menor, periférico en su momento, nos habla de un sorprendente jardinero. En el ámbito del helenismo romano encontramos una interesante aparición de un hortelano (o jardinero), con doble tradición exegética y artística, que puede ayudarnos a entender las cosas. Lo presentan textos literarios que no siempre se tienen en cuenta en el corpus latino ni en el griego, ni son valorados por quienes organizan su felicidad, sean laicos o creyentes. Es el célebre encuentro de Cristo Resucitado

con María Magdalena en el Evangelio de Juan: «Ella, pensando que era el hortelano, le dijo: Señor, si tú lo has llevado, dime dónde lo has puesto». He citado la traducción de Reina-Valera, que depende más de la versión latina. El original griego usa otro término para jardinero, el sustantivo compuesto *Kepourós,* que es «el vigilante del jardín o el que está al tanto del jardín». San Jerónimo, al ponerlo en latín en la Vulgata, prefirió «hortelano», *hortulanus,* tal vez para evitar las connotaciones paganas del término griego y por sus connotaciones filosóficas (*Képos* era la escuela de Epicuro). Cuando San Jerónimo lo traduce, el latín disponía ya del término *topiarius,* que en el latín del siglo IV ya indicaba el «jardinero artesano o artista», casi el paisajista.

El contexto de la Palestina romana del siglo I, el del lugar de un enterramiento y la propia lógica de la figura de Cristo hacen, desde luego, más coherente el término *hortulanus,* aunque sea para alguien que se ocupa de un jardín funerario y no de un huerto de cultivo. La larga tradición iconográfica lo ha representado de las dos maneras: como el que cultiva un huerto o como el que cuida de un jardín sencillo, no como un jardinero estético, digámoslo en los términos que para ese momento hemos analizado. En cualquier caso, no debemos omitir esa figura definitivamente feliz, la del que ha vencido a la muerte y, por tanto (y pido perdón a Epicuro y a sus seguidores más ortodoxos), ha perdido el mayor de los miedos. Lo trataremos otra vez cuando hablemos de la sonrisa.

Lo mejor, como siempre, es casi invisible: María Magdalena, que es una de sus discípulas más queridas y que

más lo quieren, no lo reconoce, porque su maestro, en su nueva condición de bienaventurado, parece un trabajador que se dedica al cultivo del huerto. El tema del Cristo jardinero (u hortelano), tan frecuente en la historia del arte, es un buen motivo para meditar sobre el ser humano que se ha librado de todo miedo y es feliz sin sombra alguna ya. Me acojo a la autoridad de Erasmo de Rotterdam, que ya comparó a Epicuro con Cristo. Recién resucitado, Cristo empieza a vivir escondido. En su nueva bienaventuranza pasa tan inadvertido que ni los más cercanos lo reconocen.

30

Vive escondido

El más desconcertante consejo para ser feliz es el lema de Epicuro: «vive escondido». De toda la historia humana, nuestra época es la que más se irrita al escucharlo. Mi experiencia es que, cuando se pronuncia en público, casi todos los asistentes se sorprenden, y la mayoría de los sorprendidos acaba enfadada. Todo eso es buena señal. En cualquier entrenamiento es bueno que duelan los músculos, sobre todo al ejercitar movimientos que no hemos practicado nunca o que el cuerpo ha olvidado.

Como si quisiera provocarnos todavía más, las palabras exactas de Epicuro invierten el peso semántico, dando más importancia a la idea de esconderse. Literalmente dijo: «escóndete mientras vives». Necesitamos afinar eso. El verbo principal es *láthe*, un imperativo que nos interpela: «ocúltate, pasa desapercibido, quédate en silencio, que no te vean». La vida es la que se subordina a ese principio: «viviendo» (*biósas*), una forma verbal que no solo es para el presente, sino para todos los tiempos de nuestra

existencia: «mientras estás vivo, en cada momento de tu vida».

Sin duda, fue una provocación para sus contemporáneos. Epicuro sabía que también iba a ser un desafío para toda la posteridad. De algún modo, previó el extremo absolutamente contrario que es el nuestro. ¿Cómo puede ser esto cuando la cultura del siglo XXI se reivindica como hedonista y a veces como epicúrea? Es a los hedonistas a los que Epicuro avisa principalmente, igual que es a ellos a los que les insiste en el ascetismo.

¿En esa exhortación a pasar desapercibido hay acaso comodidad, cobardía, miedo o falta de compromiso? Vamos a ir despejando estas incógnitas.

No hace falta saber griego para captar lo esencial del *láthe biósas*. La vida (*bio*) está clara en el segundo término. ¿Y el imperativo *láthe*? Es el mismo verbo que tenemos en lo «latente» (todo lo contrario de lo patente, lo manifiesto). En latín *latere* significaba «esconderse, estar seguro, llevar una vida tranquila, ser desconocido». De él solo conservamos la forma «latente». El resto de las formas del hipotético *later* no las usamos. No parece una casualidad que hayamos perdido esa palabra.

A veces, la clave está en pasar desapercibidos respecto del poder. El poder por antonomasia tiene el nombre de César. Así llama Ovidio, desde su exilio en el mar Negro, a Augusto: «a cuyos oídos nada se le escapa». Puesto que lo dice en una carta en la que recomienda vivir escondido, no podemos dejar de ver ahí la relación conflictiva entre la felicidad privada y la voracidad pública por destruirla. En las orejas de Augusto anticipó Ovidio las actuales es-

cuchas de los gobiernos y de las grandes empresas electrónicas.

También el que pasa desapercibido se protege, dicen los antiguos, de la ira de los dioses, pero eso en este mundo no se puede decir racionalmente. Dejémoslo a los supersticiosos y a los que manejan el concepto de «karma».

Los historiadores de la cultura explican que la opción epicúrea por la vida apartada es una consecuencia del cambio de la democracia ateniense por el Imperio de Alejandro. Como una tendencia general, los ciudadanos prefieren en época helenística replegarse al interior de su vivienda. Sin discutir la validez de esas causas sociales y externas, lo cierto es que la llamada de Epicuro hacia el interior es totalmente coherente con su regla general de vida feliz. Hemos visto que jardín, huerto y paraíso parten de la idea de un cercado que encierra el terreno frutal y florido. La casa se sitúa en el corazón del jardín. A su vez, la tranquilidad se encuentra en un ángulo que puede ser el rincón para la lectura dentro de la casa o del huerto. Reales o virtuales, hay unas líneas que delimitan el espacio de lo íntimo. En la interioridad (también espiritual) es donde se da la felicidad en su grado más alto. Quienes no llaman la atención tienen tiempo para lo bueno (el amor, la amistad, sus placeres pequeños o grandes) y esquivan muchos males (la envidia de los demás, la ira de los dioses, la represión por parte del poder...).

Hemos dedicado algunas páginas al caso de Cleopatra, cuyo infortunio final vino causado por ser una persona absolutamente entregada al Estado. Hizo que su dimensión pública prevaleciera por completo sobre su faceta

íntima. El que lo plantea así es Horacio, apartado en su finca, que ha probado también las desdichas de la guerra civil y ha optado por una vida tranquila. Horacio, desengañado, aspira a vivir serenamente. Una sentenciosa línea suya en una de sus *Epístolas* enuncia a la perfección el ideal epicúreo: «Nada mal ha vivido / quien ha esquivado la exposición pública / desde su nacimiento hasta su muerte».

Si nos guiamos por el sonido, el *láthe biósas* de Epicuro suena muy parecido al *carpe diem* de Horacio. Son dos imperativos que vienen a decir lo mismo. Es en el huerto donde se recolecta el fruto dulce de la vida. Y el huerto, como hemos visto ya, implica un recinto vallado. Igual que pasa con el jardín, el muro de nuestro refugio no tiene por qué ser físico. Puede ser virtual, parcial, ideal. A veces basta con ser transparente y básico en medio de todos. Son los que logran su felicidad pasando desapercibidos como un vaso de vidrio.

También su felicidad privada se vuelve inseparable de la pública. El concepto de «vida privada» requirió de una larga elaboración. En la Grecia arcaica lo particular se denomina *idiótes*. Sus connotaciones negativas («alguien excesivamente suyo») se han expandido en «idiota». Tiene que llegar la reivindicación de Epicuro para que se aprecie el placer que sucede en lo íntimo. En Roma todo es vida pública inicialmente. La vida privada se construye a partir de la negación (es decir, la «privación») de lo público. La privacidad es una conquista gradual.

El estado primero es una existencia exterior, que puede ser una etapa entera de la vida o los momentos de cada día

que dedicamos a lo público y lo social. Lo vimos en el nombre del Retiro para el jardín. Pero la felicidad está en lo privado, que es el segundo momento. Al llegar a casa cada día, en el descanso del fin de semana o en las etapas de la vida en las que podemos estar libres de servidumbres sociales, es cuando se degusta la sensación placentera de que todo va bien (si es que va). Esconderse implica un movimiento desde lo expuesto hasta lo apartado. Es la «vida retirada» que cantó Fray Luis en su famosa oda: «¡Qué descansada vida!». ¿Cómo se consigue? Huyendo, que quizá signifique solo «esquivando». De lo que huye el que busca la felicidad —pido perdón por desmenuzar esa obra perfecta del lenguaje y la sabiduría— es de «el mundanal ruido». *Ergo* su meta es el silencio (o la música, pero no el ruido del mundo exterior). Su contemporánea Santa Teresa dijo casi lo mismo y también muy bellamente: «tan sin ruido», que atribuye a la quietud de la vida consagrada. Lo mismo, en términos laicos o ateos, puede gozarse en la privacidad. Sustituyamos a Dios por lo que queramos: conciencia propia, Humanidad, Cosmos, Naturaleza... Ese trato debe ser un tú a tú privado. Fray Luis no deja margen al renovar el consejo de Horacio (que es el de Epicuro): «y sigue la escondida / senda, por donde han ido / los pocos sabios que en el mundo han sido». Tendremos ocasión de tratar eso de que sean pocos los que han logrado ese estado. Ahora disfrutemos de la preciosa enumeración de Fray Luis, que pide tener algún bien y librarse de unos cuantos males: «Vivir quiero conmigo, / gozar quiero del bien que debo al cielo, / a solas, sin testigo, / libre de amor, de celo, / de odio, de esperanzas, de recelo».

El catedrático salmantino reitera sus llamamientos a la vida escondida, precisamente porque, como Ovidio, padeció los sinsabores de la vida pública, en su caso los de la universidad y la Iglesia. Cada uno de nosotros los puede experimentar en su trabajo, en su círculo social o político. Traiciones, denuncias, hostigamientos... Al salir de la cárcel anotó el ideal clásico con una concisión admirable, preparado para ser publicado en las redes sociales minimalistas, si no fuera porque rehúye lo público: «Aquí la envidia y mentira / me tuvieron encerrado. / Dichoso el humilde estado / del sabio que se retira / de aqueste mundo malvado, / y con pobre mesa y casa / en el campo deleitoso, / con solo Dios se compasa, / y a solas su vida pasa / ni envidiado ni envidioso».

Está todo: la vida sencilla que solo consigue en el retiro del mundo. La huida de los males que nos causan los demás (denuncias, problemas, envidias) y en los que incurrimos nosotros mismos (no solo podemos ser envidiados, también podemos ser envidiosos, que es la peor de las desdichas, en cuanto que la envidia supone entristecernos por el bien ajeno). La vida sencilla se concreta en la vivienda y en la comida (pobre mesa y casa). Supone el jardín, el lugar ameno, (el campo deleitoso) y la soledad (a solas su vida pasa). No se puede decir mejor. Se puede ir más allá, como hará Góngora en el Barroco, que deja atrás el ascetismo del fraile, para celebrar un alegre hedonismo: «Traten otros del gobierno / del mundo y sus monarquías, / mientras gobiernan mis días / mantequillas y pan tierno».

Aun así, conserva lo esencial del maestro Fray Luis: «en mi pobre mesilla». De nuevo se contraponen los goces de la vida privada a las preocupaciones de los que gobiernan: «Coma en dorada vajilla / el príncipe mil cuidados». Lo más desdichado de la exposición pública no es el poder en sí mismo, sino la dependencia de la opinión de los demás, que llega a su grado más alto en los regímenes de opinión pública. Góngora se desentiende con un descaro que no hace sino repetir las palabras de la sabiduría popular: «Ande yo caliente / y ríase la gente». La gente, esa categoría política tan poderosa.

¿Como hemos llegado nosotros a la exaltación máxima de lo público? Podría parecer que es un residuo soviético, pero nos está llegando desde el otro lado. Alexis de Tocqueville, que viajó a Estados Unidos para describirlos, cuando todavía eran un país naciente, observa en la *Democracia en América* que los americanos no tienen intimidad. Hablaba de los estadounidenses, pero a estas alturas su diagnóstico se podría extender a toda América y a todo Occidente, si no a todo el planeta. Antes —al decir de Shakespeare— estaba inquieta la testa que portaba una corona. Ahora están inquietas las cabezas de toda la población.

Es posible que el prejuicio contra la vida escondida venga de los puritanos fundadores de Estados Unidos, cuyo legado se ha ido imponiendo a la minoría ilustrada que redactó la Constitución. Sea lo que sea, lo cierto es que han bastado tres décadas (las que enlazan este milenio con el anterior) para abolir la preciosa intimidad europea. Por eso el consejo «vive escondido» o «pasa de-

sapercibido mientras vives» suena tan sorprendente ahora. ¿Qué tiene que ocultar el que se retira de la vista general? Algo malo, sospechan los nuevos puritanos, nativos o conversos, conscientes o ignorantes de que lo son. Las multitudes que todo lo comparten en las redes sociales desconfían de los que no publican cada uno de sus instantes en ese ajetreado mundo electrónico. Sin embargo, en el modelo clásico europeo, como hemos visto, se había reiterado la invitación a una vida feliz que transcurría en el margen de lo secreto. No por maquinar lo malo, sino por todo lo contrario: por pretender lo bueno.

Sí tenemos confirmación de la validez del modelo epicúreo por algunas cosas que están sucediendo ahora. Y es una comprobación con validez científica, al menos en las ciencias humanas. Sabemos que muchas de las personas sobreexpuestas mediáticamente (a las que nadie aconsejó que vivieran ocultas) se sienten muy desdichadas. Se quejan del odio que reciben, padecen ansiedad, desarrollan enfermedades mentales y físicas, bordean el suicidio si es que no lo cumplen... Es cierto que reciben a cambio dinero. Pero ni lo que dan ni lo que reciben proporciona felicidad, según el paradigma que hemos visto.

31

De Rauw Alejandro al Principito

En los días en que escribo esto, una pareja formada por dos cantantes de fama internacional (mujer y hombre) han roto su relación. Los psicólogos se han apresurado a explicar que una de las causas de que el amor no se consolide es la falta de intimidad. Unos días después, él —Rauw Alejandro— ha publicado una canción que da la razón a los psicólogos y, de fondo, a los filósofos y poetas que avisaron de estos peligros. Cuando la cultura literaria y la popular coinciden, estamos ante un indicio de la universalidad antropológica de una teoría. No parece que el puertorriqueño se acoja a la alta tradición occidental, como prueba su propio lenguaje, que cito en la transcripción de *El País*: «Y no te culpo, la vida que llevamos no es pa' todo el mundo. / La prensa, las redes, presiones de grupo».

Es frecuente que los que pugnan por la riqueza y la fama se esfuercen hasta conseguir lo suficiente para volver a llevar una vida escondida. Rauw Alejandro declara (parece que dirigiéndose a Rosalía): «Estar en nuestro

campito / Vale más que to' el dinero y la fama». «Campito» coincide perfectamente con jardín epicúreo, es su actualización inmejorable, sobre todo si recordamos que el nombre de la escuela (*képos* o *kápos*) guarda relación etimológica con *campus*. Y en el diminutivo, como hemos constatado repetidamente, se condensa el anhelo de felicidad: casi seguro que no indica tamaño sino afecto. El posesivo «nuestro campito» multiplica esa emoción. Es el *hortulus* ciceroniano.

«Se nos rompió el amor de tanto cantarlo», ha titulado alguien con gracia. Los que apuestan todo a la fama es como si cayeran en una trampa que les hace dar una vuelta larga para lograr lo que ya tenían: el anonimato. Saint-Exupéry lo describe con la paradoja de la fuente, que desenmascara las complicaciones actuales. Ante el invento de unas pastillas que quitan la sed y permiten ganar tiempo (porque no hay que beber agua), el Principito reacciona: «si yo tuviera ese tiempo, caminaría lentamente hacia una fuente...».

Hay una rara felicidad, más intensa de lo normal, que pocos conocen: la de aquellos que han logrado la fama más alta y voluntariamente se eclipsan, a veces para toda la vida. Suelen resistir las tentaciones (y así las deben de ver, como tentaciones) para volver a lo público. Greta Garbo da nombre a ese proyecto vital, que en nuestra época medicalizada recibe, de nuevo, la denominación de «síndrome». Al resultar inconcebible, se cataloga como patología lo que es una opción ética. ¿Sabemos si el resultado les fue bueno? Que no digan nada es señal de que sí. Pero a veces nos dicen algo. Los hijos de Audrey Hepburn rememoran las déca-

das apacibles de su madre lejos de los focos, en la casa con jardín de Suiza (que ya hemos tratado) y también en Roma, donde lo que más le satisfacía era vivir como si fuera una italiana normal. Sabemos que fue feliz (con el sentido activo que conocemos) porque sus hijos recuerdan que los hizo felices.

En el extremo, la candidatura al infortunio máximo la representan quienes son famosos en estado puro: aquellos cuya celebridad se sostiene en sí misma, no en otra actividad, no por cantar, ni escribir, ni actuar. Son llamados —inquietantemente— por el abstracto de lo que únicamente son: *celebrities.* El anglicismo, que es americanismo, no es casual, porque se integra en un sistema. Según el precepto epicúreo, esos serían los aspirantes óptimos a la desdicha. Por dinero, y a veces ni siquiera por eso, dilapidan el tesoro de su privacidad y, sobre todo, pierden su independencia personal para depender de la opinión de las muchedumbres, mucho más voluble que la de los individuos.

32

El monitor que necesita ser instruido

Es en esta cuestión donde más decisivo es tener maestros. Sin el aviso epicúreo parece que lo normal, lo primero, es llevar una vida sin intimidad. Históricamente fue así: primero todo estuvo a la vista de todos. Ovidio se lamenta amargamente de que nadie le diera este consejo. Lo hace en la carta que escribe a un amigo suyo desde el exilio que sufría en el mar Negro —que entonces era un fin del mundo—, bajo condiciones de vida muy duras. El autor del *Arte de amar* había aireado en exceso sus asuntos eróticos y su cercanía con el poder. Augusto lo desterró en esas tierras inhóspitas, donde acabó muriendo. El poeta reflexiona: «Si yo, que ahora me pongo a dar consejos, / hubiese sido aconsejado antes, / probablemente seguiría en Roma, / que es donde debería estar mi vida».

Para el que da consejos sobre la felicidad, Ovidio ha empleado la palabra *monitor*. Tal cual en latín (aunque se pronuncia *mónitor*). Exactamente, es nuestro consejero o *coach*. ¿Y cuál es el consejo que él da y que le deberían

haber dado para evitar el exilio? «Créeme, amigo: vive bien el que vive oculto. / Y cada cual debe mantenerse en sus límites». Él, que había conocido la gloria literaria y se había acercado a los que gozaban de la gloria política, concluye: «Vive sin que te envidien, y, ajeno a cualquier gloria, / disfruta dulcemente de tus años, / y busca amigos entre tus iguales».

Lo mismo que dirá Marcial poco después.

33

La física atómica y la intimidad

Lucrecio, el contemporáneo de Julio César y de Cicerón, sigue la ética epicúrea y la fundamenta —como ya hizo el filósofo griego— en la física de los átomos de Demócrito. Resumiendo mucho: las personas tenemos libertad porque los átomos se mueven libremente. Lucrecio se encontró con un problema de lenguaje: tuvo que poner en latín algunos conceptos griegos para los que los romanos no tenían palabras. Uno de ellos fue «átomo». Todavía Cicerón no había puesto en latín la palabra *atomus*. ¿Qué hizo, entonces, Lucrecio? Calcó literalmente el compuesto *á-tomos* («que no se divide en partes») y llamó «individuos», *individua* (in-divisibles) a los átomos que componen la materia. Usar para ellos el concepto del «individuo» tiene toda la coherencia en un epicúreo, porque los átomos son invisibles, como aspiran a serlo los individuos mejores. Unos y otros son constituyentes fundamentales de su comunidad: la materia o la sociedad. Solo en algún instante Lucrecio se hace una idea de cómo se

mueven esos invisibles. Es un pasaje muy bello en el que imagina la danza de los átomos al ver en un rayo de sol las partículas de polvo.

En el siglo IV el Credo de Nicea —que poéticamente llamó a Dios «poeta del cielo y de la tierra», es decir, creador—, también le atribuyó la creación de todo lo visible e invisible. La moderna física atómica —y no digamos la teórica— ha retornado a la física antigua para explorar el universo en su dimensión invisible, confirmando que en ello reside el sustento de lo visible.

Visibilizar todo lo social, como si fuera materia, supone un retroceso civilizatorio, científico y ético, propio de una época semibárbara. Por ahí no va la felicidad. Es la enésima forma del materialismo despiadado.

Pero ahora —puede objetar alguien— hemos conseguido ver los átomos y las partículas subatómicas, aunque sea electrónicamente. Queremos ver también qué hacen los átomos sociales, esos individuos que, hasta hace muy poco, vivían su bienaventuranza en la invisibilidad. Que lo compartan todo. Aunque sea electrónicamente. Si lo privado, lo propio de cada uno en su condición de particular, se construyó sobre la noción física de las partículas (partes diminutas de un todo) fue porque la persona se concibe como una partícula social. No parece casual, por tanto, que ahora la visibilidad sea electrónica en lo físico y en lo social. Ambos individuos, átomos y personas, llevan vidas paralelas. Además, su grado de visibilidad ha seguido una evolución sincrónica. Los átomos sociales, los individuos, ¿tendrán que someterse al escrutinio del nuevo microscopio electrónico social, llamado «redes»?

Voy a dar una respuesta un poco larga y estrictamente personal.

En lo más intrincado del corazón del siglo xx, cuando se avanzaba en la visibilidad de los átomos, dos intelectuales de temperamento muy parecido en su delicadeza expresaron un sentir muy próximo. Los dos habían participado en la Guerra Civil española. Años después, los dos reflexionaron sobre la felicidad y dejaron dicho prácticamente lo mismo. El primero es Juan Gil-Albert, nuestro ilustre desconocido. El segundo, Antoine de Saint- Exupéry, creó un personaje famoso a escala planetaria. Gil-Albert —que se declaraba socialista en lo político, y tan anarquista como místico en lo estético— llegó a formular: «el que tiene lo público carece de lo privado». Y no estaba hablando de economía, que no era lo suyo, sino de amor, que sí lo era. Por su parte, el inmortal personaje dibujado por Saint-Exupéry repite una frase que ha alcanzado difusión mundial, aunque pocos la cumplen: «lo esencial es invisible a los ojos». Pongamos las cosas en situación: el Principito repite la frase que ha escuchado al zorro, ese personaje que actúa como un maestro y, luego, como un amigo. Cuando se despiden, el animal sabio le dice: «Te regalaré un secreto. Es muy simple: No se ve bien sino con el corazón. Lo esencial es invisible a los ojos». También está hablando de amor el Principito. Es llamativa la aparente redundancia en que incurre, porque bastaría con decir «invisible». Sin embargo, subraya que es «a los ojos», porque en esta cuestión *hay que insistir*. Nosotros estamos hablando de lo esencial, que es la felicidad, es decir, el cumplimiento pleno del proyecto de

cada ser humano. Por algo Nuccio Ordine eligió este pasaje de *El Principito* como uno de sus «clásicos para la vida»: la amistad, el amor y la lentitud que nos hacen únicos, frente al mercantilismo, las prisas y la ansiedad en los que nos dispersamos.

34

Los *happy few*

Algunos alegan ahora que todo lo que es invisible (en redes) es inexistente. Pero ¿cómo lo esencial puede ser inexistente? Eso contradice la lógica aristotélica. Más bien será lo contrario: lo aparente es lo accidental. No podemos fiarnos de estos nuevos sacerdotes de una religión que ni siquiera reconocen ser religiosos. ¿Cuánta felicidad escondida escapa a sus miradas escrutadoras? Por definición, los felices se pierden en el transcurso de sus días, que fluye como un río claro. Además, como aliados suyos, están los resistentes a las modas. O, simplemente, los que ignoran cualquier tendencia. En pleno paroxismo internáutico, ha habido quien ha osado felicitar a todos esos que habitan plácidamente el margen con un macarismo nuevo: «Benditos los ignotos, / los que no tienen página / en internet, perfil / que los retrate en facebook, / ni artículo que hable / de ellos en wikipedia. / Los que no tienen blog».

¿Son más felices necesariamente? Digamos que evitan muchos riesgos de infelicidad. «todo / les llega, si les llega, /

con un ritmo más lento». Son los que «pasan la mañana oyendo el olmo / que creció junto al río / sin que nadie / lo plantara».

En fin, estos pocos ignotos son los que tienen todavía intimidad. ¿Son la minoría a la que se dirigía Epicuro, los *happy few* a los que Stendhal dedicó su obra? Lo veremos. Entre tanto: ¿propondría Epicuro una retirada de las redes sociales? Parece que sí. Al menos, intentaría dosificar nuestra presencia, concentrarla y centrarla, difundir lo esencial. Modularla —cada cual— hasta encontrar el punto áureo. Controlarla. Es legítimo trivializarlo todo, por supuesto. Publicar de manera inmediata y esperar una respuesta rápida (para replicar con contagiosas prisas) es totalmente válido. Pero no nos extrañe que quienes hacen eso padezcan ansiedad. La serenidad se halla en el camino inverso. Mejor dicho: en la dirección contraria de ese camino. Y la felicidad, al final de ese paseo.

En una época en que quienes no se visibilizan no existen, podría parecer que quienes optan por llevar una vida retirada tienen menos posibilidades de ser felices que en otros momentos. Creo sinceramente que no es así. Al contrario, el contraste con un medio tan hostil aumenta su fuerza como un reactivo químico. También aumenta la intensidad con que disfrutan de su serenidad o sus placeres, pequeños o grandes. Están exactamente en el polo opuesto de los famosos en estado puro.

35

El bien se propaga solo, pero...

Hay otras dos objeciones que en algún caso se convierten en acusaciones contra los que disfrutan a su aire. Si gozan de algo bueno, ¿por qué no lo comparten? Así me lo han planteado en el turno de preguntas en alguna conferencia. Aunque no siempre se cite esta autoridad, el argumento es de origen platónico y neoplatónico, en la idea de que el bien tiende a emanar como una especie de fuente. La acabó acuñando Santo Tomás de Aquino en la *Suma Teológica* así: *bonum diffusivum sui est*. El bien, por su propia naturaleza, se difunde solo. Mi respuesta es que esa propagación no necesariamente debe formalizarse como relato, ni mucho menos como proclama. La felicidad de una persona se detecta en el equilibrio que comparte. Irradia armonía como otros irradian conflicto. Precisamente porque se difunde solo, no necesita ser explicitado: eso sería una redundancia y empezaría a deteriorar el propio estado dichoso. La sonrisa, que es el fruto logrado de la felicidad, se comunica en silencio. En el destello de

la mirada puede haber más generosidad con los demás que en ninguna publicación instantánea. La cortesía, la mirada amable o la sonrisa están decantados. Son consecuencia de una felicidad asentada y no de una euforia que puede venirse abajo a causa incluso de la publicidad que le damos, porque se deshincha como el soplo del viento, según el dicho antiguo.

36

La política y la felicidad

La acusación más grave que reciben los epicúreos es que no aportan nada a su sociedad. Ya era así en la Antigüedad. Ahora se les recrimina su falta de compromiso. Creo haber demostrado que contribuyen al bien común con su bien individual, sólido e insustituible. Sustentan la felicidad social como columnas singulares. En cuanto a la política, llegado el caso, están más entrenados para el bien que los que se desgastan en proclamas vacuas. El mejor ejemplo son los epicúreos poco o nada convencionales, los *Unconventional Epicureans*, una categoría descrita por el historiador Arnaldo Momigliano: los epicúreos que se revuelven contra el poder tiránico. Son los romanos seguidores de Epicuro que organizaron el asesinato de César para intentar librarse de su dictadura. Puesto que lo presentamos como categoría, ahí siguen, bien entrenados para los momentos decisivos. El pensamiento de Epicuro influyó decisivamente en el de Tomás Moro, el autor de la *Utopía.* Eso no impidió que Moro

fuera primer ministro y acabara dando la vida por sus ideas, como Sócrates.

Recíprocamente, también los estoicos, que ponen su felicidad en participar en la vida pública, toman a veces el camino del silencio y del ocultamiento. Así lo hicieron algunos en la época imperial romana. Otros estoicos prefirieron sacrificar su vida en la oposición política. Lo mismo puede decirse de los cristianos. Unos derraman su sangre como mártires. Otros han optado por pasar a la clandestinidad en regímenes que los persiguen, como hicieron durante siglos los cristianos ocultos de Japón. Lo que nosotros debemos ver es que, para los estoicos y para los cristianos, pasar desapercibidos es el plan B. Para los epicúreos, es el plan A, la línea maestra de su proyecto. No implica cobardía, sino plenitud. Su ascetismo los prepara para todo. Su felicidad individual redunda en la social *de un modo que nadie más puede aportar*. Y añadamos una precisión: dentro de los cristianos, los contemplativos que optan por la clausura también tienen en el retiro su plan A, más que ningún otro grupo. También son los que aportan un bien insustituible a la armonía de la Iglesia.

¿Qué vigencia puede tener el modelo de la vida apartada para nuestro momento? No se trata de plantear una sociedad de anacoretas o de monjes de clausura. Preservar determinadas facetas de nuestra vida —o hacer que algunos momentos sean solo nuestros— ayuda, por pura lógica, al equilibrio personal y social. Dar un paso al frente debe tener, si se da, un significado. Pero exponer por exponer es algo absurdo. Lo público y lo privado son ámbitos distintos y deben estar bien separados. Distancia-

dos. La felicidad que sucede en lo íntimo, enriquece la vida pública, la política incluso, porque (lo voy a decir con palabras que empiezan a usar algunos líderes de la izquierda) *baja el nivel de ruido*. El «tan sin ruido» teresiano se había adelantado.

Epicuro no habla desde el desengaño ni desde la amargura. Su precepto no puede ser más positivo. Puede cumplirse en distintos grados o en ninguno, pero está bien haber dado una vuelta por sus palabras.

37

Las cositas

Hay una copla de Manuel Machado que explica esto con pocas palabras. La leí hace muchos años y mi memoria la ha cambiado ligeramente: «que gustillo grande / que las cositas que tú y yo sabemos / no las sepa nadie». ¡Qué raro! ¿Qué cositas son esas?, dirán los nuevos moralistas puritanos. Si pensamos en la felicidad de cada uno de nosotros, es muy probable que sean todas muy semejantes, porque los seres humanos nos parecemos más de lo que creemos. La felicidad no reside tanto en las cositas como en el hecho de que no las sepa nadie o, más exactamente, de que solo las sepamos tú y yo, amante y amado. O uno solo consigo mismo y con el cosmos: «vivir quiero conmigo / a solas sin testigo / gozar quiero del bien que debo al cielo», Fray Luis *dixit*. Me atrevo a decir que lo obsceno está en la exhibición innecesaria. La felicidad, en el gusto por los límites.

Habría que dar una vuelta también por la palabra «discreción». Discreto es el que tiene criterio y el que ha discernido, diferenciando claramente lo importante de lo

accesorio. De la misma raíz es «secreto», pero no lleva el prefijo «dis-» que implica distribuir en direcciones «diferentes», sino «se-», el que está en «se-parar». Secreto es quien se aparta porque tiene criterio. Así tituló Petrarca una obra sobre el individuo moderno y sus conflictos con el bien y el mal: *Secreto*. Aunque ahora no nos quepa en la cabeza dirigirnos a pocos, lo pensó para que lo leyera una minoría. Para poder reflexionar libremente necesitaba no depender del gran público. Estar apartado no significa el aislamiento absoluto, sino moverse en ámbitos de confianza, de libertad y de independencia moral.

El propio Dios, tanto si existe como si no, permanece en lo invisible por principio. Con su lógica elegantemente irónica, el novelista francés Pascal Quignard ha afirmado: «Dios no existe porque es modesto». Siendo Dios uno de los nombres del supremo bien teórico, hay que traducir eso, si queremos hacerlo compartible, al lenguaje de la felicidad: la persona feliz no exhibe impúdicamente su estado, porque es «modesta» en ese aspecto. Otra cosa son las personas eufóricas, pendulares, furiosas... El auténticamente feliz no ciega con su fulgor ni hiere a los demás verbalizando innecesariamente su bienaventuranza. La esencia misma de la divinidad la conduce a la invisibilidad o a la inexistencia en épocas fuertemente ateas. La esencia de la felicidad aumenta la discreción de las personas que la disfrutan. Lo esencial, dijo el Principito, es invisible...

38

Eros o el deseo

El amor en su forma más noble, el amor verdadero, es probablemente el mejor sinónimo de la felicidad. Puede tener muchas formas y muchos destinatarios, pero siempre es el mismo. Da sentido a la vida. Puede con todo, como dijo Virgilio (*amor omnia vincit*). Y es lo único que conocemos que se atreve a desafiar a la muerte, también de muchas formas.

Para afinar las cosas necesitamos el vocabulario griego más preciso que el nuestro. Ellos distinguían entre *éros*, *filía* (*philía*) y *agápe*. Los tres términos los conservamos. No obstante, los usaré en griego cuando sea necesario el matiz. Si no, en español.

La palabra genérica en griego es *éros*. Surge de la idea de carencia objetiva, y, a partir de esa, desarrolla el deseo subjetivo. Es el amor pasión. La felicidad que proporciona nace del cumplimiento del deseo, al saciarse de aquello que carecía. Cuando es deseo puro, causa más sufrimien-

to que goce. Safo enumeró los síntomas de la pasión en su famoso fragmento: «Sutil / fuego bajo la piel fluye ligero / y con mis ojos nada alcanzo a ver / y zumban mis oídos; / me desborda el sudor, toda me invade / un temblor, y más pálida me vuelvo / que la hierba. No falta —me parece— / mucho para estar muerta».

Eros y muerte son fronterizos. No siempre es la vía para la felicidad.

En el mito platónico del andrógino, las dos partes que se abrazan, después de haber sido separadas por un corte, sienten la plenitud de una unidad recuperada. Eros es un principio universal, el de la atracción entre los seres. Mueve la naturaleza y el cosmos. Cuando Dante dice que el amor mueve el sol y las estrellas, está trasladando el concepto platónico de «eros». No se trata de que los astros estén enamorados. Quizá nosotros sí nos comportemos como las estrellas en esa situación.

El placer y la fecundidad (física o espiritual) son indisociables de eros. A eros está dedicado monográficamente *El Banquete* de Platón. Es un principio más grande que cada uno de nosotros. A eso los griegos lo consideraron «una divinidad». Bivalente, porque el eros podía ser peligroso. Podía resultar destructivo, si no se dominaba bien la dependencia que produce.

El Banquete de Platón es absolutamente recomendable porque expone distintas visiones de este amor y, además, separa claramente dos tipos de amor: el más promiscuo, corporal y egoísta (el que nace de la Venus vulgar) y el que se centra en la pareja estable, es generoso y, partiendo del cuerpo, alcanza una dimensión más elevada (hijo

de la Afrodita celeste). El primero lleva al segundo, que es el que justifica la expresión «amor platónico», tan idealizada que su traducción actual sería el *crush* que tienen los jóvenes.

39

La amistad

La *filía* es el amor amistad. Está libre de las servidumbres corporales eróticas, que no es poca cosa. Ofrece una felicidad diferente, serena. Los amigos son «un alma en dos cuerpos», afirma un proverbio griego. El amor de pareja, como los amores familiares, tiende hacia la amistad. No es casual que Cicerón, el de la biblioteca en el jardín, dedicara a la amistad un bello tratado.

Sin embargo, nadie la ha integrado en la felicidad mejor que Epicuro: «De todos los medios de los que se arma la sabiduría para alcanzar la dicha en la vida, el más importante con mucho es el tesoro de la amistad». Es una forma de amor que proporciona seguridad frente a los miedos. A pesar de que nace de la necesidad de ayuda, acaba siendo desinteresada. La amistad, viene a decir Epicuro, vale por sí misma.

Esa forma humanísima del amor que es la amistad aporta bienes y combate males. Incluso el mayor mal, el de la muerte, como amor que es: «Dulce es la memoria de

un amigo muerto», apunta Epicuro. Según Aristóteles, el amigo es otro yo, por el que se puede dar la vida.

¿Dónde se da la coincidencia perfecta entre amistad y felicidad? En que las dos son virtudes. Una tiende a la otra. Y las dos son actividades, según Aristóteles. La pagana Marguerite Yourcenar, pareja de otra mujer durante cuarenta años y enamorada al final de un hombre joven, afirmó su estabilidad feliz en términos que suenan ya de otra época, casi medievales o clásicos: «Dios me ha querido a través de mis amigos». Tampoco es casual que uno de sus libros más hermosos se titule *Cartas a sus amigos*.

Ningún himno a la amistad supera las dos líneas proféticas de Epicuro. La universalidad gozosa de su proyecto contiene, además, una promesa de concordia: «La amistad recorre el mundo entero anunciándonos a cada uno de nosotros que despertemos ya a la felicidad».

Epicuro es coherente. Sabe de lo que habla. Es buen maestro en este aspecto también, porque su enseñanza no deriva únicamente de la teoría. Había ejercitado en su vida el arte de la amistad. Tenía un encanto especial para granjearse sin esfuerzo el afecto de todo tipo de personas, incluidos —nos señalan sutilmente sus biógrafos— sus parientes consanguíneos.

40

El amor más generoso

El tercer nombre del amor es *agápe*, el amor más noble, altruista y espiritual. Amor en estado puro, generosidad. Frente a *éros*, que desea poseer a la persona amada, *agápe* brinda lo que somos como un regalo. Todos aceptamos que se es más feliz haciendo el regalo que recibiéndolo, así que esta es la vía amorosa más segura hacia la felicidad, del mismo modo que *éros* es la más insegura. *Agápe* es también una ética exigente, porque conscientemente pone el bien del amado sobre el propio. Es el afecto de los amantes entregados absolutamente a la persona amada. O el de los padres por los hijos. El cristianismo lo hará suyo. El célebre himno al amor de San Pablo (judío helenizado, como Filón) se funda en la palabra *agápe*, que repite como un principio prodigioso de cada frase: «el amor es paciente y generoso, el amor desconoce la envidia, el amor no aparenta, no presume, ni tiene vanidad, no es grosero...». De todos modos, deben verse como formas complementarias: *éros* y *agápe* entre sí. Y en el medio, *filía*, más cercano a *agápe* que a *éros*.

41

Enamoramiento y amor

Al hablar de felicidad, también es bueno distinguir otros dos conceptos. El enamoramiento, como sabemos desde Francesco Alberoni, se parece muy poco al amor consolidado, o se parece como la revolución a las instituciones. El enamoramiento es *éros*. El amor de largo recorrido es *filía*, cuando no *agápe*.

Cuidado pues, porque entre las formas del amor también algunas conducen a la desdicha. El mismo bolero que canta «toda una vida /me estaría contigo», confiesa un poco más adelante: «eres en mi vida / ansiedad, angustia / desesperación». Eso es *éros*, el deseo que origina dependencia y causa sufrimiento.

¿Solución para alcanzar la felicidad? Todas, aunque sabiendo bien lo que cada una implica. Y renunciando a quejarnos de nuestra desdicha si elegimos caminos incorrectos. Borges, en su plenitud panteísta, lo sintetizó así: «Felices los amados y los amantes y los que pueden prescindir del amor». Todos, y en ese orden, creo. Los amantes, que ha-

cen don de su amor, y los amados, que lo reciben. Y los que pueden prescindir del amor. Si sufrimos por no tener amor, amistad o cualquier otro de los bienes del mundo, mejor es liberarnos de esa dependencia sin aflicción, como dijo Epicuro. En ese momento, además, es muy probable que abramos la puerta a conseguir lo que hemos dado por perdido. Eso nos lo dijo Horacio: cuanto más renuncio, más consigo aquello a lo que he renunciado.

42

Amor y sexo: la siesta

Hay un cuarto nombre para el amor que, en realidad, no es amor, sino sexo: *afrodísia*, los placeres sexuales, entendidos casi como desahogo físico.

El más joven de los poetas de la época de Augusto, Ovidio, es el que ha pasado a la historia como experto en amor, puesto que se preocupó de componer el *Arte de amar*. No podemos esperar de él altruismo ni generosidad porque su campo es el del erotismo. En eso sí que es un maestro. Como todo maestro en el mundo antiguo, combina el conocimiento teórico con la experiencia práctica. Su temperamento es de un seductor que anticipa a los libertinos. Antes de escribir su tratado nos relata sus aventuras amorosas, a las que dio el título de *Amores*.

Uno de ellos desarrolla la exaltación de la felicidad física en el abrazo erótico. Es la hora de la siesta (y lo es verdaderamente porque acaban de dar las doce del mediodía, la hora *sexta* romana, que da nombre a la siesta). Ovidio está tendido en su habitación en penumbra. «Ha-

cía un calor ardiente y el día había mediado. / Tendí para aliviarlo en el lecho mi cuerpo». Recibe entonces la visita inesperada de su amante (una mujer; anotemos que fue el primero de los poetas amorosos romanos en no presentarse como bisexual y en descartar la homosexualidad, por usar torpemente las torpes categorías actuales). La semipenumbra del dormitorio le permite ver y tocar el cuerpo entero de su amada. Enumera un catálogo de encantos que van de la cabeza a las piernas, sin excluir el órgano sexual. Los placeres de la vista y del tacto se aúnan en una sinestesia memorable, plagada de exclamaciones: «¡Qué hombros, qué brazos vi y toqué!». Proyecta ante nosotros el más bello desnudo femenino de la literatura latina.

Aunque omite elegantemente la consumación del amor, no por ello deja de celebrar el placer corporal obtenido, que se convierte inmediatamente en sueño: «desnuda la apreté contra mi cuerpo. / ¿Quién desconoce el resto? Fatigados / los dos nos entregamos al reposo». Este amor es eros, si no *afrodísia*. Al principio ha hablado de aliviar su cuerpo. Quizá es esa su conquista. Por eso Ovidio registra su propio goce, sin preocuparse de anotar el de ella. Su deseo primario es que ese bien se repita (para él, aunque la necesite a ella), porque la reiteración es una forma del bien: «¡Ojalá con frecuencia /así se me presente el mediodía!». No más. Y no menos. ¿Felicidad? Sí, en una de sus variantes. ¿Amor? En una de sus formas, no la más noble. Quizá sexo sin más complicaciones, que ya es bastante para lo que empezó como una siesta solitaria. En defensa de Ovidio diremos que en el *Arte de amar* sí

aconseja al varón que se preocupe del placer de la mujer. Lo hace muy originalmente, usando la expresión jurídica *ex aequo* para el orgasmo simultáneo de la pareja: «Pero no dejes a tu dueña atrás / desplegando mayores velas que ella / ni que ella se adelante a tu carrera. / Lanzaos hacia la meta al mismo tiempo. / Entonces el placer está colmado, / cuando yacen vencidos por igual / la mujer y el varón».

Puede ocurrir, como se ve, que del puro amor erótico surja el altruismo. Y brote, siquiera sea como un vislumbre, lo espiritual de lo corporal más extremo. De *afrodísia* a *agápe* hay un trecho muy largo, pero puede ser una línea continua.

43

Amor frente al infortunio: Shakespeare

La felicidad luminosa que da el amor se perfila por contraste sobre el fondo oscuro de las desgracias. Shakespeare es conmovedor en su soneto 29: «cuando hombres y fortuna me abandonan / lloro la soledad de mi ostracismo». La sensación de fracaso es tan desoladora que podemos incurrir en lo contrario de la bendición, usar el lenguaje para difundir el mal, es decir, para aumentar la desdicha: «y, al verme así, maldigo mi desgracia».

Pero de pronto, como la luz serena que se abre paso entre los nubarrones, Shakespeare piensa en su amado. La sensación de felicidad es tan intensa que, siendo espiritual, se convierte en física y se comunica incluso en el lenguaje. Su juego de palabras nos llega al oído si lo leemos en voz alta tanto en inglés como en español: *Haply I think on thee*. «Pienso en ti y soy feliz / y mi alma entonces / como al amanecer la alondra se alza / de la tierra sombría y canta al cielo». El milagro reside en que, en el instante de puro infortunio, el balance se vuelva absolutamente positivo. El

que se había hundido, sintiéndose el primero de los fracasados, comparte con nosotros (no solo con su amado) esta conclusión gozosa: «Pues evocar tu amor es tal ventura / que no me cambiaría por los reyes». Dado que se basa en el pensamiento y en el recuerdo, el cuerpo ha empezado a quedar atrás, aunque lo que recuerde el genial escritor sea una dicha corporal. Lo espiritual está presente en este amor nobilísimo. Sabemos que ha alcanzado un grado alto espiritual por una última prueba: que es un bien compartido, se difunde solo. Nos transmite felicidad en una forma bella.

44

Amor como más felicidad: Walt Whitman

Si nos hacemos una idea de la felicidad en el amor, que nos rescata de cualquier desgracia, mucho más claramente la percibimos cuando esa alegría se destaca sobre otros bienes anteriores. En ese sentido, es difícil llegar más alto que Walt Whitman. El poeta, ya consagrado, nos detalla un catálogo de éxitos que, sin embargo, no le hicieron feliz: ni el aplauso a su nombre en el Capitolio, ni la embriaguez ni el buen resultado de sus planes. Es un preámbulo o priamel como los que conocemos. Sobre esos bienes insustanciales prevalece una plenitud esencial: la visita de alguien a quien ama verdaderamente. Sabemos que es un afecto puro, en su forma de amistad, porque escribe sucesivamente los dos nombres del amor: «mi querido amigo, mi amante». La felicidad —lo hemos constatado— empieza antes del acontecimiento y se prolonga después. Dos días antes de la llegada de su amado, en cuanto tuvo noticia de que iba a recibir la visita, empezó a sentirse bienaventurado. Y vuelve a serlo cuando lo

recuerda en el relato. Lo espiritual tiene repercusiones sobre el cuerpo: nos cuenta que se bañó en el mar, que se rio con las olas y que la comida le alimentó mejor. Y por fin, el acontecimiento: Whitman solo nos deja ver que duermen juntos (y quizá solo pasó eso). Él está despierto, viendo como duerme su amado, en una de las variantes más bellas de la felicidad amorosa. La conexión cósmica, inevitable, personifica el rumor del mar y de la arena «como si quisieran felicitarme». Esa suma o multiplicación es propia del carácter expansivo del momento de dicha. «Y su brazo descansaba sobre mi pecho, y aquella noche fui feliz». En la cuenta de los días absolutamente buenos Walt Whitman, el optimista, el demócrata, el entusiasta, puso esa noche. Cierto es que no todas las noches tienen esa intensidad. Tampoco la necesitan. El fulgor de esa noche compartida no solo iluminó su existencia. También ilumina la nuestra.

45

La diosa Felicidad

A San Agustín, en el final de la Antigüedad, le preocupó mucho que la Felicidad fuera una diosa para los romanos de la época clásica. Sus reflexiones sobre ella se encuentran en el capítulo que dedica a la grandeza de Roma en *La ciudad de Dios*, cuando ya se vislumbraba la inminente caída del Imperio. Desde su perspectiva religiosa, Agustín considera que el gran error del paganismo fue divinizar seres humanos, cualidades de estos o fuerzas de la naturaleza.

En el caso particular de la felicidad, se recrea en criticar algunos absurdos: ¿por qué teniendo tantos dioses, tardaron varios siglos en rendirle culto? Efectivamente, desde la fundación de Roma hasta que se erige el primer templo a la Felicidad pasaron cinco siglos. Por otra parte, era un templo de menor rango y en un lugar secundario.

Las preguntas de San Agustín nos pueden servir para asentar lo que hemos visto sobre algunos conceptos. Por ejemplo: ¿por qué eran diosas distintas la Fortuna y la

Felicidad? El análisis de Agustín sigue siendo el más clarificador para nosotros. Voy a traducir «Fortuna» por «suerte», que dará cuenta mejor de los matices: «¿Acaso la Felicidad es una cosa y la Suerte otra? La suerte, claro, puede ser buena o mala. En cambio, la felicidad, si fuera mala, no sería felicidad. Ciertamente, debemos considerar que todos los dioses de uno y otro sexo (si es que tienen sexo) son buenos».

Saquemos consecuencias: «si la diosa Fortuna unas veces es buena y otras veces es mala, ¿acaso cuando es mala deja de ser diosa y se convierte en un demonio?».

Cuando Agustín insiste en preguntarse por qué son dos diosas distintas, con nombres, templos y cultos diversos, está sirviéndose de un sofisma. Está manipulando dos aparentes sinónimos, que solo lo son en la superficie coloquial. Él mismo viene a responderse. Son nociones muy diferentes. La fortuna, la suerte, puede ser buena o mala porque es lo dado (lo que nos sucede, sea la herencia, la salud, las circunstancias). La felicidad, en cambio, es lo que hacemos con eso. Una es la naturaleza. La otra es el arte. No solo son distintas, sino que no tienen casi nada que ver. Se complementan en fases sucesivas, pero pueden llegar a ser contrarias. Tenían templos distintos porque había que matizar mucho su significado. Matizar es importantísimo para planificar la felicidad, sea pública o privada.

Más interesante aún es otro fino razonamiento del obispo de Hipona: en una misma época hay afortunados y desafortunados. La Fortuna, «¿sería una diosa a la vez buena y mala, buena para unos y mala para otros?». Aun-

que no lo desarrolla (creo que por miedo a entrar en el concepto de la Providencia), en una teoría de la felicidad de largo recorrido, que tenga en cuenta el bien propio y el ajeno, tenemos que aceptar que, a veces, la felicidad de unos ocasiona la desdicha de otros. Voy a proponer una solución, que se contiene germinalmente en el reto dialéctico de Agustín: en ese caso estamos hablando de fortuna. La buena suerte de unas personas puede causar mala suerte a otras (por ejemplo, en una guerra; incluso en la lotería). Cosa distinta es la felicidad. Si la de unos entristeciera a otros, estaríamos hablando de envidia por parte de los segundos. Convertir la suerte (buena o mala) en felicidad es la tarea que nos encomienda la filosofía. Tenemos que humanizar los acontecimientos. En la medida en que los adjetivos «buena» y «mala» (predicados de la suerte) no son más que calificaciones puestas por nosotros, resultan tan relativos que un mismo acontecimiento puede merecer uno u otro según el punto de vista. Quizá todo se reduzca al azar. Nos corresponde a nosotros organizar el azar y darle un sentido ético en nuestras vidas. En ese punto empieza a regir la felicidad, que nunca es mala.

Jugando con la etimología, Agustín alega: si la Fortuna no es más que lo fortuito, «de nada sirve adorarla». Y, en caso de que sirva de algo adorarla y pedirle cosas, entonces no es Fortuna (porque no es fortuita, puro azar).

Se podrían traer, para salir de este laberinto, las categorías aristotélicas de materia y forma. Lo que nos sucede, se llame como se llame (azar, suerte buena o mala), es la materia con la que tenemos que construir nuestras

vidas. Cuando esa materia recibe forma es cuando se puede empezar a hablar de felicidad. Si con barro —más claro u oscuro— somos capaces de crear un objeto bello (como hizo Keats) o útil (como hizo Horacio), entonces se podrá afirmar que somos felices.

El santo cristiano prosigue con sus críticas a la Felicidad divinizada: ¿por qué Rómulo en el momento mismo de la fundación de Roma, no le edificó un templo a esa diosa en primer lugar? Incluso podemos ponernos más rigurosos. No debería haber sido solo la primera sino la única: «¿Por qué no la establecieron a ella sola como única diosa, puesto que puede conceder todos los dones y hacer feliz a cualquiera fácilmente? ¿Quién desea conseguir algo por otro medio distinto de ser feliz?». Y en vez de ello se recrearon en añadir todo tipo de dioses mayores y menores. No les hizo falta tenerla entre sus dioses para que el Imperio se expandiera por todo el Mediterráneo. Peor aún: cuando la divinizaron, ya a destiempo, sucedió lo contrario de lo esperado. Y lo contrario de lo que venía pasando. Poco después de que los romanos consagraran el templo a la Felicidad «vino la gran infelicidad de las guerras civiles». Ni la diosa Felicidad fue necesaria para que las cosas fueran bien, ni evitó que fueran mal.

El inteligente análisis de San Agustín y la historia de Roma que lo sustenta nos enseñan unas cuantas cosas válidas para nuestro presente, más allá de los datos históricos, de las construcciones alegóricas y de la moral cristiana. No hay que divinizar la felicidad. No hay que considerarla un absoluto. Fijarla obsesivamente como un fin en sí mis-

ma impide que se disfrute, porque impide valorarla en sus destellos ya existentes. El *carpe diem* no exige recoger cada día un fruto nuevo, sino saborear el que tenemos. Rendirle culto público a la Felicidad tiene algunos peligros. Por todo ello, tampoco conviene escribir Felicidad con mayúsculas. A la felicidad le favorece la letra minúscula, la simplicidad de lo cotidiano. Ella misma tiende a esconderse, como se esconden, aun sin darse cuenta, los que la poseen.

46

Algunos enemigos: la enfermedad y el miedo

Volvamos al razonamiento agustiniano, que nos va a permitir tratar otro punto: «O quizá justamente se indignó la Felicidad porque fue invitada tan tarde y sin honores y porque recibían culto con ella Príapo, Cloacina, Pavor, Palidez y Fiebre, que en realidad no eran dioses sino vicios».

¿Qué necesidad había de pedir dones a cada uno de los dioses, cuando la Felicidad los concedería a todos? ¿Y quiénes son estos dioses que acompañan a la felicidad en el panteón romano? ¿Es todo tan disparatado como pretende la burla de San Agustín y de otros pensadores cristianos? No tanto. Unos y otros tienen razón desde su lógica. Por mucha mayúscula que les pongamos, se trata de entidades de rango menor, que de una manera u otra afectan a nuestro bienestar. De Príapo, el pene erecto, hablaremos más extensamente. Pavor, Palidez y Fiebre (que parecen los malos de una película de superhéroes) eran divinidades a las que se aplacaba para librarse de ellas.

También se pedía que afectasen a los enemigos. Fiebre se encargaba de purificar o curar. La Palidez y el Pavor eran en realidad términos masculinos en latín. Se trataba de dos hermanos varones, el Horror y el Temor, que tenían sus precedentes en la mitología griega. El segundo sucesor de Rómulo como rey de Roma, Tulo Hostilio, les consagró templos, no porque fueran cualidades buenas para que las tuvieran los romanos, sino para librarse de ellas y para que las padecieran sus enemigos. Tulo los divinizó para celebrar una victoria sobre sus enemigos que habían huido aterrorizados. Simbolizan ese miedo que anida en lo más instintivo de nuestro cerebro. Es uno de los enemigos de la felicidad, al que hay que combatir.

El tratamiento literario más cercano se lo dio Miguel de Unamuno en un cuento que publicó en Bilbao a finales del siglo XIX. Se titula *El dios Pavor* y fue recogido más tarde en el volumen *De esto y de aquello*. Unamuno toma el nombre del dios grecorromano (que aunaba el Terror y el Miedo, dos facetas del Pánico). El protagonista del cuento es un hombre que tiene aterrorizadas a su mujer y a su hija con malos tratos físicos y verbales. No haremos *spoiler*, porque el tema es de mucha actualidad y habrá quienes se animen a leerlo. En el personaje unamuniano está encarnado uno de los causantes de la desgracia humana. Enemigo, pues, de la felicidad.

¿Y esa Cloacina? Si leemos su nombre en latín clásico o lo transcribimos como se pronunciaba entonces, Cloaquina, no hará falta más explicación. La diosa de las cloacas, con un santuario junto a la entrada de la Cloaca Máxima, mostraba la importancia que una higiene privada y

pública tenía para la salud: por tanto, para la felicidad, que, dado el temperamento pragmático de los romanos, debía fundamentarse en lo muy concreto. El nombre, por cierto, a ellos no les sonaba tan feo. Lo relacionaban, igual que «cloaca», con un hipotético verbo que significaba «limpiar», *cluere,* cuyo origen indoeuropeo se atestigua en el inglés *clean. Clean your way to happy,* propugna ahora un manual de autoayuda para limpiar la casa y la mente, a la americana, que es el modo más práctico de ser romano. Cloacina llegó a ser también un epíteto de Venus, la Limpiadora o Purificadora, que favorecía también algunos aspectos del matrimonio. Digamos «Venus *Cleaner*». Y sigamos.

47

Aquí habita la felicidad /*Hic habitat felicitas*

Que no se nos pase por alto Príapo, un punto muy interesante en la teoría de San Agustín sobre la Felicidad. Según él, las desgracias de Roma en el final del Imperio podrían venir de que esa diosa se hubiese indignado porque la hubiesen puesto junto a Príapo, como si fuesen iguales, en rango y en calidad. Dejemos, de momento, a un lado que San Agustín diga que la felicidad es una virtud mientras que Príapo era un vicio. Los romanos, en eso estaremos todos de acuerdo con el santo, veían ambas divinidades como bienes (mientras que la Fiebre o el Miedo eran males). Pero, de nuevo, el inteligentísimo Agustín está tendiéndonos una trampa sutil.

La relación de la felicidad con Príapo es muy distinta de la que tenía con los otros dioses menores como la Fiebre o el Miedo, por no hablar de Cloacina, de la que ya hemos hablado bastante. De hecho, el culto a Príapo llevaba asociada la frase «aquí habita la felicidad». Era una asociación entre dos inseparables. Hablando de estas ale-

gorías, como ahora hablaríamos de superhéroes: ¿tenía motivos para indignarse la diosa Felicidad por la competencia que le hacía el dios Príapo? Ni siquiera en la lógica agustiniana se sostiene eso, por más que —según el santo— una fuera una virtud y el otro un vicio.

Agustín, que antes de nada era un romano, sabía de sobra que, para los paganos, una residía en el otro. ¿Cómo era posible? A lo largo del Imperio, en muy distintos lugares y siglos, los testimonios arqueológicos y artísticos revelan que los romanos representaban con naturalidad el miembro viril erecto como sede de la felicidad. Tenía éxito en todas las capas sociales. Su culto, originariamente rural, encontrará en las villas y huertos un acomodo urbano.

Es muy posible que esto suene ahora tan sacrílego a cierta cultura laica como le sonó a San Agustín en el primer cristianismo. Si esto es así —anotemos entre paréntesis—, es muy probable que cierta cultura laica esconda una religión naciente. Pero volvamos al Imperio romano: amuletos, anillos o azulejos representaban el pene y los testículos con la celebrada inscripción. La antropología y la lingüística coinciden al calificar como «apotropaicas» las funciones de algunas palabras que intentan prevenir determinados males o, mejor aún, propiciar los bienes que están en el otro extremo. La imagen y el lenguaje sumaban (y suman) sus fuerzas para protegernos, en una operación que unos califican de maravillosa y otros de mágica. Un dibujo de un falo acompañado de la palabra «felicidad» era absolutamente coherente con la lógica general del paganismo grecolatino, basado en la naturali-

dad cultural y en la capacidad de representar todo y decirlo todo. La parresía griega era la libertad de lenguaje radical. Esto sería algo muy difícil de sostener hoy, aunque el cristianismo reivindique el término y los anticristianos digan sostener el concepto.

De nuevo la solución está en el lenguaje. En primer lugar, porque «feliz» significa en origen «fecundo», como ya hemos dicho. No es nada incoherente predicar del miembro viril que es origen de la fecundidad. Que la figura del falo vaya escoltada por la palabra que significa «fecundidad» constituye una redundancia a la que no habría que dar más vueltas. La representación más famosa de esto, elevada a la categoría de emblema, proviene de Pompeya y puede verse ahora en el Museo Arqueológico Nacional de Nápoles. Es un relieve de terracota procedente de una panadería de Pompeya. El pene erecto con los testículos sobresale, en un primer plano, de un fondo liso. Arriba está escrito HIC HABITAT. Abajo, FELICITAS. Salvo las palabras latinas, que podrían ponerse de moda como se han puesto el *carpe diem* o *in vino veritas*, la figura no se diferencia mucho de los grafitis fálicos que siguen apareciendo en cualquier Pompeya contemporánea. ¿Estaba hablando de sexo el panadero pompeyano? ¿Proclamaba sus hazañas eróticas, se ofrecía sin más como un varón vigoroso? ¿Era una *sex-shop*? Nada de eso. Estaba hablando de felicidad en una de las acepciones comunes, como sinónimo de prosperidad, probablemente económica. No estaba presumiendo, sino pidiendo. El «aquí» de la felicidad se transfiere del pene a la panadería. Eso no descarta la felicidad personal o familiar del comerciante,

puesto que, en su lógica, la prosperidad de negocio las favorecería. Tampoco descarta —secundaria o terciariamente— la alusión sexual, que ahí estaba a la vista de todos. Pero lo primero era una invocación favorable para su negocio.

La mejor traducción visual, de un símbolo por otro equivalente, aunque sea muy distinta, es la estatuilla del santo que todavía en muchas tiendas de países culturalmente católicos apela a la protección divina: San Pancracio, San Expedito; cuyas fechas coinciden con las de los *Priapeos*... En las culturas orientalizantes puede haber sido sustituido por una imagen de Buda. Sea lo que sea, los que creen en algo (y los paganos creían en mucho) intentan propiciar la felicidad. Uno de los problemas actuales para pensar en ser feliz es que muchos, especialmente en Occidente, no creen en nada, ni siquiera en las posibilidades del lenguaje.

El famoso Gabinete Secreto napolitano muestra lo más sexual de los hallazgos de Pompeya y Herculano. La colección atesorada por los Borbones de Nápoles se consideró demasiado obscena para ser vista por el gran público. El acceso completamente libre data de hace pocos años y, todavía hoy, los menores de catorce años deben ir acompañados de un adulto. Las salas están pobladas de objetos fálicos de todo tipo: campanillas, lámparas, estatuas, pinturas, juguetes eróticos, amuletos fabricados con la idea de proteger a niños y adultos de enfermedades y accidentes... En un fresco, Príapo —lascivo, de baja estatura— corre con su miembro descomunal erguido como una amenaza. Recuerda otros frescos —también pompe-

yanos, singularmente el muy sereno de la casa de los Vetti— en los que el dios pesa su falo en el platillo de una balanza. En el otro platillo hay frutos que nos remiten al huerto, símbolo y espacio de la felicidad. La prosperidad doméstica se plasmaba en esa imagen casi de tamaño natural, que auspiciaba la riqueza, la seguridad y la defensa contra los ladrones. Todo eso no excluía el placer sexual ni la fecundidad. Al contrario, se fundaban en ello. La estatuaria, también muy variada, mantiene la cercanía de los frutos y las flores al miembro erecto del diosecillo. Todo es simbólico en una cultura como la grecolatina, acostumbrada a que las imágenes traducen los conceptos y a que las distintas facetas de una realidad no se fragmenten fríamente.

48

Príapo y el *carpe diem*

Príapo es hijo de Afrodita y de algún dios (Zeus en la mayoría de las versiones, aunque puede ser Dioniso, Hermes, Ares, o incluso el mortal Adonis). La esposa de Zeus, Hera, movida por los celos lo castigó dándole un aspecto grotesco que combinaba baja estatura, fealdad y un miembro viril desproporcionado, grande y potente, que era causa de su placer tanto como de su desdicha. ¿No habíamos quedado en que era fuente de alegría? Sí, pero el excesivo tamaño llegaba a ocasionarle sufrimiento, al esclavizar toda su existencia. Lo patológico de ese exceso queda recogido en el término médico «priapismo». Que Príapo sea hijo de Afrodita es antropológicamente un dato relevante, como veremos.

Si el entorno de Pompeya y Herculano es la fuente más rica de representaciones visuales, en literatura serán los poemas conocidos como «priapeos». La literatura griega nos ha legado un rico muestrario, en los escritores grandes y en los de menor entidad, salvados por la *Antología*

Palatina. Pero, sin duda, el lugar de Príapo va a ser Roma. Su epifanía plena la tiene en los *Priapeos* romanos, que nos desvelan en conjunto este aspecto sexual de la felicidad.

Algunos valores muy romanos, en lo público y en lo privado, se harán visibles en este dios importado de Grecia. Roma tendrá en él uno de sus símbolos: el gusto por el peso, por la potencia, la expansión, la fecundidad, el placer, los frutos del huerto... En los *Priapeos* latinos está todo eso formulado en un tono menor que facilita su lectura. Se trata de un conjunto de ochenta poemas breves protagonizados por el dios del falo que en ocasiones no es más que un falo parlante. De época imperial, probablemente de los últimos siglos, ese extraordinario corpus de textos es el equivalente verbal perfecto para el Gabinete Secreto de Nápoles. Recorrer uno es recorrer el otro. Además, su difusión ha sido paralela y casi sincrónica. Los *Priapeos* latinos no han sido traducidos íntegramente a las lenguas modernas hasta hace poco. El libro reúne textos escritos por uno o varios autores, no necesariamente en el mismo momento. Las ediciones modernas han sumado otros seis poemas fálicos, posteriores a los primeros, pero de fecha aún más incierta. Entre ellos, un magnífico *Himno a Príapo*.

Los priapeos no solo proclaman una alegría general de vivir. Están asociados a la fiesta. Uno de ellos se ha salvado inscrito en una mesa de mármol hallada en la Toscana. La asociación del poema de Príapo con la mesa donde se celebraba el banquete, acredita el éxito social de los *Priapeos* y su relación directa con la vida. En la superficie

de la mesa los comensales podían leer una invitación a un modo de vida relajado. Su primer verso reza: «Ven aquí, ven aquí, seas quien seas». Príapo, que es el que habla a los invitados, descarta tomarse las cosas muy en serio. No está hablando solo de sexo, sino de alegría de vivir. Por supuesto, se presenta como sexo que libera de preocupaciones, siguiendo el claro espíritu epicúreo: «no pienses que es muy serio aproximarse / al templete del dios desvergonzado».

El tono general de la colección es jocoso, aunque también hay algunos textos serios. Quien los lea seguidos tendrá la sensación de que ha recorrido en verso algo parecido al *Satiricón*, esa novela de la época de Nerón atribuida a Petronio y transmutada en película por Fellini. De hecho, hay quien ha atribuido algunos priapeos a ese «novelista» romano que fue llamado «árbitro de la elegancia». En los *Priapeos* el dios se expresa como un fanfarrón agresivo, amenazando con castigar a los ladrones de frutos. Su castigo es siempre de índole sexual. Lo curioso de su descaro es que, a menudo en el mismo acto, promete placer. No es extraño que solicite a sus lectores que se liberen de hipocresía desde primera hora, porque, en realidad, no (todo) va en serio: «Tú que vas a leer estos juegos procaces / de un libro descuidado, deja el ceño fruncido».

A pesar de su poderosa carga sexual, sería injusto reducirlo a ello. El Príapo literario tiene las mismas facetas que el que hemos visto en la iconografía: erótico, por un lado; guardián de los huertos y jardines, por otro. Los frutos unifican lo disperso: el disfrute y la producción de la huerta. El *carpe diem* de quien recolecta los frutos es el

gran acto simplificador. El agricultor que le ofrenda frutos para conseguir una buena cosecha se lo dice delicadamente —aunque maneje el *do ut des* típico de la romanidad (te entrego algo para que me devuelvas algo)—: «También tú, dios menor, / que sigues el ejemplo de los grandes, / aunque unos pocos frutos te ofrecemos, / valóralos en mucho». Frutos por frutos, ganancias agrícolas, placeres amorosos, bienestar personal... Todo cabe en estas peticiones.

La estrecha alianza entre Príapo y la felicidad tiene su prueba más contundente fuera de los *Priapeos*. En el segundo poema más importante para la historia de la felicidad, el *Beatus ille* de Horacio, el agricultor que lleva una vida tranquila ofrece los frutos de su cosecha a dos dioses menores: Príapo, que guarda el campo, y Silvano, que protege la propiedad del terreno: «Frutos que luego a ti, Príapo, te ofrenda / y a ti, padre Silvano, custodio de las lindes».

Estamos ante la felicidad que es fecundidad de la tierra. Príapo es aquí puramente vegetal. Se le ofrenda también la serenidad humana en ese momento de la recolección, que es un *carpe diem* sin metáforas. Sin embargo, no podemos omitir que, en ese *continuum* del paganismo, todo ello está conectado con la energía erótica.

49

El placer y la censura

Fray Luis de León omitió a Príapo en su traducción del *Beatus ille*, dejando solo a Silvano: «Con cuánto gozo coge la alta pera, / las uvas como grana. / Y a ti, sacro Silvano, las presenta, / que guardas el ejido».

El sexo es el motivo de esa censura, probablemente autocensura, pues Fray Luis conoció la cárcel por motivos similares, aunque seguramente vinculados al erotismo del *Cantar de los Cantares*. En el caso de Príapo, sabemos que la causa no es el paganismo. Tampoco el motivo es que se trate de un dios menor. De hecho, Silvano se salvó. Y, en favor de Fray Luis, anotemos que, cuando tradujo el más célebre poema homoerótico de Virgilio, la *Bucólica segunda*, fue más allá que el propio Virgilio al sugerir los deleites amorosos. Según Virgilio, el pastor Coridón, enamorado de Alexis, se lamenta de que su amado no le corresponde. Al final, se consuela: «encontrarás otro Alexis», escribe Virgilio, sin más. Fray Luis añade un adjetivo, además, comparativo: «no faltará otro Alexi más sabroso». ¿Añade también hedonismo, con ese

«más sabroso»? Acredita comprensión del texto, audacia y finura estética. Hasta el siglo XX no tendremos un desarrollo pleno de ese símbolo, con el *Coridón* de André Gide, su tratado sobre el amor entre hombres.

Volvamos a Príapo. Sus dos facetas principales están relacionadas con la felicidad: dios de la fecundidad (no solo humana) y vigilante de los jardines. A esas alturas y, siendo el Jardín la escuela por antonomasia de la felicidad, no podemos excluir que hubiera un juego filosófico detrás de este símbolo. La literatura explica que el templo de este diosecillo es la propia colección de textos. Él mismo declara que prefiere el jardín al aire libre en vez de un templo propio. Huerto y jardín no siempre se distinguían. Príapo, al guardar los frutos del huerto, protege la felicidad del jardín filosófico, siendo así que el amor o el sexo tienen en el jardín uno de sus lugares, naturales y culturales. Príapo no puede reducirse a una suerte de enano de jardín obsceno, preocupado solo por el placer. Es un símbolo de la felicidad en todos los órdenes.

Príapo y sus seguidores se nos presentan con adjetivos que rondan el estado de dicha: «El granjero Arístágoras, criador de buenas uvas, / te ofrece alegre, oh, dios, frutos hechos de cera. / Y, si tú estás contento con este simulacro / de frutos que te han sido consagrados, oh, Príapo, / haz que él obtenga una cosecha de verdad».

Los frutos son (también verbalmente) consecuencia de haber disfrutado. Manifiestan una naturaleza fecunda, por feliz. La alegría del campo es compartida por el agricultor y por el dios. Contento (*contentus*) tiene doble sentido, pues a la felicidad anímica superpone el sentido

de *tentus,* «tenso, erecto». *Con-tentus* sería «totalmente erecto». Los *Priapeos* están plagados de dobles sentidos: la fertilidad de las tierras acompaña a la potencia sexual del granjero, plasmadas ambas cualidades en su epíteto, «el que cría buenas uvas», «el de uvas bien nacidas». La cosecha de verdad sería la respuesta del dios, su cumplimiento. Tras la ofrenda de frutos simulados vendría la recolección de los frutos reales. Y ahí habríamos vuelto al *carpe diem* justamente en el ámbito del huerto o jardín: recoge el fruto del momento. Una circularidad propia del tiempo pagano anima el ciclo de la vida. En general, la perspectiva de estos textos es urbana, lo que aumenta el placer al describir la plenitud natural, sea vegetal o erótica.

Igual que Virgilio pudo decir que todo estaba lleno de Júpiter, los *Priapeos* levantan poéticamente un mundo lleno de felicidad física, de erotismo desbordante, de sexualidad fálica. Uno de los textos es un himno de tono indudablemente religioso, que sigue los modelos de los sublimes himnos que griegos y romanos dedicaron a los grandes dioses. El formato de plegaria no esconde el trasfondo psicológico: penas que se combaten con alegrías, miedos que se olvidan en la fiesta. Sus peticiones son las de una felicidad primaria. Lo primero, mediante el erotismo.

La divinización de Príapo nos obliga a entrar en el lenguaje religioso. Nos explica que se rindiera culto a Príapo en paralelo a la felicidad. El placer es alegría. El sexo combate la tristeza y la depresión... Esos serían consejos que hoy pueden dar los psicólogos o prescripciones recetadas por los médicos. Aquí lo vemos en boca de un poeta o de un dios que invoca no tanto al sexo masculino

como al sexo en sí, a la sexualidad. Así empieza el *Himno a Príapo*: «¡Salve, / Príapo, santo padre de las cosas! / Salve, concédeme una juventud / floreciente. Concédeme gustar / a los muchachos y muchachas buenos / con este miembro tan desvergonzado».

Después, el himno pide días de fiesta como antídoto contra las tristezas. Casi reconocemos el concepto actual de «depresión» en ese desánimo que el devoto de Príapo quiere superar. Con humanidad conmovedora nos desvela sus miedos, sobre todo el temor a la muerte, tan combatido por Epicuro: «Concédeme ahuyentar con diversiones / y frecuentes placeres esas penas / que nos minan el ánimo, concédeme / no temer demasiado a la agobiante / vejez y no angustiarme por el miedo / a la muerte sombría, que nos lleva / al odioso palacio de Ultratumba».

Eros contra Tánatos, dicho en términos freudianos, que no dejaban de manejar libremente la mitología clásica.

¿Machismo, falocracia en esta vinculación de la felicidad con el pene en erección? Muy difícil lo tendría el abogado que tuviera que defender al Príapo feliz de estas duras acusaciones contemporáneas. Se podría alegar que en este *Himno* que culmina los *Priapeos* el dios (que otras veces ha sido un falo violador) es invocado como protector de las mujeres jóvenes, para que puedan cruzar tranquilas los lugares peligrosos. Exhibe así las dos facetas de la masculinidad tradicional, agresiva y protectora. Una especie de policía que guarda a las mujeres: «Pues él, al manteneros protegidas / de los malvados hombres sanguinarios / hace posible que crucéis los bosques / y parajes umbríos silenciosos /en los que nunca se derrama sangre».

No obstante, eso sería demasiado básico a efectos de felicidad. Hay que buscar un enfoque general. Como en casi todas las palabras del mundo antiguo, brillan en esta una realidad (física, social, política) y un símbolo. Príapo representa y es el placer sexual, pero a partir de ahí simboliza un rico catálogo de nociones positivas, algunas de las cuales tienen vida propia: la fecundidad física, la generosidad, la alegría general del cosmos, la naturalidad pagana, la libertad de lenguaje y la libertad de expresión artística, la fiesta, el descanso de lo serio, la risa (porque, desde los umbrales, él espanta la seriedad e invita a reír o a sonreír), la protección frente a enfermedades y accidentes, la fertilidad vegetal animal y humana, la salud, la buena suerte y la fuerza, la prosperidad en el negocio, la seguridad en casa o al salir de noche... También es difícil separar la felicidad de todo este rico y variado catálogo que empezamos hace ya muchas líneas por el placer sexual.

El cantor de los *Priapeos* celebra al dios sexual como energía general del cosmos. Lo llama «engendrador o autor del mundo, / naturaleza misma o dios Pan, salve». A mediados del siglo xx, mientras se fundaba lo que ahora es la Unión Europea, Ernst Robert Curtius, en su *Literatura Europea y Edad Media Latina*, vio este himno como una clave del modo pagano de estar en el mundo. No estamos describiendo la masculinidad, sino el universo, desde la fuerza erótica: «Por tu vigor es todo concebido, / lo que llena la tierra, el mar y el aire».

El erotismo de los *Priapeos* se funda en el deseo, algo tan cosmológico como psicológico. Eros en estado puro, cumplido a menudo en meros placeres corporales, los

afrodísia epicúreos. No es raro que la censura cristiana se enfrentara a esta felicidad pagana. Tampoco es extraño que las nuevas censuras choquen contra estos. La defensa —si hubiera que hacerla— debe ir por otra vía. ¿Todas esas facetas de la felicidad están vinculadas al sexo masculino? Aunque sea solo desde un lado, la respuesta es sí. Con dos salvedades: ese placer no es solo para los varones. Y, cosa mucho más importante: lo mismo, si no más, puede afirmarse del sexo femenino. La mitología, como teoría de la cultura que es, nos enseña que Príapo es hijo de Afrodita. El padre no importa tanto y ni siquiera se sabe seguro cuál es. Pero la maternidad de Afrodita nos remite directamente a la teoría de la felicidad: la energía sexual masculina procede de la energía sexual femenina. Y ambas no son sino manifestaciones de la energía general del mundo. Veámoslo.

50

Venus, la felicidad en femenino

Aunque el autor de los *Priapeos* afirme que Venus honra a Príapo, eso es así porque parece estar reivindicando para el sexo masculino lo que ya se había proclamado en Roma para el sexo femenino. Vayamos al poema de Lucrecio, el misterioso autor del poema *Sobre la naturaleza de las cosas*, que explica el mundo desde presupuestos de la física atómica y transmite el modelo epicúreo de felicidad. Agustín García Calvo lo tradujo como *De la realidad*, término que abarca todo. El poema se inicia con una invocación a Venus. Es el pasaje sublime que intentará imitar el anónimo autor del *Himno a Príapo*. En cierto modo ese poeta menor pretende emular al gran Lucrecio. También está reivindicando la igualdad de lo masculino con lo femenino, varios siglos después de que se proclamara la supremacía cósmica y política de Venus. (Por cierto, quizá no sea casual que estos autores tiendan a borrarse. De Lucrecio solo tenemos su nombre. Del autor del *Himno a Príapo*, ni siquiera eso).

Venus significa muchas cosas, antes de ser el nombre de la diosa. De hecho, como nombre común es el encanto, la gracia, la atracción sexual, la belleza, el órgano sexual femenino y el placer sexual durante la cópula. Es *la energía general del mundo en femenino*, o *simplemente la energía general entendida como movimiento erótico* de todas las cosas y todos los seres. Todo eso es más grande que cada ser humano. Es lo que se diviniza, calcando lo que ya se había hecho con la Afrodita griega.

También hay una dimensión social y política de Venus. En el momento de Lucrecio, que es el de César, se admitía culturalmente la leyenda de que la fundación de Roma se remontaba a esta diosa, puesto que de ella descendían los fundadores de la ciudad: directamente el fundador remoto (Eneas, hijo de Venus) e indirectamente los otros (Rómulo y Remo). Escuchemos la invocación de Lucrecio, que va a reverberar durante siglos en la historia de la felicidad: «Engendradora del romano pueblo, / placer de hombres y dioses, alma Venus, / debajo de la bóveda del cielo, / donde giran los astros resbalando, / haces poblado el mar, que lleva naves, / y las tierras fructíferas fecundas. / Por ti todo animal es concebido / y a la lumbre del sol abre sus ojos».

Una alegría del cosmos que es fecundidad en los seres vivos y felicidad en las personas: «Las llanuras del mar contigo ríen, / y brilla en larga luz el claro cielo». Aunque hay estatuas que plasman el momento que canta Lucrecio (es la Afrodita Anadiómene, que surge de las aguas), será Botticelli el que haga visible ese momento feliz en su *Nacimiento de Venus*: «Al punto que galana primavera / la

faz descubre, y su fecundo aliento / robustece Favonio desatado, / primero las ligeras aves cantan / tu bienvenida, diosa, porque al punto / con el amor sus pechos traspasaste: / en el momento por alegres prados / retozan los ganados encendidos».

La atracción erótica, principio de vida, mueve el universo entero: «Mueren todos los seres por seguirte». Ella trae también la serenidad personal y la paz política: «Porque puedes tú sola a los humanos / hacer que gusten de la paz tranquila».

En medio de esa profusión de bienes destacan dos palabras: «alma Venus», que están tal cual en latín. La primera de ellas no tiene nada que ver con nuestra «alma». Entenderemos *Alma Venus* si pensamos en otra expresión latina que usamos más: *Alma mater*. Llamamos así a la universidad porque alimenta a sus discípulos los alumnos (los «alimentados»). Todas esas palabras comparten la raíz «al-» y la idea de nutrir y propagar la vida. Venus aparece como nutricia, alimentadora, fecunda, dadora de felicidad (sustantivo que significaba todo eso).

Es curioso que San Agustín, tan perspicaz en su crítica, y tan preocupado por Príapo, no se diera cuenta de que Venus es la verdadera diosa de la felicidad. Por eso los romanos durante siglos no levantaron ningún templo a Felicidad: porque ya tenían magníficos templos dedicados a Venus como diosa protectora de Roma. Con la ventaja de que era una diosa olímpica, de las de primer rango, y además era mujer, lo que le permitía asumir el femenino

de la felicidad. No como Príapo, feo, humilde, cuyo templo es el aire libre de los huertos.

Una y otro son nombres de sus respectivos sexos, pero son tan expansivos que también cada uno de ellos designa la sexualidad en general, el dinamismo erótico del cosmos, el amor y la vida, la felicidad de todos.

La consagración de Venus como diosa romana de la felicidad la había llevado a cabo Adriano. El propio emperador se encargó de diseñar el templo de Venus y Roma, cuyas ruinas todavía son visibles en el Foro Romano, cerca del Coliseo. Cada una de las dos diosas llevaba un epíteto que nos interesa. *Venus Felix, Roma Aeterna.* Hay que ser muy cautos con *Venus Felix.* ¿La que trae buena suerte? No. Para eso ya tenían a Fortuna. ¿Feliz? Sí, pero en el sentido activo que hemos analizado. La que hace felices a los romanos. Era primordialmente la diosa del Amor y la energía general del mundo. Diosa de Roma, con la que queda simbólicamente unida para siempre, en ese epíteto (Eterna) que acompaña a Roma. Que Roma y Amor sean lo mismo era lo más normal para los romanos. En su idioma (como en el nuestro) una era palíndromo del otro. La energía general del mundo (Venus Feliz) tenía que organizarse en el mundo y proyectarse para siempre (Roma Eterna). Y se proyectó, eligiendo el arte: la arquitectura, la escultura y, lo que más ha perdurado, la literatura.

51

La confianza

Aristóteles define el miedo como un sufrimiento anticipado, por un mal que nos aguarda en el futuro. Lo contrario —la percepción del futuro como un bien— tiene que tener un nombre. Creo que es la confianza.

El miedo nos hace sufrir por anticipado. Puede suceder que ese mal no acabe sucediendo. También es cierto que el miedo nos protege, pero sería mejor convertirlo en precaución o incluso en prudencia y, en lo esencial, vivir sin miedo como querían algunos de los maestros que hemos traído aquí.

Nuestra época es desconfiada. Así que, si optamos por ser confiados, estaremos nadando contracorriente. Notaremos la tonificación muscular de los que están bien ejercitados. Una cosa es segura: la desconfianza deteriora la felicidad. La confianza la favorece.

La desconfianza es una forma atenuada del miedo.

No es raro escuchar a los jóvenes que se retratan como desconfiados. Escuché a uno de dieciocho años, en un

reality de la televisión, que admitió ser muy desconfiado. Está claro que eso es un síntoma de la época. El cinismo general (en el peor sentido, no en el filosófico) nos ha traído a esto. También ha traído ansiedad y miedos.

Todo esto también admite grados. Por la escala de la confianza se puede subir y bajar. Uno de mis amigos más queridos me preguntó por sms: «¿Estás más confiado?». Ese movimiento no es igual para todos. La época quiere que las personas experimentadas se vuelvan escarmentadas. Cada vez desconfían más. Pero sostengo la posibilidad de que, a medida que vamos viviendo, nos volvamos más confiados. Los desconfiados están lejos del bien (empezando por el suyo). Los que confían se acercan cada vez más a él. Están empezando a ser felices, antes de serlo.

¿En qué o en quién podemos confiar? La confianza verdadera no es en uno mismo sino en todo lo demás: en las otras personas, en las cosas del mundo, en el lenguaje mismo. Y de ahí en adelante, si alguien quiere ir más allá. Confiar en exceso en uno mismo puede conducir a la arrogancia y ser el principio de un círculo vicioso.

Los antiguos romanos veneraban como una diosa a Fides: la Confianza, la Lealtad, la Buena Fe. La representaban en las monedas y en las estatuas. Junto a su templo en el Capitolio, el Senado romano guardaba los tratados internacionales. Era una imagen omnipresente. La convirtieron en un principio de derecho que implicaba la confianza en el otro y de alguna manera en el orden del mundo (que es lo que Roma representa en la historia). Para los juristas, la buena fe presupone que el otro se va a comportar bien. Y en las relaciones bilaterales es «el com-

portamiento adecuado a las expectativas de la otra parte». Es decir, es en el derecho lo mismo que en el ámbito de los sentimientos sería la empatía.

Quedan pocos restos de la antigua buena fe en nuestra vida cotidiana. Nuestros mayores, también los que tenían una cultura sencilla, vivieron en ella. Hay quien dice que solo actúa la buena fe cuando recogemos las maletas en la cinta del aeropuerto. En principio se supone que cada uno va a recoger la suya. Pero también es cierto que hay cámaras vigilando y que todos vigilan a todos. En Estados Unidos, de donde viene mucha de la desconfianza, pude ver, sin embargo, en alguna zona rural, cómo los agricultores dejaban en su campo las frutas y los compradores pasaban en cualquier momento y dejaban allí el dinero para el pago, en una caja. En las ciudades también funcionaba algo parecido: el sistema por el que retiran el periódico de un distribuidor de la calle y dejan después la moneda es un acto de buena fe. Es el *honor system*, un código que ya parece arcaico. Reivindico desde aquí el retorno de la buena fe en las relaciones sociales.

Algunas expresiones resumen la buena fe de los siglos pasados. Son como fósiles conservados en el ámbar del lenguaje. Pero podemos actualizarlas: salir a la calle «a cuerpo gentil» o caminar «a la buena de Dios». Así se ha dicho: «Pongo mi corazón en el futuro. / Y espero. Nada más».

Por una suma de razones que no vamos a explicar, nuestra época no solo es desconfiada, sino que se basa en la mala fe. Sería preferible que tuviéramos estatuas de esta divinidad maligna y pagáramos con sus monedas para saber claramente dónde estamos.

No hace falta que seamos poetas ni profetas para poder otear serenamente lo que nos espera, lo que venga, como dijo Pedro Salinas en su *Confianza*. Pero podemos expresarlo poéticamente: nadar en el mar es un acto de confianza. En la famosa tumba de Paestum está representado un saltador que se zambulle en el agua, dispuesto a una natación de la que emergerá todavía mejor. Es una buena imagen para nuestro futuro.

¿Contradice eso la protección que hemos delimitado en el jardín, símbolo de nuestro pequeño mundo? Creo que no. Es posible conciliar la intimidad con la confianza. La valla del jardín busca intensificar el bien. Hace lo mismo que la confianza.

¿Qué haremos, cuando la experiencia nos demuestra, una vez tras otra, que el mal está presente en el mundo? No hacer el balance en ese momento o no hacerlo solo con esos datos. Y orientar, en un proyecto de largo alcance, nuestra vida hacia el bien, o sea, hacia la felicidad. Jorge Guillén resumió su experiencia en tres versos muy breves que él llamó un trébol; «rechacé, / mundo, lo que te sobraba, / pero te guardé mi fe».

En el extremo contrario a ese adolescente desconfiado que vi en la televisión, se encuentran los ancianos que sonríen en el mundo, dándolo definitivamente por bueno.

Todo esto guarda relación con el amor en el sentido más amplio. Y con la belleza. Entre los bienes que nos aguardan en el futuro y que podemos empezar a disfrutar mediante la confianza están los encuentros inesperados con personas que iluminarán nuestra vida.

Pudiera parecer que la confianza nos deja desprotegi-

dos, pero, al contrario, es una especie de coraza invisible. Resulta mucho más eficaz que el miedo.

Si hay que elegir un símbolo, me quedo con el de dos que, mientras se duermen abrazados, borran los problemas del mundo.

52

El *kairós*

Algunas ideas tienen que expresarse en la lengua en la que han alcanzado mejor definición. El *kairós*, en griego, es el momento extraordinario en el que todo puede ir a mejor. «La oportunidad» o «la ocasión» no son malas traducciones, pero llevan al terreno de lo interesado lo que pertenece al ámbito de la estética y de lo maravilloso. Aunque nos cueste verlo, hay momentos buenos que abren la puerta hacia lo que todavía es mejor. La sola existencia de esta palabra debe darnos confianza en el mundo.

Kairós es un tiempo y también un espacio. El jardín, la isla, la casa, la ciudad que amamos, el lugar donde de pronto se despeja el horizonte... La estación del año, la temporada de la fruta... *Kairós* es el momento de recoger el fruto y de degustarlo. Suena casi al *carpe diem*. Guarda relación con la felicidad, por eso y porque el *kairós* es, inicialmente, la medida de las cosas, la mesura. Se anticipa a la *aurea mediocritas* y a la prudencia.

El *kairós* es más grande que nosotros. Los griegos lo divinizaron por eso.

Es curioso que esta palabra tenga un origen desconocido en griego. No nos extraña porque es de las nociones más misteriosas que podemos manejar.

No es fácil dar con su equivalente perfecto. En latín sería *momentum*, en el que la historia de la cultura ha puesto un significado más denso que el de «momento». No obstante, el habla popular lo dice igual: «es el momento». Cuando las cosas están en su punto, preparadas para dar lo mejor de sí. Despleguemos un silogismo: si la vida está hecha de momentos —como ya vimos al hablar del cálculo infinitesimal de la felicidad—, está hecha de posibilidades de ir a mejor o de que nosotros orientemos lo que sucede hacia el bien.

53

Círculo virtuoso

Todos sabemos lo que es un círculo vicioso. Es una entropía descendente que nos aleja cada vez más de la felicidad. Mucho menos frecuente es usar la expresión contraria: círculo virtuoso. Que es la vuelta que dan las cosas en una espiral en la que cada vez van a mejor. Se empieza a dibujar, como si tuviéramos en la mano un compás, partiendo de un punto que exactamente es un *kairós*.

La confianza es la cualidad que nos da fuerza para empezar ese cambio. Igual que hemos dicho con las otras palabras, la sola existencia de esta expresión nos aporta seguridad en el futuro. Otras personas lo han puesto en práctica y nosotros mismos, en otros momentos, hemos encontrado el camino para salir del laberinto.

Que «circulo vicioso» sea una expresión común y «círculo virtuoso» se use raramente es otro síntoma de la época. La clave no está en la circularidad de las cosas. El círculo puede ser real o mental. La clave está en los adjetivos. Aunque los dos provienen del ámbito de la ética, la

cultura dominante se niega a adjetivar ninguna conducta como «viciosa». Prefiere etiquetar cualquier forma del mal como «patología». Creo que el único que reconocemos como vicioso es el famoso círculo, sobre el que proyectamos cualidades que nos negamos a admitir. Si fuera poesía, diríamos que es una enálage. En el depauperado idioma actual diremos que es una transferencia. En cualquier caso, una forma muy bella de empezar a ser feliz es cambiar el círculo vicioso por el virtuoso. En lo social (en la ciencia, en la política económica, en la empresa) abundan las propuestas para hacerlo. Hagamos lo mismo en la ética.

Entre tanto, lo reconocido como virtuoso es rarísimo. La tendencia hacia el bien nos suena como una excentricidad. Sin embargo, toda nuestra cultura se basó durante milenios en el concepto de «virtud», que tenemos que traducir continuamente, porque nos resulta ya incomprensible.

La virtud es la perfección del ser. Es la excelencia, que ahora solo exigimos a los estudiantes universitarios (y solo al final de su carrera), a los deportistas de élite y a los mejores profesionales. Pero la virtud no se basa en la competición con los demás, sino en el entrenamiento de cada uno para ser mejor o para dar lo mejor de sí mismo.

54

¿Cómo traducir la palabra «virtud»?

¿Es posible que el olvido de las virtudes clásicas se deba a que se le atribuya un origen machista, me refiero a la etimología? *Areté* en griego deriva de *arrén*, «varón». *Virtus* en latín, de *vir*, también «varón». Ojalá fuera así, porque al menos habría alguna razón. Pero temo que sea porque nuestra cultura ha renunciado a organizarse moralmente. No es que sea inmoral, ni amoral, sino que está etimológicamente *des-moralizada*: primero ha renunciado a las costumbres prestigiosas. Después ha caído en el desánimo.

La virtud, por ejemplo, es el caudal de un río, su fuerza para seguir adelante. Es la potencia del ser que se dirige hacia su realización plena.

Ayudaría mucho a la felicidad individual y colectiva conocer al menos los nombres de las virtudes clásicas enunciadas por Aristóteles. El cristianismo se apropió de ellas y las desarrolló, y tal vez por eso han caído en desuso.

Sería bello que en los colegios les enseñaran a los niños

los nombres de las virtudes aristotélicas: fortaleza, templanza, justicia y prudencia. Aunque fuese en clase de historia, como algo pasado. Estaría bien que hubieran oído alguna vez estas palabras.

En los últimos tiempos la fortaleza ha sido sustituida por una actitud que ha perdido el nombre que la vincula a la fuerza y a la entereza. Y no es una virtud, sino una cualidad de los materiales o de cualquier ser vivo: la resiliencia. La imagen en la que se basa es la de saltar hacia atrás o volver a ponerse en pie (*re-sal-*, *re-sil-*). Ya nuestros clásicos occidentales, igual que los orientales, optaban por un entrenamiento para la serenidad.

De la justicia solo queda la reivindicación social, pero se ha abandonado como virtud personal. Se han defendido las virtudes públicas, pero ¿y las privadas? ¿Y la educación en ellas? El punto de partida para la felicidad tiene que ser personal.

Preciosos eran los nombres de la prudencia y la templanza. Etimológicamente, la prudencia no es más que una contracción de la palabra «providencia» y, por tanto, de la capacidad para ver más allá o anticipar las cosas La templanza en el vocabulario de la felicidad sería la *aurea mediocritas,* la capacidad para alcanzar ese punto perfecto: el de la fruta en sazón. Templanza es no dejarse llevar por ninguna obsesión que nos reste independencia y, por tanto, felicidad.

Hay una constelación de virtudes en torno a estas, no siempre con la misma jerarquía. A veces se considera que la prudencia es la que resume todas las demás, porque permite deliberar a la hora de elegir el bien y el mal. La

justicia se encargaría de repartir el bien, asignando a cada uno el suyo. La eunoia (*éunoia*; literalmente, «bien pensar») sería una suerte de carácter noble que tiende a ver lo mejor de los demás, pensando bien de ellos y actuando con ellos generosamente, guiados por la empatía. Traducirlo por «pensamiento positivo» es empobrecerlo, pero al menos es un principio para lo mucho que hay que hacer. Y, en fin, la *frónesis*, antaño muy famosa, una prudencia acomodada a lo funcional. Si estuviéramos hablando de diseño (arquitectónico o de interiores), nos parecería lo perfecto. Pues eso es la virtud aristotélica en la ética de nuestra intimidad: un sentido común que organiza las cosas con un realismo no exento de belleza. Es otra brújula básica que apunta al término medio de oro. Conoce la perfección ideal, pero de momento se limita a dar pasos hacia ella.

El camino hacia la infelicidad es fácil: injusticia, imprudencia, falta de moderación, ausencia de sentido común, egoísmo, desconfianza, enemistad, odio, ira, rabia, malos pensamientos, falta de entrenamiento ante las adversidades...

Volvamos a lo bueno. No olvidemos que la amistad también es concebida como una virtud, es decir, como algo que se cultiva. Y que la felicidad es la virtud de llegada: el bien general y más alto que se consigue por el ejercicio de todas las demás virtudes.

55

La sonrisa como signo

La sonrisa es el fruto perfecto de la felicidad, igual que la felicidad es el fruto perfecto de la cultura, por no decir de la cultura clásica.

Repasemos las categorías aristotélicas. La materia necesita forma. La forma es lo que hace que la cosa se pueda conocer mediante los sentidos y mediante la inteligencia. La materia en bruto es incognoscible. Pues bien: la felicidad es la forma de la vida. Le da sentido, hace que fructifique, permite que se comparta. Y en un grado más alto y a la vez más sencillo, la sonrisa, como fruto logrado de la felicidad, hace perceptible, inteligible y comunicable la felicidad.

La sonrisa es consecuencia sencilla de todo lo que hemos visto. Refleja en el rostro, desde la boca hasta la mirada, un equilibrio general. Equilibrio de la persona con su entorno y consigo misma. Equilibrio del ser humano con la sociedad y con el cosmos. Armonía entre el cuerpo y el alma. Traduce somáticamente el punto medio

de oro que hemos llamado *aurea mediocritas* como algo extremadamente positivo. ¿De qué extremos se aleja el rostro sonriente? De dos que conocemos muy bien por el teatro: de la máscara trágica y de la máscara cómica. Ni el llanto ni la risa son indicios de felicidad serena. ¿Tampoco la risa?

Veamos primero la máscara trágica: expresión desencajada del llanto, el horror o la desesperación. El semblante humano convierte inmediatamente la desgracia con unos movimientos que afectan igual a los labios que a la mirada. Esa máscara la llevaban los actores de la tragedia y, por la mímesis, que actúa como un acto reflejo, tendía a ser imitada por los espectadores. En la tragedia sucede lo terrible: asesinatos, violaciones, incestos, actos monstruosos... ¿Es un mero espejo de la infelicidad? No. En el modelo clásico era una vía para depurar incluso físicamente todo lo malo que hay en todos nosotros. La contemplación de esas ficciones limpiaba moralmente a la persona. Aristóteles, el gran maestro de la felicidad equilibrada, llamó a ese beneficio «catarsis»: una purificación espiritual similar a las purgas para limpiar el organismo. Otros dos conceptos son fundamentales en la tragedia: uno es la catástrofe (literalmente, «un giro hacia abajo»), que implica un cambio brusco del destino. Lo conocemos bien porque a diario nos llegan noticias de mutaciones súbitas que experimenta alguien, de la felicidad a la desgracia. A veces es algo inmerecido, pero otras es consecuencia lógica de un determinado comportamiento. Eso en la tragedia es la *hýbris*, la soberbia que hace a los humanos romper sus límites y comportarse como los dioses.

Acudir al teatro a contemplar todo eso hacía posible dejar allí y lejos todo ese mal que, en cierto modo, anida en el interior de cada uno de nosotros. Sobre la tragedia debemos recordar que formaba parte del proyecto de felicidad pública en Atenas. Los festivales de tragedia ayudaban a purificar lo sombrío de cada ciudadano. La oscuridad, la embriaguez y lo orgiástico acompañaban esos momentos excepcionales que eran una suerte de depuradora del mal. Esos días excepcionales tienen difícil comparación con el carnaval contemporáneo, porque poco tienen que ver, salvo un desenfreno permitido. Cosa cierta es que la felicidad no puede acotarse a unos días ni ser decretada por el poder. También lo es que la borrachera o la orgía no están hechas para la sonrisa. En cambio, pueden propiciar la carcajada.

¿Y la risa? Es cierto que está más cerca de los momentos buenos. Pero comparte con el llanto su origen en el desequilibrio. La risa puede estar vinculada al acontecimiento y este puede ser absolutamente bueno. Pero habrá que recuperar la serenidad. Si no, será fácil pasar de un extremo al otro. Hay una gradación entre la sonrisa, la risa y la risotada o la carcajada. Las últimas claramente entran en el ámbito de la comedia, que tampoco es el lugar para la felicidad armoniosa. También allí se están ventilando otros desajustes sociales y personales. La risotada o la carcajada caen fácilmente en el ámbito de lo grotesco. La burla o la sátira pueden mover a la risa, pero inevitablemente hieren a otros. La máscara de la comedia puede

depurar tanto como la trágica, pero no es el punto de llegada. Su exceso tiene riesgos: la carcajada, surgida de un fuerte desajuste, se ha atribuido a los que no creen en nada. El cinismo en su sentido vulgar lleva asociada la risa de un descreimiento helador.

La persona que sonríe es portadora de una felicidad que no hiere. Además del equilibrio y la armonía, la sonrisa denota un autocontrol que es imprescindible para la felicidad. Sonreír lleva el prefijo «sub-», que implica atenuación *mediante el control*: *sub-ridere*; «sonreír» es reír equilibrando el descontrol, reír sin estridencia y sin ruido, en silencio, como dice el diccionario de la Real Academia. Eso es coherente con la felicidad plena, que sucede, como hemos visto varias veces, «tan sin ruido».

A la persona que sonríe no se le saltan las lágrimas como le puede suceder a la que ríe. Se encuentra lejos de esa peligrosa frontera. El riesgo no es la tristeza, sino el descontrol.

Es verdad que Epicuro dijo: «debemos reír a la vez que buscar la verdad». Habría que matizar la traducción de ese verbo, que puede estar cerca de «sonreír», si pensamos en la serenidad epicúrea. Quizá la sonrisa llegue a los que han alcanzado la verdad.

La sonrisa, más baja que la risa en el plano de la estridencia, es superior a ella en el orden de la felicidad. No es del todo extemporáneo evocar una cuestión evangélica que se debatió en la literatura medieval y que Umberto Eco recogió en *El nombre de la rosa*: el hecho de que Jesús nunca rio (o nunca se nos da noticia de que lo hiciera). Sí sabemos que lloró y que tuvo momentos de tremendo

sufrimiento. Para saber si sonrió hay que acudir a las representaciones artísticas: algunas pinturas, algunas esculturas, alguna película como *El Evangelio según San Mateo* de Pasolini, algunos de cuyos fotogramas muestran a un Cristo humanísimo por sonriente. De las esculturas, propongo el *Cristo resucitado* de Miguel Ángel, que puede verse en la iglesia de Santa Maria sopra Minerva en Roma, al lado del Panteón. Desnudo como un atleta griego, proporcionado en su musculatura y sereno en su actitud, porta una cruz de tamaño mucho más pequeño del natural. El sufrimiento ha quedado atrás, aniquilado. El artefacto que fue de tortura parece ya un elemento deportivo, un entrenamiento para la plenitud, como la lanza del Doríforo o el disco del Discóbolo. El resucitado sonríe como un atleta que cruzara la meta. Es definitivamente humano en su mejor momento. Así es como lo vio María Magdalena, como un jardinero. La pequeña cruz de este Cristo feliz no es tan distinta de la azada que lleva al hombro en sus representaciones como hortelano. Ha vencido al dolor y a la muerte. Es lo mismo que Epicuro, tan enemigo de la religión, intenta conseguir en esta vida.

Igual que todos los demás gestos humanos, la risa es contagiosa. No por eso comunica felicidad. También el llanto es contagioso. Son actos de pura mímesis, el fundamento de todo el teatro clásico, tanto trágico como cómico. Así lo vio Horacio en la *Poética*: «Los semblantes humanos, de la misma / manera que sonríen si otros ríen, / se ponen a llorar cuando otros lloran. / Si pretendes que llore yo, primero / debes mostrar dolor tú mismo».

Quizá podamos matizar. Risa y llanto se repiten en los

demás como un eco. La sonrisa lo hace como un reflejo. Es como si el rostro de la persona que nos sonríe fuese un espejo en el que se refleja lo mejor de nuestra humanidad.

La risa —no lo negaremos— puede estar asociada a una felicidad en grado muy alto y, por eso mismo, transitoria. El nombre de ese estado es «euforia». Es algo bueno, pero dura poco y se asoma al abismo de lo contrario. La sonrisa, por contra, procede de la felicidad equilibrada, es estable y se propone perdurar. Su término medio incluye los momentos alegres tanto como los penosos. Ha asimilado la melancolía. Se dirige al futuro con la expectativa de que sea bueno. La sonrisa es el atributo último de las personas confiadas en el mundo.

He usado las máscaras cómica y trágica como imágenes. Sería mejor y más propio de nuestra época recurrir a los emoticonos, que además permiten una gradación más fina. En la oposición a cátedra de una de mis amigas, ella, que es una mujer de una admirable independencia intelectual, dijo al tribunal: «vamos a acabar dando la clase con emoticonos». Pues así vamos a hacerlo nosotros, imaginando una gama completa de semblantes humanos. Los emoticonos del teclado permiten más matices que las dos máscaras clásicas. Lo que sabemos seguro por las máscaras antiguas es que la felicidad no se localiza en los emoticonos de los extremos sino en alguno de los del centro, en los que la boca forma una línea tenue orientada hacia lo alto, los ojos no se abren ni se cierran en exceso, y hay una proporción entre las partes y el todo: la armonía.

56

El niño maravilloso y la didáctica de la sonrisa

Podría parecer que la sonrisa es un atributo reservado a los temperamentos solares o risueños. No sé si es más propia de la madurez que de la juventud o de la infancia. Habría que reflexionar sobre ello, sin hacer estadísticas ni encuestas. Mientras tanto, tenemos la literatura.

El texto más famoso sobre la sonrisa en el mundo antiguo es de Virgilio. Se trata de la *Bucólica cuarta*, la profecía que vimos al comentar la Edad de Oro. El poeta anuncia el nacimiento de un niño maravilloso que cambiará el mundo. Al final, Virgilio invita al niño (que todavía no ha nacido) a que, cuando nazca, sonría: «Niño pequeño, empieza a conocer / a tu madre en el juego de sonrisas, / que a tu madre estos nueve meses tuyos / largos padecimientos le han causado. / Niño pequeño, empieza a sonreír, / que a quien sus padres no le sonrieron, / ningún dios lo ha invitado a su banquete, / ninguna diosa lo invitó a su lecho».

Es lógico —e imprescindible—que los bebés recién

nacidos lloren, cosa que no necesitan aprender. También suele ser una reacción natural que rían en momentos de satisfacción natural. Pero la sonrisa, como expresión de una humanidad dulce, parece ser aprendida. Es un triunfo sobre el sufrimiento y una recompensa a su progenitora. En la profecía, el niño empieza a sonreír en un intercambio con su madre. La cara del niño es un reflejo de la de su madre y quizá de la de sus padres, porque se ha discutido cuál es la traducción exacta de este verso: «aquel al que sus padres no le han sonreído», podría ser «aquel que no ha sonreído a sus padres». Sin eso, se quedaría sin el premio de los dioses.

Lo que corrobora este famoso poema clásico es que la sonrisa es signo, causa y consecuencia de la mejor felicidad. Puede orientar toda una vida. Como otros argumentos, basta con darle la vuelta para que se entiendan más claramente: un niño que no sonríe —o que no responde a la sonrisa de sus padres— es más inquietante que uno que sonríe. Otra traducción, más exacta, de la *Bucólica* de Virgilio dice: «con tu sonrisa a conocer empieza, / tierno niño, a tu madre». En efecto, la sonrisa es también un acto de conocimiento. Eso respondería a la hipótesis que hemos planteado para la risa de Epicuro, que la vinculó con el conocimiento de la verdad. Como la verdad, la sonrisa es algo que se aprende y se enseña. Por eso Virgilio, el más alto poeta de Roma, dirige este consejo hacia un futuro de largo recorrido. Es una exhortación a un niño que no ha nacido, símbolo de las generaciones futuras, de nosotros también, porque los clásicos prevén la posteridad. A esas generaciones venideras les encomienda instaurar

la felicidad, que es siempre nueva. Naturalmente, Virgilio no espera que ningún niño lo escuche ni lo lea. Ni entonces ni ahora. De modo indirecto —que es una forma de la elegancia— está instruyendo a los padres —los de toda la posteridad— para que sonrían a los que vayan naciendo, a la espera de que estos respondan en el juego de sonrisas.

La importancia de esta didáctica de la sonrisa afecta a lo público, por más que se juegue en lo íntimo. En el centro de la Roma actual, concretamente en unas galerías monumentales de bóveda acristalada, la Galería Sciarra, cerca de Piazza Venezia, está inscrita la invitación virgiliana ¡en latín!: *INCIPE PARVE PUER • RISU COGNOSCERE MATREM*... Poner eso en un lugar de ocio y confiar en que cumpla su cometido requiere un nivel de educación admirable. Claro que es Roma, y se hizo a finales del XIX. Ese fino modo de vida llega a las traducciones italianas, cuya dulzura recoge la del original: *Comincia, bambino, a conoscere la madre dal sorriso*. Lo más bello de la invitación virgiliana es que le dice al niño «empieza». No que sonría, sino que empiece a hacerlo. Es como un fotograma. Una anticipación. La confianza. En la división infinitesimal de la felicidad, este momento es como un fotograma que abre toda una vida. La sonrisa es un comienzo. Nada menos que del conocimiento.

La sonrisa de un ser humano brinda a los otros una cualidad central de lo clásico: la empatía. Es algo que también se aprende y se cultiva. El término clásico es la «piedad», la *pietas*, que se mueve entre la compasión y la simpatía. En el centro se halla la empatía, que ofrece al otro la seguridad de que me estoy poniendo en su lugar. Co-

munica confianza y mejora el orden personal y social. Es todo lo contrario de la amenaza y del miedo. Resumiendo de nuevo: hemos dejado de enseñar piedad, empatía, y asistimos al auge del acoso escolar.

Por reflejar la bienaventuranza y la estabilidad, la sonrisa es un atributo de los dioses que los antiguos concretaron, igual que en los poemas, en las estatuas. Las esculturas de los dioses eran modelos sociales, no solo de belleza. La cabeza de Afrodita, la de Cnido, conservada en el Louvre, irradia la sonrisa desde sus ojos y sus labios de piedra. La Venus de Milo no es solo un ideal de belleza griega, también lo es de felicidad. A nosotros no nos sorprende, porque hemos visto ya que Venus es la verdadera diosa de la felicidad. Sonríe su cara como sonríe todo su cuerpo. La flexión praxiteliana, la leve inclinación de la cabeza, propia de quien asiente, son rasgos de alguien feliz. Porque, efectivamente, la sonrisa es un asentimiento al mundo. También es una superación de los impactos, sean negativos o positivos. La persona que sonríe está por debajo en el nivel de ruido, pero está por encima de los vaivenes vitales.

La sonrisa es un atributo de los inmortales porque no se preocupan por la muerte. Unos cuantos humanos pueden sonreír como ellos: los que, al modo epicúreo, consigan librarse del miedo a la muerte; los que, por la vía que sea, confíen en una vida más allá de la muerte, o los que crean en la resurrección del alma e incluso del cuerpo. En el centro de la civilización occidental fue Botticelli el que recogió el proyecto antiguo de Venus para convertirlo en un icono de la modernidad. En *El naci-*

miento de Venus nos muestra, con toda la amplitud que requiere el asunto, a la diosa como una mujer que sonríe tranquilamente en el centro del cosmos. Entra en la vida sin perturbaciones y propaga su alegría serena.

Levemente más serio está el *David* de Miguel Ángel y hay que mirarlo detenidamente para comprobar que su sonrisa contenida refleja su fuerza y su entereza moral, a punto de pasar a la acción.

Hemos perdido mucho los occidentales, al renunciar a nuestros clásicos. Es probable que todo esto sea accesible en algo que nos viene de Oriente: la sonrisa en las estatuas de Buda. El equilibrio moral y cósmico, la serenidad frente a las adversidades, la armonía con lo divino (para quien crea en ello) o simplemente con lo natural. La empatía y la compasión. Todo eso, resumido en la sonrisa del orondo príncipe oriental, instalado en cualquier jardín europeo, en tiendas, gimnasios... En realidad, ha retornado a Occidente después de un viaje de ida y vuelta. Alejandro Magno llevó la sonrisa de las estatuas griegas en sus conquistas que se extendieron hasta la India. Los Budas del periodo helenístico tienen lo mejor de los dos mundos. Quienes ponen un Buda en su vida deberían saber que, en ese ideal de serenidad, late algo de la filosofía epicúrea y de la estatuaria helénica.

Venga de donde venga, la sonrisa abre la posibilidad de un mundo más grato y sostiene lo mejor de este en cada persona. Hemos aprendido que la sonrisa nace de una invitación y se convierte en otra invitación. Es la celebración de un triunfo, sin escándalo y sin estridencia. Supera la rabia, la indignación y el escándalo, porque habi-

ta en un momento más alto, posterior a todos esos desequilibrios. La sonrisa es un logro igualitario: acredita la felicidad de los acompañados y de los solitarios, pues de la soledad se puede gozar tanto como de la compañía. Unos y otros tienen en ella el medio más eficaz de compartir su felicidad sin aristas.

Hay también algo misterioso en la sonrisa. En ella reside lo inexplicable de la felicidad. Hace falta un poeta para decirlo sin darle tantas vueltas como hemos dado aquí. Juan Gil-Albert lo certifica en el final del *Himno a la castidad* que ya conocemos: «una voz misteriosa nos convida / a sonreír cubiertos de laureles». Detrás de ese triunfo deportivo tiene que haber entrenamiento, probablemente dolor. Pero el logro nadie puede arrebatárnoslo.

57

El monje y el filósofo

Un análisis de la felicidad en cualquier momento de la historia no es una cala en un asunto particular. Lleva a hablar de la vida. Aborda una totalidad. Describe la época entera. Las mutaciones civilizatorias se vislumbran en cualquiera de los aspectos del tema. Matthieu Ricard es una categoría perfecta para este estudio. Debería haber ocupado un capítulo de este libro si no fuera porque nos hemos centrado en la línea clásica occidental. Ricard es monje budista y colaborador estrecho del Dalai Lama. Su padre fue el filósofo francés Jean-François Revel, que reunió en sí algunos de los rasgos del intelectual del siglo xx: un marxista que se convirtió al liberalismo, manteniéndose siempre ateo. Padre e hijo se elevaron a categorías culturales cuando publicaron un libro conjunto, *El monje y el filósofo*. También elevaron a categoría el diálogo que mantuvieron desde sus respectivos mundos. El padre, además, era un reconocido gastrónomo, lo que lo acredita como epicúreo de nuestros días. El hijo, científico de formación, se doctoró en biolo-

gía en el Instituto Pasteur, aunque abandonó su carrera investigadora para hacerse monje dentro del budismo tibetano. Es ensayista afamado, con libros que propugnan la meditación, la superación del estrés, y abogan por el altruismo y la defensa de los animales.

Aunque es también fotógrafo y desarrolla una activa labor humanitaria, Ricard se ha hecho célebre por algo que parece anecdótico: un estudio de la Universidad de Wisconsin, que medía las emociones positivas mediante electrodos aplicados a la cabeza, le otorgó a él la posición más alta dentro del grupo observado. Poco tardaron los medios de comunicación en bautizarlo como «el hombre más feliz del planeta». Cada vez que los periodistas le preguntan si lo es, él lo desmiente sensatamente: «Claro que no». Cumple así todo lo que nos enseña la teoría de la felicidad. Y cumple el cuento de Tolstói: de nuevo el hombre feliz no lleva camisa. Esta vez la ha cambiado por una túnica de color azafrán.

Ricard (hablo de la categoría, no de la persona) ejemplifica el giro civilizatorio que Occidente ha dado hacia Oriente, y que se ha anticipado al giro económico, político y militar que estamos viendo en el mismo sentido. Es como si los intelectuales más finos hubieran presentido las consecuencias de los actos que ellos mismos causaban. Los vacíos que Occidente ha creado —al renunciar a la cultura clásica y a la religión— tienden a ser llenados por algunas propuestas orientales, no porque sean menos rígidas, sino porque no son nuestras, no se nos imponen

mediante la autoridad paterna, eso que tanto agobiaba a Freud en la vida y a Harold Bloom en la literatura, como explicó en *La angustia de la influencia*. Simboliza además un puñado de cosas esenciales: la búsqueda que los occidentales hacen en Oriente de una ética y una posible trascendencia a la que hemos renunciado; el paso de la filosofía a la religión; la coexistencia entre la ciencia y la espiritualidad; la posibilidad del monacato (grado máximo del apartamiento del mundo), descartada generalmente como anatema por las élites occidentales. Esta última regla tiene algunas excepciones que debemos anotar: Wittgenstein, cuando intentó ingresar en un convento católico cercano a Viena; Maritain, que, ya nonagenario, se consagró a la vida contemplativa como fraile; y otros retiros que se acercan a ello, como el de Santayana junto a las «monjas azules» de Roma o el de Giuni Russo —cantante de música electrónica, discípula y amiga de Battiato— junto a las carmelitas descalzas de Milán...

En lo personal, Matthieu Ricard ejemplifica la felicidad (no solo la contemporánea) de un modo insuperable. Su grupo de contraste no debería ser solo aquel en el que lo incluyeron los investigadores médicos. Realmente, se le podría comparar con los bienaventurados de otros siglos. Los electrodos de los científicos atestiguan que su mente es la más positiva de las que han estudiado. Su modo de vida es coherente con lo que defiende en sus enseñanzas. Y, como prueba última: en las fotografías siempre aparece sonriendo.

58

El acontecimiento y la rutina

Tendemos a desdeñar la rutina por estar hecha de lo cotidiano. Como es lógico, apreciamos los acontecimientos positivos. Pero una felicidad que estuviera hecha solo de fogonazos felices, acabaría convertida en rutina. O sería insoportable, por cegadora.

Por otra parte, el concepto de «rutina» es el que le conviene a quien se entrena para ser feliz. La rutina —diminutivo de «ruta»— es un hábito adquirido de hacer las cosas por mera práctica. En los viajes por mar o por tierra, la ruta es consecuencia de la planificación del viaje. La rutina es decisiva en el deporte, porque organiza la preparación y prepara el éxito. La rutina en informática recoge las instrucciones que se pueden usar repetidamente en un programa. ¿Qué es, entonces, lo malo de la rutina? Lo previsible. A pesar de ello, tal como se desenvuelve la vida humana, una rutina en la que los momentos buenos se repitiesen, constituiría un acontecimiento.

Que rutina sea un diminutivo no es un dato irrelevante.

En esa pequeña ruta, en ese «caminito», cabe también el afecto y la atenuación de los excesos. El jardincillo epicúreo, el campito de Rauw Alejandro y las cositas de Manuel Machado iban por ahí. También el «gustillo», que, por pequeño, es grande. A Iris Murdoch le gustaba la afirmación platónica de que la verdad es pequeña. ¿Supone eso renunciar a las cosas grandes? No, lo grande está ahí, contenido, saboreado en dosis asimilables. Lo grande es accesible en lo pequeño. Así es lo humano. Tampoco hay que renunciar a otras cuestiones, sean las que sean las que cada uno ponga en ese lugar. Uno de mis maestros, Vicente Núñez, lo dijo en este aforismo: «He depositado en la rutina diaria todo mi afán revolucionario». Quienes lo conocimos de cerca sabemos hasta qué punto era cierta esa confesión. En su pueblo, Aguilar de la Frontera, iba de casa a la taberna, donde leía, escribía y recibía a sus visitantes. En su cámara escuchaba música clásica poniendo Radio 2 todos los días a la misma hora. Fue ejemplo de una vida absolutamente centrada en lo esencial y en lo bello, tan germánico como Immanuel Kant en su Königsberg natal.

La rutina tiende a la invisibilidad, algo que favorece el brote de una felicidad posible. Las novedades inevitablemente desordenan la rutina. En esta época postromántica nos encanta embriagarnos de cambios. Nos conviene saber que los romanos, a los que invocamos siempre por su pragmatismo, detestaban las novedades, porque las temían. Suyo es el proverbio que decía: *Non nova, sed nove*, «No cosas nuevas, sino de modo nuevo». Suyo también es el concepto de *horrenda novitas*, una novedad horrorosa.

Lo que vale para lo privado, vale para lo público. El sucesor de De Gaulle en la presidencia de la República Francesa, Georges Pompidou, pidió que en su epitafio figurase esta frase: «Los pueblos felices no tienen historia. Me gustaría que los historiadores no tuvieran que decir mucho sobre mi mandato». De hecho, unas décadas después de su muerte, su memoria se ha diluido suavemente en la historia, y prácticamente de su nombre solo queda el Centro de Arte Contemporáneo promovido por él. Si así fuera, no es mala perduración.

La felicidad se puede aprender y enseñar por la vía de la rutina, porque esta se funda en la práctica y en el aprendizaje. También en el control. Nos costaría tener un entrenador para la felicidad, pero no para alguna rutina. Pues bien, la felicidad en su forma posible es consecuencia de la rutina.

Incluso algunos acontecimientos absolutamente felices derivan directamente de una planificación rigurosa: el día de la graduación o del doctorado, o el día que conseguimos un trabajo para el que nos habíamos estado preparando, o determinada ceremonia en la que festejamos algo, se sostienen también sobre muchas pequeñas renuncias, a cambio de un bien mayor.

La felicidad, fruto del deslumbramiento por lo inesperado, es un gozo maravilloso y necesario. Los acontecimientos buenos también iluminan nuestra vida. Sin embargo, esos momentos son inestables. Alguien a quien le acaba de tocar la lotería, ¿necesita consejos de los filósofos para ser feliz? Durante los momentos intensos de embriaguez emocional, ni los necesita ni le servirían de nada.

Y, sin embargo, en algún momento le convendría recordar el aviso de Horacio: ante el viento demasiado favorable, conviene plegar las velas, para seguir la navegación. Eso es la ruta y la rutina.

Pedimos a los dioses una felicidad libre de euforia, porque la euforia, para equilibrarse, corre el riesgo de precipitarse en el desánimo. Los felices días monótonos de las vacaciones son un estímulo para disfrutar de la rutina, aunque cualquier otra costumbre pueda contener la felicidad. Los días *que se suceden sin que suceda nada* guardan una felicidad que tenemos que aprender a apreciar. «Monótono» no tiene por qué ser despectivo. Puede ser un buen sinónimo de «armonioso» o de «silencioso».

«Dame pobres placeres repetidos / no un único diamante en la memoria», pidió el poeta José Luis García Martín.

59

El placer de la lectura

La lectura proporciona un bienestar seguro a los que han sido educados en los libros, es decir, a los que tienen una formación que, en última instancia, se remonta al mundo antiguo. En el modelo clásico los libros deleitan a la vez que instruyen. No son un mero entretenimiento para el lector ni una mera descarga emocional para el autor. Hecha esa salvedad, hagamos otra: unas cuantas cosas que vamos a decir sobre la literatura valen para otras artes y para otras formas de transmisión de la cultura que han ido surgiendo después, fundamentalmente los medios audiovisuales y electrónicos. Lo que digamos de la biblioteca valdría para la colección de música, sea en formato físico o en algún soporte electrónico. Y así con la pintura o la fotografía, la radio la televisión el cine, los juegos...

Para hablar con precisión, es necesario que el tema esté bien acotado. La ventaja del mundo clásico es, como ya hemos dicho, que esta delimitación se nos da ya hecha. La cultura grecolatina era esencialmente literaria. Respec-

to de nuestro momento, es cierto que entonces había muchas menos personas que leían y escribían, pero estas personas letradas o literarias eran determinantes en la sociedad. ¿Disfrutaban más que nosotros con los libros? Tenemos la tentación de pensar que sí, porque tenían menos distracciones. Pero si nos atenemos a lo que nos cuentan, la felicidad que les daban los libros venía a ser la misma que nos dan a nosotros.

60

El ángulo y el libro: de Kempis a Umberto Eco

En su presentación de *El nombre de la rosa*, Umberto Eco cita una frase que se hizo famosa en la cultura de la Edad Media: *In omnibus requiem quaesivi et nusquam inveni nisi in angulo cum libro*; lo cual significa: «En todas partes busqué la tranquilidad, pero en ninguna la encontré salvo en mi rincón y con mi libro». Es una afirmación que resume toda una manera de estar en el mundo. Venía de la Antigüedad y llegó hasta el siglo xx. Entre los escritores y lectores medievales se había difundido esta fórmula como un lema de vida. Dado que la novela de Umberto Eco tiene como centro la biblioteca de un monasterio, no nos extraña que se invoque. Es también una buena síntesis de la búsqueda de la felicidad que a todos nos incumbe. La buscamos en muchos lugares, pero la encontramos en pocos o en muy pocos sitios, tal vez en uno solo.

Lo que queda claro es que la lectura en un lugar tranquilo es una manera de alcanzar la serenidad. No es el

libro en sí mismo el que proporciona la felicidad estable, sino la lectura, que además debe ser reiterada. Libros hay muchos, quizá demasiados. Y muchos son malos. Es más, muchos han sido escritos con intención de perturbarnos.

La frase que cita Eco se atribuye al monje alemán Tomás de Kempis, que vivió entre los siglos XIII y XIV, autor de un libro muy leído durante siglos, *La imitación de Cristo*. De nuevo estamos con la imitación, que es nuestro nombre para la mímesis. Aunque la frase que cita Eco no figura en el libro, acompaña a este en muchas ediciones y aparece en retratos de Kempis, grabados e ilustraciones, durante siglos.

La fórmula *In angulo cum libro* recoge, ante todo, el gusto por leer. La desconexión del mundo exterior que se da durante el tiempo de lectura y la inmersión en otro mundo que nos descansa del nuestro. Sea poesía, sea ficción, sea ensayo, se da en esa actividad tan sutil un bienestar intelectual, que empieza siendo físico. Parece un acto solitario, pero es un acto amoroso. Leer junto a la persona que amamos —cada uno su libro, a ser posible— es una de las formas mejores de quererse.

El hecho de que la cita medieval haya sido recogida como un lema de vida por escritores y pintores de muy distinto signo, religiosos o laicos, a lo largo de setecientos años, es un buen indicio de que, cuando leemos, vamos «por buen camino». Que haya saltado de *La imitación de Cristo* a la cultura de masas debe darnos cierta seguridad.

Alguno de los contemporáneos que pudo ver el manuscrito original de *La imitación de Cristo* cuenta que vio en él la frase, escrita la primera mitad en latín («en todas

partes he buscado la tranquilidad, pero en ninguna la he encontrado a no ser»), y la segunda mitad en flamenco («en mi rincón y con un libro»).

Además, tenemos noticia de que Kempis la escribía como *ex libris* en todos los libros de su propiedad o, al menos, en los que le resultaban más gratos, tal vez en aquellos que le habían dado ese regalo de la calma. También nos cuentan sus biógrafos que, a modo de epitafio, en su tumba se instaló un cuadro que representaba a uno de sus discípulos preguntándole (en una inscripción): «Tomás, ¿dónde se encuentra la verdadera tranquilidad indudable?». Y que él respondía: «En ningún sitio hay tranquilidad asegurada, salvo en la celda con el libro y en Cristo».

La frase tal como la cita Umberto Eco empieza a aparecer en los grabados que ilustran las ediciones impresas de la obra de Kempis. Ya íntegramente en latín se sucede en pinturas, grabados y libros hasta el siglo XIX. En ese momento, en Francia, los escritores laicos o incluso ateos le dan un nuevo sentido. El arte y la cultura sustituyen a la religión, pero se mantiene la idea de que en el libro se guarda una forma segura de felicidad. La ausencia de Dios hace que se divinice el libro literario. Así ha llegado hasta dos grandes intelectuales del siglo XX. Umberto Eco en su novela mejor. Y a punto de entrar en el nuevo milenio, renovó su vigencia Pascal Quignard en la novela *Vida secreta*, que es casi un ensayo sobre la felicidad.

La frase sentenciosa de Kempis contiene algunas otras enseñanzas sobre la felicidad. Sin nombrarlos, insiste en la idea de los límites. Frente a la búsqueda por muchos

lugares, ofrece la felicidad en uno solo. Ese lugar es en latín *angulus*, que es exactamente el encuentro de dos paredes, es decir, un rincón. Es una palabra que suena a diminutivo, como *hortulus*, «huertecillo». La calma se consigue con un solo libro, lo que presupone una selección de pocos ejemplares y, dentro de esos, la concentración en uno. Hay selección y renuncia, requisitos para la felicidad. El ángulo o el rincón también delimita el espacio. Para el monje medieval era su celda. Para el lector moderno, su estudio, su biblioteca personal. Es la «habitación propia» para leer y escribir que Virginia Wolf reivindicó para la mujer y, en el fondo, para todo ser humano: la independencia personal hace posible ser feliz.

Llama la atención que la expresión original lleve diminutivos: «en mi rinconcito y con mi libro o mi librito». Algunas traducciones al latín han optado claramente por esas formas que indican afecto o un menor tamaño: *in angello cum libello*. Es posible que la felicidad aumente a medida que se limita más el espacio: a semejanza de la celda del monje, un pequeño estudio, un jardín, un lugar recortado en el mundo. ¿También el libro debe ser pequeño? Da la sensación de que sí. Aunque pocas cosas nos producen más placer que la expectativa de una lectura durante muchas páginas, desde primera hora este dicho apunta al libro pequeño. Así lo recogen los diminutivos en lengua flamenca y luego en latín. Una prueba —no tan indirecta— de sus gustos es que el propio Tomás de Kempis escribió un tratado de pocas páginas. Lo bueno, si breve...

En nuestras letras, hay una obra, no breve sino breví-

sima, que contiene estas enseñanzas. Es la *Epístola moral a Fabio*, que en la edición de la Real Academia Española ocupa tres páginas. La escribió en el siglo XVII un poeta sevillano, de perfiles tan difuminados que durante siglos la obra se consideró anónima o se atribuyó a escritores de renombre. Hablo del capitán Andrés Fernández de Andrada, que vivió y murió en México, sin conocer ni la fama ni la fortuna. Quizá sí la felicidad, si nos atenemos a lo que nos cuenta y a los contrapesos propios de toda existencia humana. Desde luego, fue capaz de expresar mejor que casi nadie un ideal de felicidad sencillo, que claramente se remonta a Horacio y a Marcial y pasa por Tomás de Kempis: «Un ángulo me basta entre mis lares, / un libro y un amigo, un sueño breve, / que no perturben deudas ni pesares».

«Un ángulo me basta». Menciona sus lares. No descartemos a quienes tienen más de una casa y, además, de grandes dimensiones. Sin embargo, «lares» parece designar solo a una casa. Y en ella nuestro lector solo necesita un rincón. En esa expresión «me basta» cabe la plenitud de un estado feliz, que se funda en dejar de lado todo lo innecesario. Acompañan al libro otros dos elementos que conocemos por la tradición antigua: la amistad, que ya Epicuro vio como la realización más alta de su modelo de vida, en la medida en que es una forma desinteresada del amor. Desapasionada, si se quiere, y libre de cualquier servidumbre. Curiosamente, Andrada lo delimita tanto como la lectura: «un libro y un amigo». Van juntos. Y de uno en uno. Es posible que el libro (o su autor) pueda ser también un amigo y que esto pueda interpretarse, si hi-

ciera falta, como una hendíadis, la figura literaria que dice una cosa mediante dos palabras. El otro factor de felicidad es el «sueño breve», que ya hemos tratado al hablar de la microética de Marcial, al que casi seguro también ha leído Andrada: «un sueño que haga breves las tinieblas». Dormir bien, sin excederse. Como remate, la liberación de preocupaciones: «que no perturben deudas ni pesares». No todo eso está en nuestra mano, pero el despejar las inquietudes mediante la lectura, sí.

61

Deleitar al lector: *lectorem delectando*

Esta lectura íntima es algo que tardó en adquirirse. En el siglo v antes de Cristo, en Grecia se pasó definitivamente de la oralidad a la escritura y, por tanto, a la lectura, aunque esta —en público o en privado— se producía primordialmente en voz alta. Vendrá después una lenta transición a la lectura silenciosa. Cuando leemos textos literarios olvidamos que, en el origen de ese conocimiento placentero, se halla el alfabeto. De hecho, el placer por la lectura debe empezar cuando se aprende a leer de niños, como ya vieron los gramáticos romanos. Nuestra época ha conocido un retorno a la oralidad, y es posible que esa felicidad se obtenga igual escuchando un *podcast*, la radio, viendo vídeos cortos o series en las plataformas. Pero estamos empezando a perder algunos placeres simples, vinculados al papel, el pasar de las páginas...

Por una vía o por otra, los antiguos eran conscientes de que la lectura implica varias satisfacciones. La primera, puramente física: Hipócrates, desde su perspectiva médi-

ca, piensa que, al implicar un ejercicio de la voz, es beneficiosa para el cuerpo y para el alma. Viene luego el placer mental (siempre con una base somática) de la lectura como reconocimiento de signos. El re-conocimiento es una actividad central de la cultura clásica: está en la anagnórisis de la tragedia y en la anámnesis de la metafísica platónica. Por último, la lectura trae el deleite que, en su caso, puedan aportar los contenidos. Si se da este goce (que presupone los otros), el éxito es seguro. Nadie lo ha expresado mejor que Horacio en su *Arte Poética,* con un par de palabras que parece una de sus conexiones magistrales: *lectorem delectando,* «deleitando al lector», donde establece un juego fónico de *lectorem* con *delectare,* que a su vez guarda relación con delicia (gusto, entretenimiento): «ganará todos los puntos / el que mezcle lo útil con lo dulce / deleitando, a la vez que va formando, / a su lector». Ya al escribir un libro su autor está pensando en dar felicidad a quien lo lea.

En este punto los antiguos ponen en juego una rica gama de compuestos y derivados para matizar los diferentes modos de leer e incluso de refinados placeres que lleva asociados la lectura. A los lectores actuales no nos costará reconocernos en esa finura del lenguaje. Como sucede con todas las formas del bien, los clásicos disfrutaban preparándose para él, recordándolo *a posteriori* e incluso repitiéndolo.

62

Lecturio y escriturio

De esas multiplicaciones de lo bueno, nos sorprende más que empezaran a disfrutar antes, porque nosotros no tenemos una palabra específica para esa forma de felicidad, y es sabido que las palabras ayudan a ver las cosas. Igual que los pueblos que tienen un clima más frío disponen de un vocabulario más rico para expresar los distintos tipos de nieve, así los clásicos emplean más términos para el placer de leer.

El más precioso concepto de la lectura, tanto en latín como en griego, es el que indica que a uno «le apetece». Ambos pueblos antiguos disponían de una palabra para declarar «tengo ganas de leer»: *anagnoséio* en griego, *lecturio* en latín. Eso se extendió a la escritura. Sidonio Apolinar, un escritor del final de la Antigüedad, usa como correlatos los verbos que indican «tengo ganas de leer», «tengo ganas de escribir»: yo «lecturio» y yo «escriturio» (*lecturio* y *scripturio*). Un gramático de la época, Servio, distingue nítidamente entre el deseo y el acto, algo que los

estudiosos de la felicidad conocen perfectamente: «*lecturio* significa no que estoy leyendo, sino que tengo ganas de leer». *Lecturio* y *scripturio* suenan muy parecidos a *esurio*, que como verbo significa «tengo hambre» y como sustantivo, «comilón, tragón». Una cosa es tener hambre y otra saciarlo. La misma diferencia se da entre «lecturir» y «leer» (*lecturire* y *legere*). Y, por seguir con otro par de palabras, la que había entre *parturire* («ponerse de parto») y *parire* («parir»). Así que *lecturio* sería, en una fusión que es exclusiva responsabilidad mía: «tengo ganas de leer, con una sensación que por un lado se parece al hambre y por otro a la de iniciar un parto». En otros lugares he propuesto algo que vuelvo a proponer aquí: que empecemos a usar como neologismos estos verbos con encanto, quizá útiles y desde luego fáciles de adaptar a nuestro idioma: lecturio y escriturio.

La reiteración del placer es una forma segura de felicidad. En este campo, eso es la relectura. En el mundo antiguo se da en el ámbito de lo privado, por contraste con los actos sociales de las lecturas públicas. En una carta a uno de sus amigos, Horacio contrapone la lectura pública a la íntima. La pública, en la gran ciudad; la privada, en el retiro campestre y hecha de relecturas: «Mientras tú estás dando lecturas públicas en Roma, yo he releído en el campo al escritor de la Guerra de Troya». El hecho de que esté releyendo a Homero, es decir, al clásico por excelencia, supone toda una visión del mundo y un orden de las cosas. En este momento la lectura pública queda ya como algo espectacular, efímero y frívolo (que, en cierto modo, anticipa la cultura contemporánea del entretenimiento en otras

modalidades). La relectura privada del clásico por excelencia se convierte en una apuesta por lo esencial, lo estable y lo gratificante sin decepciones. En efecto: uno de los secretos de la cultura clásica es el placer de repetición. La mímesis supone repetir la belleza de los seres o de los libros que admiramos (representándolos o imitándolos). La lectura, que en sí misma es una repetición de la escritura, puede a su vez reiterarse. «Gustará diez veces repetida», afirmará el mismo Horacio en la *Poética,* a propósito de la obra de arte. De la misma manera, vamos a ver varias veces al museo el cuadro que nos gusta o volvemos a ver la película que nos ha dado especial satisfacción. También para esto los antiguos disponían de un léxico que a nosotros nos falta. Con una sola palabra expresan la noción de «leer frecuentemente» (*lectare*), o en un grado aún más alto de intensidad y repetición: *lectitare*, usado por Cicerón o Tácito para los libros leídos y releídos.

Los diminutivos —para la lectura o para los libros— también indican placer. En una carta que le escribe, Cicerón imagina que su amigo Marco Mario estará en su habitación, disfrutando por la mañana de «pequeñas lecturas» (*lectiunculis*), lo que probablemente tenga un valor afectivo. Son «gratas» —por breves, al modo de Gracián—, como confirma el que lo relacione con los otros deleites de la jornada. Conecta delectación (*delectationes*) con lectura, en un juego sonoro similar al de Horacio. Cicerón sugiere lo mismo que sugerirá Horacio: que esa recreación privada es muy superior a la que experimentan los que han dejado solo a Marco Mario para marcharse a un espectáculo público en la gran urbe.

63

Y leerá acurrucado...

La lectura sigue siendo hoy lo mismo que lleva siendo tres mil años: un refugio frente a las mil adversidades de la vida. En el centro de la clasicidad, la Roma del siglo I a.C., Ovidio celebra la sencilla felicidad doméstica de leer, aumentada en comparación con las incomodidades peligrosas de los viajes. En sus *Amores,* leer aparece como un placer seguro —en los dos sentidos: garantizado y exento de riesgos—. Nos presenta el bienestar del que, tendido en la cama, lee sus libros («libritos», *libellos*, otro diminutivo en el que cabe todo el afecto del mundo). También, con una imagen muy romana, está tocando la lira. Probablemente, la lectura y la música tuvieran lugar en la cama, incluso simultáneamente, en una suma de placeres elementales que han cambiado muy poco. Es probable que ahora todo eso quepa en un teléfono móvil o una tableta electrónica, pero lo esencial, como corresponde a lo clásico, se mantiene en las actitudes humanas genuinas: «Más seguro / es calentar tu lecho, leer tus libros, / pulsar la lira tracia con tus dedos».

Por los mismos años —muy pocos antes— Horacio nos ofrece una sensación física de la lectura extremadamente placentera. Pensando en el invierno que se avecina, el poeta avisa a su amigo y protector Mecenas: «Si el solsticio de invierno cubre de nieve el campo, / este poeta tuyo se bajará a la playa / y allí se pondrá a salvo y leerá acurrucado».

Frente al frío, la calidez de la lectura y de la playa. No se puede ser más actual. De nuevo el clásico busca la intimidad, que recoge en la palabra «acurrucado». La imagen es tan viva que a muchos de nosotros nos resultará un ideal que hemos concretado muchas veces. Eso no significa olvidarnos de esa forma de la felicidad que es la amistad. En ese caso, se aplaza el reencuentro y se presiente como una nueva alegría: «A ti, mi dulce amigo, te verá, con tu venia, / de nuevo cuando soplen nuevos vientos templados / y cruce la primera golondrina los cielos».

El retorno de las golondrinas, como todo lo cíclico, nos inscribe en el orden del mundo.

En ese viaje a la playa que prepara Horacio para pasar los meses fríos, vislumbramos algo que siempre queda implícito: que son pocos los libros que nos producen felicidad, como son pocos los verdaderos amigos. Esos pocos libros están escogidos. Los clásicos son candidatos para formar parte de los libros en los que la gratificación es segura, porque vienen avalados por la opinión favorable de muchas generaciones. Horacio aconseja a dos jóvenes aprendices de escritores, los Pisones: «dad vueltas a los clásicos griegos, dadles vueltas con la mano, de día y de noche». Para entender el consejo hay que recordar que

los libros antiguos tenían normalmente forma de rollo. Darles vueltas suponía desenrollarse y enrollarlos. También, claro, meditarlos después, dándoles vueltas en la mente. En eso estaría lo bueno. El placer físico del libro, que, para nosotros, antes del libro electrónico, e incluso en él, estaba en pasar páginas, para los antiguos estaba en el acto de girar el volumen.

Lo ideal es leer mucho unos cuantos libros buenos. En una entrevista, Borges declaró: «apenas he leído cinco o seis novelas en mi vida». Una de ellas, fue el Quijote. El secreto es la relectura. Eso explica una llamativa propuesta que plantea Séneca, unas décadas después de Ovidio, también en Roma. Para el ascético filósofo estoico, la verdadera felicidad está en tener pocos libros. Acumular una biblioteca inmensa puede parecerse a los lujos excesivos en la comida o en las casas. Es la aplicación de la teoría de los límites a la biblioteca. Nosotros debemos llevarla a las canciones, los vídeos, los discos, las series, las películas... A todas las formas de entretenimiento y de formación que nos ha traído la cultura de masas. En su tratado *Sobre la serenidad*, Séneca le pregunta a un amigo suyo: «¿De qué sirven innumerables libros y bibliotecas, cuyo dueño apenas ha podido leer en toda su vida ni siquiera los índices? La muchedumbre caótica de libros es una carga, y no instruye».

En ese punto Séneca, estoico que siente gran aprecio por el epicureísmo, vuelve a la noción de la *felicidad segura*, que casi es una redundancia. Nosotros, educados en plena época postromántica, valoramos *las formas inseguras de felicidad*, los relámpagos súbitos, inmerecidos y

efímeros. Peligrosos, porque ese rayo podría alcanzarnos. Séneca recapitula el ideal clásico: «mucho más seguro es que te confíes a unos pocos autores, que andar errante siguiendo a muchos». Las bibliotecas inmensas, incluso públicas, como la de Alejandría con sus cuarenta mil volúmenes (que en realidad era la biblioteca del palacio real), le parecen un «exceso de cultura», donde no importaba el estudio sino el espectáculo que daban esas salas fastuosas. Si en lo público es censurable, mucho más en lo privado. Los que acumulan en sus estanterías miles de libros que desconocen y que, en el fondo, legitiman su ignorancia, obtienen un placer negativo, que nace de la dependencia. El placer no es el de la lectura sino el de la propiedad o peor, el de la acumulación: «entre tantos millares de libros, ¿se complacen solamente con las encuadernaciones y con las etiquetas y los títulos?». Lo cito literalmente porque es asombroso hasta qué punto se mantienen esas formas de coleccionismo y hasta qué punto somos romanos: «Hallarás en poder de personas ignorantísimas todo lo que está escrito, teniendo los estantes llenos de libros hasta los «techos; porque ya aun en los baños se ponen bibliotecas, como decoración imprescindible para las casas». Lo mismo, nos dice, sucede con los cuadros, con las estatuas de marfil o de bronce y con otras obras de arte. Lo perdonaría, asegura el maestro, si realmente ese afán cualitativo naciera del deseo de estudiar. Pero son mero adorno. Con los libros sucede lo mismo que con las comidas: que no deben disponerse para sorprender a los invitados.

64

El lector compulsivo

Por el lado de la lectura también puede sobrepasarse lo adecuado. Si el gusto que proporciona se convierte en adictivo, entonces ya no será causa de felicidad. El caso mejor definido lo tenemos en Catón el Joven (también llamado de Útica), un senador romano que ha pasado a la posteridad por ser defensor acérrimo de la libertad, hasta el punto de que prefirió suicidarse antes que soportar la dictadura de Julio César. Normalmente, lo vemos en esculturas o en cuadros que representan el terrible momento en que se dio muerte, con el puñal en la mano. Eso suele eclipsar su faceta de lector compulsivo. Debería representarse también con un libro en la mano, porque la lectura le dio mucha felicidad, aunque también acabó causándole problemas. Cicerón nos cuenta que en las reuniones del Senado este Catón «no podía contener su deseo de leer libros griegos». El verbo exacto que usa Cicerón es uno que ya conocemos (*lectitaret*, «leía y releía, sin parar»). Damos por sentado que lo hacía en silencio absoluto, cosa

excepcional, porque normalmente los antiguos leían en voz alta. Quizá llegaba a mover los labios o a musitar lo que iba leyendo. Nada se nos dice de eso, aunque sí nos informa Cicerón de que su obsesión por leer «no perjudicaba a los intereses del Estado». Lo que sí le atribuye es «ansia de leer», con un término que designaba claramente un vicio: la avidez, el deseo excesivo. Si le causaba daño esa dependencia, al menos se quedaba en lo privado y no afectaba a lo público. En algún momento, su empeño sí le causó problemas. En un debate del Senado, su adversario Julio César acababa de recibir un mensaje y lo estaba leyendo en silencio. Catón exigió que lo leyese en alto y, cuando César le pasó la carta, Catón se llevó la desagradable sorpresa de ver que era una misiva de amor escrita por Servilia, hermana suya y amante de César.

El placer de la lectura y el concepto que tenían los clásicos de ella, nos enseñan algunas cosas: la felicidad reside en no hacer ostentación. La infelicidad, en cualquier tipo de exceso. La felicidad reside en lo cualitativo. La desdicha, en lo cuantitativo. Lo público, lo cuantitativo, lo excesivo, puede terminar en ansiedad. Lo retirado, íntimo y breve, puede llevarnos a la felicidad.

La lectura puede ser para algunos la bienaventuranza plena. Uno de ellos fue Borges, que se imaginaba el paraíso «bajo la especie de una biblioteca».

65

Felicidad privada y pública

Hemos descartado ya la felicidad total en lo privado. En lo público, esa felicidad total se vuelve temible, porque solo puede lograrse mediante la imposicion.

Puede parecer que reflexionar sobre la felicidad y buscarla conscientemente conduce al egoísmo. Ese puede ser un riesgo. Sin embargo, bien enfocado, el resultado es exactamente el contrario. Ya estamos viendo que los bienes materiales no son imprescindibles para aquellos que quieren ser felices. Ya hemos demostrado que el *carpe diem* no implica una exigencia de adueñarse de los tesoros del mundo. Cicerón, equilibrado en todo, llega a formularlo con una frase que debemos leer dos veces: «ni las riquezas dan la felicidad, ni la pobreza la impide». A lo primero estamos más acostumbrados. Por más que lleve siglos repitiéndose, no acabamos de aceptarlo. Pero pensemos: si se repite tanto, es porque a cada generación humana hay que recordárselo. Cada uno de nosotros necesita desmontar el engaño de que la riqueza da la felicidad

o ayuda a ello. En algún caso, el exceso de riqueza contribuye a la infelicidad.

Más interesante es la vuelta insólita que le da Cicerón: «la pobreza no impide la felicidad». Esta afirmación constituye un reto frente a todas nuestras convenciones basadas en el materialismo (capitalista o comunista). El de Cicerón parece lenguaje religioso más que filosófico. Pero es filosofía, pensamiento laico, de cuando se podía pensar. No corren tiempos favorables para una defensa de lo poco, así que no insistiré en esto. Sí podemos precisarlo o traducirlo. Aquí hemos abogado por una sobriedad vital, que en algún caso puede convertirse en ascetismo o en austeridad. Eso sí, siempre que sean valores libremente queridos. Esa es la clave. Que no sea una pobreza obligada o que rompa los mínimos exigibles para la dignidad humana. Llamemos «vida sencilla» a lo que los clásicos llamaron «pobreza». Lo que se hace voluntariamente es bueno. No hace falta recordar ningún refrán.

El cuerpo, más aún que la mente, agradece todo lo que hacemos por gusto. A la inversa: todo lo que hacemos en contra de nuestra voluntad provoca sufrimientos al cuerpo (a las células lo mismo que a las cervicales). Contracturas que no son solo musculares. En francés se expresa insuperablemente: *à contrecoeur*. Igual en catalán, no sé si por galicismo: *a contracor*. Podemos decir que lo hacemos de mala gana o con repugnancia, pero, si entendemos lo que significa «a contra-corazón», vemos cuánto sufrimiento causa al cuerpo lo que nos contraría. Y, por pura lógica, cuánto bienestar nos da lo que hacemos con gusto,

aunque parezca negativo (pobreza, sobriedad). No hace falta recurrir a los refranes, después de lo visto.

Cicerón desarrolla el argumento llevándolo a un terreno sorprendente: el de lo privado y lo público. Hay personas que tienen afición por el arte, sean esculturas o pinturas. Contemplar estas obras de arte les produce placer. Entonces el romano nos pregunta: «¿No disfrutan con ellas más los hombres modestos que aquellos que las tienen en abundancia?». Basta con situarnos ante algunas de las grandes colecciones de arte para responder afirmativamente. Tengamos en mente el Museo del Prado, surgido de las colecciones reales, o el Museo Thyssen, fruto de una actividad exclusivamente personal. Y volvamos a lo que dice Cicerón de la Roma de su época, válido para cualquier sociedad o Estado modernos. El pensador romano pasa a hacer una defensa de lo público: «hay efectivamente en nuestra ciudad una gran abundancia de todas estas cosas en lugares públicos». Por tanto, la belleza de las obras de arte proporciona felicidad desde lo público a lo privado. ¿Qué sucede, entonces, con los grandes coleccionistas? Y estoy hablando de obras de arte de escultura o de pintura, pero también podríamos hablar de música o de fotografía y, en general, de las personas que ponen su felicidad en las colecciones; dejo la palabra de nuevo a Cicerón: «los que las poseen como propiedad privada no ven tantas y solo lo hacen raras veces cuando van a sus casas de campo». Sabemos con certeza que eso se sigue cumpliendo. La gente disfruta extraordinariamente visitando esos lugares. Y hay una última prueba de la verdad de este argumento, que está implícita en el ra-

zonamiento de Cicerón. Los propios coleccionistas privados que abren al público lo que han reunido con tanto esfuerzo —los reyes que donaron al Estado los tesoros de El Prado, o los Thyssen o los papas en los Museos Vaticanos— parecen más felices cuando visitan sus colecciones abiertas al público que cuando disponían de ellas en mansiones cerradas. Primero, porque disfrutan de esa felicidad compartida, faceta que no es en absoluto desdeñable. Sabemos que etimológicamente la felicidad va vinculada a la generosidad. Saber que otros disfrutan con esos bienes, aumenta el placer de los que en algún momento los tuvieron como propiedad exclusiva. Más importante aún: se han quitado una especie de carga que en determinado momento se vuelve demasiado pesada. No hablo solo de las molestias que supone conservar, administrar o mantener una rica colección. No. Es que en determinado punto han superado los límites. Cuando eso sucede, su proyecto se cumple mejor transfiriendo a lo público lo que empezó como privado. ¿Qué límites? Los de la cantidad económica o material o los límites de los años de vida, que empieza a ser una dificultad. Por supuesto, todo eso vale también para los pequeños coleccionistas y, en el otro extremo, para lo que se promueve directamente desde lo público. Ayuntamientos, gobiernos, estados, universidades, tienen en su mano contribuir a la felicidad particular de los ciudadanos. Mediante la generosidad, no mediante la imposición.

Aparte de las instituciones y de los ricos, ¿pueden los que viven en una zona intermedia hacer algo por sus conciudadanos en este sentido? Por supuesto. Llegar a la fe-

licidad personal también se refleja en la de los demás. No ya por el bien que hacemos, sino por el mal que dejamos de hacer (si se me permite llevar la contraria a lo que dice San Pablo, porque en realidad es una contradicción solo aparente). Un fragmento de una tragedia de Eurípides —se suele considerar que es la titulada *Antíope*— asegura que el sabio es feliz y «no se lanza a hacer daño a sus ciudadanos, ni tampoco a acciones injustas». Efectivamente, la felicidad, en su modelo ideal, aparta al que la disfruta de hacer el mal, de modo que entramos en el concepto del «círculo virtuoso»: el bien de uno trae el bien a los demás. Y así sucesivamente, cada vez más. En otra obra de teatro griego, esta vez una comedia de época clásica, *Las ranas* de Aristófanes, es el coro el que celebra la felicidad del sabio: «El que demuestra ser sensato / marcha de nuevo hacia su casa / para el bien de sus ciudadanos / Y para el bien de los suyos, / de sus familiares y de sus amigos / Por ser inteligente».

Las nociones de «círculo vicioso» y de «círculo virtuoso» son fundamentales, como ya hemos visto, para organizar bien una vida. Y, atención: lo que redunda en el bien común no es tanto la felicidad individual como *la búsqueda misma de la felicidad* individual. Conseguirlo o no es irrelevante. Lo que cuenta es que la persona está abierta al bien. Digamos, para concluir este capítulo, que una sociedad cuyos integrantes busquen la felicidad es más feliz en conjunto porque lo son sus individuos. Dicho en griego: es más importante la *filosofía* que la *sabiduría*. El amor

por la felicidad cuenta más que la supuesta felicidad. Esos caminos han de hacerse en soledad o con poca compañía: maestros, pareja, amigos... Poco más. Los muchos fueron aborrecidos por Epicuro, por Calímaco y por Horacio. Stendhal tuvo en mente a los *happy few*.

Quedémonos con otras dos ideas de Cicerón. En las *Tusculanas*, unas conversaciones que mantuvo con amigos en una de sus casas de campo, afirma: «la propia naturaleza nos recuerda qué pocas, qué pequeñas y qué insignificantes son las cosas que necesitamos». La última propuesta de Cicerón es una de las paradojas más llamativas. Según él, para vivir se necesita mucho. En cambio, para vivir feliz se necesita poco. Ello nos confirma que la felicidad es fruto de un proceso de despojamiento respecto a lo innecesario. Es más una búsqueda que un logro. Vale más el viaje que la meta, como dijo Cavafis del retorno de Ulises. Lo que importa es el viaje. El solo hecho de empezar a pensar en ser feliz anticipa ya la felicidad. Y eso confirma también que la felicidad es posible, puesto que no depende de la consecución de un fin. En términos actuales: es más una actitud que una posesión. Lo cual no está tan lejos de la idea de Aristóteles de que ser feliz, como la amistad, es una actividad. Es una filosofía que se aventura, más que un conocimiento absoluto.

66

Los placeres sexuales: *afrodísia*

La Modernidad y esta mutación suya en la que nos encontramos dan por sentado, como un axioma, que la felicidad se basa en hacer lo que uno quiere. Nadie lo discute, entre otras cosas por miedo a los anatemas sociales. Al contrario, se aumenta como una exigencia cada vez más expansiva: cada vez es mayor el margen de libertad requerido para conseguir satisfacciones que resultan menores. Nosotros ya hemos tratado de los límites, pero ahora vamos a rastrear otros aspectos de lo mismo.

Es muy posible que muchos lectores no puedan concebir la felicidad sin una vida sexual activa. Epicuro se anticipó a ellos: «Yo, al menos, no soy capaz de imaginar el bien sin los placeres del gusto, sin los placeres del sexo, sin las sensaciones placenteras causadas por la visión de los cuerpos y las formas».

Aunque Epicuro era contrario a la poesía, hay que reconocer su sensibilidad poética en ese aprecio estético

por los cuerpos y las formas, que parecen evocar o anticipar el gozo del sexo.

¿Esta es la vía hedonista hacia la felicidad? Seamos cautos. El filósofo está en la fase de pensar las cosas. Luego llega la práctica. Cuando empieza a delimitarlas, clasifica los placeres sexuales como naturales, pero no son imprescindibles. Llama a esos placeres sexuales «afrodísia», palabra que también designaba los órganos genitales. El nombre deriva de la diosa del amor Afrodita. Nosotros lo conservamos en el término afrodisíaco.

Estos placeres naturales (pero no imprescindibles), quedan en una posición intermedia. En otra zona quedan los naturales e imprescindibles: los que satisfacen necesidades básicas, como la comida, la bebida, o resguardarse del frío o del calor. En cambio, son totalmente prescindibles (porque no son naturales) los placeres que nos proporcionan la fama, la belleza, la riqueza o, según él, incluso el matrimonio. En otro eje, sexo y comida serán agrupados entre los placeres inferiores, que sacian el cuerpo sin más, frente a los placeres superiores, que vendrían de la órbita espiritual (inteligencia, arte, amistad...). En el modelo epicúreo esos *afrodísia* tienen la función de saciar o relajar al cuerpo, sin incurrir en pasiones esclavizantes. Un libro que lo ha mostrado recientemente es *Los placeres inferiores*, de Francisco Brines, quien recobra el tono sapiencial del maestro que enseña a vivir: «No desdeñes las pasiones vulgares. / Tienes los años necesarios para saber / que ellas se corresponden exactamente con la vida».

Quizá Brines hablaba consigo mismo, como quizá lo

hacían los otros sabios, pero las palabras de todos ellos son ya para que las escuchemos nosotros.

El objetivo del sabio es la felicidad que nace de la libertad. Tiene que ser libre para desprenderse de los placeres que le vayan a causar dependencia o sufrimiento.

67

Haz lo que quieras, pero...

A partir de esos postulados: ¿qué hacemos con el sexo? En principio Epicuro dio carta blanca a un joven seguidor suyo: «Acabo de enterarme de que tus apetencias corporales se hallan demasiado propensas a las relaciones sexuales. Haz uso como gustes de tus preferencias, siempre y cuando: 1) no quebrantes las leyes, 2) ni quiebres las buenas costumbres, 3) ni molestes a los demás, 4) ni destroces tu cuerpo, 5) ni malgastes tus recursos».

Muchas y muy fuertes son esas cinco condiciones (que me he permitido numerar en el texto). Si se sortearan, ¿tendríamos carta blanca? Sí, sin duda. Lo que sucede es que en este momento llega el «pero» que siempre ponen los moralistas cuando anteponen la felicidad al placer. Y nosotros estamos hablando de cómo conseguir la felicidad. No nos queda más remedio que hablar de nuestras costumbres, es decir, de la moral. Epicuro prosigue: «Pero la verdad es que es imposible que no te afecte al menos uno de estos inconvenientes, el que sea». De

las cinco una al menos, cualquiera de ellas, bloqueará necesariamente cualquier exceso.

La conclusión es asombrosamente ascética: «un hombre nunca obtiene nada bueno de la pasión sexual desenfrenada; tendrá suerte si no recibe daño de ella».

Dirigiéndose a un público más restringido, el de los poetas y los artistas, Horacio pone un «pero» similar al de Epicuro, referido a la obra creativa, en la que también hay una búsqueda de la felicidad, y con consecuencias no menos fecundas: «En fin, sea lo que quieras, solamente con esta condición: sea 1) simple y 2) puro». Ya que lo estamos aplicando al sexo, maticemos: «puro» tiene aquí el sentido de «homogéneo, uno». Es verdad que sus condiciones son muy pocas, en realidad dos que casi son una sola, pero es tan exigente que restringe muchísimo la libertad que concede. Eso sí, como sucede siempre en el mundo pagano, deja en manos del lector la aplicación de esa condición. No se trata de una imposición religiosa que venga de ninguna doctrina revelada.

68

Ama y haz lo que quieras

Cuatro siglos después de Horacio y siete después de Epicuro, el cristianismo se había adueñado ya de casi toda la cultura grecolatina. Agustín de Hipona, que había sido adalid del paganismo y pasó a serlo de la nueva religión, lanzó al mundo una de las más audaces propuestas en el ámbito de la ética, muy parecida a los dos precedentes, pero mucho más revolucionaria: «ama y haz lo que quieras» (*Dilige et quod vis fac*). Epicuro ponía cinco condiciones para el sexo (de las cuales una, la que fuera, parecía inevitable en todo momento). Horacio ponía dos condiciones a la creatividad, que también se dejaban reducir a una. San Agustín parece no poner condiciones al amor. Al contrario, da la sensación de que elimina todas, cosa que no había hecho ningún pagano: «haz lo que quieras».

La norma, tan laxa en una primera lectura, ha resultado seductora para todo tipo de partidarios del amor y de la libertad. Los más ortodoxos se han sentido incómodos. Los heterodoxos, seducidos por esa sentencia escondida

en una de las obras eruditas del obispo de Hipona, han visto una legitimación incluso para el libertinaje. Unos y otros han querido ver en el Agustín adulto un residuo del que fue de joven, cuando llevó una vida amorosa desordenada, antes de su conversión.

Los tres maestros (Epicuro y Agustín, más en la ética; Horacio, más en la estética) dan libertad total a un destinatario extraordinariamente formado en su correspondiente ámbito. Epicuro y Horacio ponen condiciones que están claras incluso en la sintaxis de sus mensajes. En cambio, Agustín parece inscribir el amor en una libertad incondicionada. «Ama y haz...». ¿Qué sucede en esta doble libertad, hecha de A + B? Que A es la condición para B. Una persona que ama no hace lo que quiere, precisamente porque, según una de las definiciones básicas, el amor consiste en desear el bien del amado. Si alguien ama (no «desea» o «apetece», sino que «ama»), está anteponiendo el bien de la persona amada al suyo propio. Es la libertad la que queda inscrita en el círculo del amor. Además, Agustín usa el verbo *dilige*, el amor más generoso (que se mantiene en nuestro «pre-dilec-to»). Está manejando el concepto de *agápe*. Eso no ha impedido que la tradición, a la hora de citar la autoridad del santo, lo cambie por el verbo *ama*, mucho más abierto a lo corporal. De todos modos, la tradición es tan importante como la cita original para seguir los modelos de felicidad que se han seguido a lo largo de los siglos.

No hay apenas diferencias entre el que ama y el creador que se preocupa por la simplicidad y unidad de su obra: tampoco hace lo que quiere. Tampoco con la per-

sona de temperamento sexual: si tiene que cumplir las cinco condiciones de Epicuro, lo tiene muy difícil, si no imposible, para lanzarse al exceso. Todos tienen las manos atadas, no por sus respectivos preceptores, como se ha creído erróneamente, sino por su propio criterio formado.

El modelo clásico de maestro que enseña a ser feliz a partir de sus lecturas y sus experiencias llega en realidad a Agustín de Hipona. Su mensaje no es estrictamente evangélico ni religioso. Tampoco lo articula como obispo (o lo que será después, padre de la Iglesia y santo). Habla como un filósofo, dejando libertad a quien le escucha para descifrar la sutil condición que ha puesto. Como filósofo que también es —y profesor de retórica que fue— nos deja que usemos la lógica para deducir algo que no hace falta que nos digan, porque a todos nos lo han dicho y todos (sea cual sea nuestro bando) lo sabemos de sobra, aunque nos incomoda que nos lo recuerden: las personas que aman no hacen lo que quieren. *Ergo* las que hacen lo que quieren no aman. *Ergo* quienes hacen lo que quieren no lo tienen fácil para ser felices.

Quienes escuchen a Epicuro, a Horacio o a Agustín tendrán que dar preferencia a otros bienes distintos del propio. Es fácil reconocer el bien de la persona amada (Agustín) o el de la obra creativa (Horacio). En el caso de la norma de Epicuro, son varios los bienes mayores que el propio. Su condición más curiosa viene de anteponer el bien del cuerpo propio al de nuestras apetencias, que no dejan de ser las de ese mismo cuerpo. De modo filosófico, laico y seguramente ateo, Epicuro está muy

cerca de lo que luego dirán los cristianos: que hay que respetar el cuerpo porque es un templo del Espíritu. De nuevo, me atrevo a señalar el mérito de los que renuncian por razones estrictamente éticas, sin más premio ni más castigo que los de este mundo.

69

Castidad y felicidad

Cuando tenía diecinueve años, Agustín de Hipona —según nos cuenta él mismo en las *Confesiones*— le rezaba a Dios pidiéndole: «Dame la castidad y la continencia, pero no todavía». De esa ingenua oración, digna de un joven verdaderamente noble, se deduce que ser casto era algo que escapaba a su autocontrol. La ética no es siempre el arte de lo posible. A veces necesitamos ayuda, la que sea. Al mismo tiempo, el joven africano llamado Agustín rogaba lo contrario: «pero no todavía» (*sed noli modo*). Este «pero» es la cuarta adversativa que nos encontramos en este ámbito, probablemente porque las dificultades son inevitables. El añadido agustiniano se ha convertido en otro emblema moral. No se trataba solo de procrastinar. Se trataba de un cambio de etapa biográfica que, por las circunstancias de la Antigüedad Tardía, implicaba que iba a pasar a una época histórica y cultural distinta. Con un pie en el paganismo, no quiere dar todavía el paso al cristianismo. ¿Cómo no sentir empatía por él? El propio

Dios sonreiría ante la oración de ese adolescente seducido por los placeres. Su «no todavía» ilumina una línea en la historia de la cultura. En ella debemos leer el soneto célebre de Lope de Vega, que fue otro epicúreo atormentado: «mañana le abriremos, respondía / para lo mismo responder mañana».

Da la sensación de que la felicidad tiene dos polos y que el camino entre ellos es unidireccional: del sexo a la contención, con mucho esfuerzo. Pero no necesariamente tiene que ser así. A veces puede ser una cuestión biológica más que biográfica. Así, Gil de Biedma en los *Píos deseos para empezar un año* se ve «aprendiendo a ser casto y a estar solo». Y, aunque sea una consecuencia de la edad, ve esa etapa como «un paisaje no exento de belleza». Claro que esto lo escribió en 1968, adoptando un tono pesimista que le llevó a titular el libro *Poemas póstumos*.

Tres años antes había publicado Gil de Biedma uno de sus poemas mayores, *Pandémica y celeste*, en el que se intenta conciliar con la conjunción copulativa la libertad de los placeres sexuales con el amor espiritual. Él ofrece la mejor traducción para *pandémica*, adjetivo que en ese momento no tenía nada que ver con la pandemia, sino que es el atributo de la Venus vulgar, el sexo «del buscador de orgasmo», el de las «experiencias de promiscuidad». Tras evocar cuatrocientas noches con los cuatrocientos cuerpos diferentes, enumera un catálogo de encuentros eróticos, descritos en lo que ahora llamaríamos *cruising*. A la conjunción copulativa se une el adverbio «también»: «yo persigo también el dulce amor, / el tierno amor para dor-

mir al lado». Este es el amor que Gil de Biedma califica de «verdadero».

También él rogó librarse de la servidumbre erótica, cuyo nombre en español es «deseo». Lo pidió a su manera laica, puramente poética: «Para pedir la fuerza de poder vivir / sin belleza, sin fuerza y sin deseo, / mientras seguimos juntos / hasta morir en paz, los dos, / como dicen que mueren los que han amado mucho».

También él puso su felicidad en el amor más puro.

Y he aquí que, apenas empezado el tercer milenio, en 2005, Robbie Williams repitió conscientemente y palabra por palabra el ruego de Agustín de Hipona. La canción se llamaba «Make Me Pure». Fue compuesta por Robbie Williams con dos colaboradores. Consiguió un importante éxito internacional. En el videoclip, protagonizado por el cantante, se desvelan todas las contradicciones que hemos visto en el mundo antiguo. Robbie Williams se quita la camiseta, se muestra egoísta y generoso, mientras repite el estribillo «Make Me Pure / But not yet».

¿Son dos modos incompatibles de acercarse a la felicidad? En su *Himno a la castidad*, Juan Gil-Albert, que cantó y narró sus diversas experiencias amorosas, celebra la victoria como un héroe. Después de nombrar «al feliz corazón», presenta la batalla de largas noches hasta lograr la castidad. Hacia el final de su texto me parece ver al atleta victorioso: «una voz misteriosa nos convida / a sonreír cubiertos de laureles».

¿Y el relato de Walt Whitman durmiendo junto a su amado? Toda la felicidad la centra en que se encuentran en la playa bajo la misma manta. «Y su brazo descansaba

sobre mi pecho». ¿No es eso castidad, haya habido o no cualquier otra cosa? ¿No es eso *filía*, incluso *agápe*, aunque empezara por eros?

Claro —se objetará—, pero son hombres maduros los que dicen esto. No es cierto. San Agustín era un adolescente cuando pedía la castidad. Robbie Williams era joven cuando repitió la petición de Agustín. Y Catulo era un veinteañero cuando registró esta explicación: «Casto tiene que ser el buen poeta / en su persona, pero para nada / en sus versos, que tienen sal y gracia / si son eróticos y poco púdicos». Catulo, el más moderno de los antiguos, el desvergonzado, el bisexual, el poliamoroso... También él incluye a su propio contrario en la amplia gama de su pluralidad. «Soy uno solo —sostiene el proverbio latino—, pero hay muchos en mí».

Los testimonios que hemos visto, tan parecidos, a pesar de venir de personas tan distintas, nos muestran que la sexualidad entusiasta y la castidad absoluta son vías plenas hacia la felicidad. Esto ya lo sabíamos. Basta leer al Catulo obsceno o visitar un convento de clausura para encontrar una sonrisa. Lo interesante es que a veces se dan en la misma persona e incluso en la misma etapa. Que hay transiciones en una dirección o en otra. Y que es posible filosófica y poéticamente transitar los grados que se tienden entre estos dos extremos. No es tan difícil comprender lo bueno que cada uno de ellos pudiera tener, dejando que cada uno ilumine idealmente su contrario. Cada uno de nosotros debería tener capacidad para comprender al otro que habita en él. Tener empatía con el que podríamos ser. La solución de hacer una síntesis en este cam-

po se presenta más difícil que en los demás, pero no es imposible. Un extremo puede permanecer como ideal en el otro. Lo ideal (que aquí puede llamarse «fantasía») es un horizonte para lo real. Si hablamos de fantasía, no es solo sexual. También los promiscuos pueden soñar con ser castos. De nuevo, habría que pensar un yin y un yang del sexo y la castidad para aplicar creativamente la enseñanza de estos maestros. Después, elijamos. Ordenemos las cosas.

70

Catulo: un pequeño almacén de momentos felices

Para la felicidad en un sentido amplio no disponemos de una obra que reúna la teoría y la práctica, diferenciándolas nítidamente en capítulos separados. Algunos filósofos como Epicuro, Cicerón, Séneca o Marco Aurelio mezclan los dos tipos de mensaje, aunque dan preferencia a la teoría. Algunos poetas como Horacio también lo mezclan, pero refuerzan el testimonio vital.

Así que, si quisiéramos buscar un catálogo práctico de felicidad en un autor único, un almacén de la felicidad en el mundo antiguo, lo mejor sería acudir a un poeta sin pretensiones teóricas. Retrocedamos hasta la época de César. El que mejor conecta con nuestro momento es Catulo. No solo es el más moderno de los antiguos, sino también el más romántico de los clásicos. Su vida agitada y su muerte temprana se anticipan a los ideales románticos en los que todavía seguimos. También parece posmoderna la lista de sus aparentes «contradicciones»: tierno y

grosero, familiar y erótico, coloquial y culto, heterosexual y homosexual, obsceno y casto... Es autor, además, de una obra breve, que se deja leer bien. Vive exaltadamente sus momentos felices. Su mundo estético —y en gran medida ético— es el de la época helenística. Es un epicúreo desordenado. Lo que parece un oxímoron no lo es, porque resulta difícil ser un epicúreo impecable.

Su intensa dedicación a su vida privada presupone el apartamiento de la política, no ya como carrera, sino como interés. No hay mayor rebeldía contra el orden romano, que siempre sintonizó mejor con el estoicismo. Los tradicionalistas, partidarios de la vida pública, designaron al grupo de Catulo con un mote despectivo: los «poetas nuevos». Y lo nuevo, como hemos visto, era algo mirado con mucha desconfianza. En justa reciprocidad, la indiferencia de Catulo por lo público es superior al desprecio. Se concentra en el pequeño epigrama que dedica a Julio César. Aunque el militar y gobernante era amigo de su familia, a Catulo le dan igual los colores políticos: «César, no le dedico demasiada / atención a agradarte, ni a saber / si eres hombre blanco o negro».

No se puede decir más con menos. Epicúreos uno, estoicos cero. En ese momento.

Como contrapartida, su vida íntima le apasiona. Vive al máximo cada momento. No es que pase del amor al odio en un segundo, es que los siente simultáneamente. «Odio y amo», declara en su texto más famoso, para concluir: «no lo sé, pero siento que es así y sufro». Catulo es

un emocional o un sexual, no un intelectual. No indaga en las causas. Se centra en los sentimientos, como los jóvenes y como nuestra época. Su amor por Lesbia será causa de muchas desdichas (sobre todo por la infidelidad de ella), pero también le dará momentos del más alto goce. Como en un diario personal, tenemos acceso a una historia de amor que se inicia con los síntomas de la pasión, el eros griego, hecho de deseo. Los poemas se orientan hacia los momentos futuros: «Preguntas, Lesbia, cuántos besos tuyos / me bastarían y me sobrarían». Ese anhelo de tantos besos como la arena del desierto o las estrellas del firmamento le hace perder la sensatez, que sería la encargada de administrar una felicidad aprendida de los sabios. Habla de sí mismo como «el loco de Catulo». Es un amor que lo consume, lo mueve a desafiar las convenciones sociales, y encuentra satisfacción únicamente en la amada: «Dame mil besos ya, dame cien luego, / y más tarde otros mil y otra centena». Cualquier enamorado reconocerá en él ese *carpe diem* primordial, del que se zambulle en el placer sin considerar nada más que el presente: «Vivir, Lesbia, y amar. Vamos a ello». Vivir se convierte en sinónimo de amar.

Sin embargo, pronto aprende en la práctica. Ese presente dichoso se revela efímero. Pronto nos informa de las desdichas por las infidelidades de ella. Las incertidumbres minan aquella bienaventuranza inicial. Hay reconciliaciones, que traen una alegría superior a la de los inicios de la relación. De hecho, es en este punto cuando experimenta la felicidad plena. Le resulta más dulce porque ya había probado el sabor de la renuncia: «Si un deseo

le fuera concedido / alguna vez a un hombre que lo había / pedido, pero ya ni lo esperaba, / especialmente grato se le hace».

Sin ser un teórico ni un moralista, conoce a fondo los grados de la felicidad. Pero, de nuevo, constata que no depende de él. Esta plenitud es un regalo que le hace ella, que también le había causado una infinita tristeza. Catulo se expresa como lo haría un joven del siglo XXI: «Por eso a mí se me hace también grato / y me resulta más valioso que oro, / que vuelvas a mi lado, Lesbia mía».

La transición del tormento al éxtasis es súbita, como corresponde a un entusiasta. Para plasmar el instante de absoluta dicha privada, Catulo «roba» una expresión pública romana: la piedra blanca con la que se marcaban en el calendario los días afortunados (frente a la piedra negra de los días nefastos). La exclamación verbal lleva a su culmen el lenguaje, para adecuarlo a ese bien altísimo: «¡Oh, día que merece señal blanca!». En el centro de esa plenitud, el enamorado está pasando a amante. Del eros está transitando a la *filía*. Fue loco y es cuerdo, igual que será Don Quijote. Ha adquirido una clarividencia más lúcida que la de los sabios.

Catulo deja para la posteridad algunos de los rasgos que definen la sensación de bienestar completo: la autoconciencia cegadora (en la que anida la provisionalidad de ese momento dichoso), la coincidencia perfecta entre la realidad y el deseo, y —curiosa consecuencia— el aislamiento y el perfilado definitivo de su singularidad. Los

que son absolutamente felices quedan separados de los otros. Al tiempo, él se perfila como único, con una arrogancia latente que nace de la competitividad juvenil. No es solo feliz. Es el «más feliz». Las hipérboles de un hombre embriagado de bienaventuranza dejan de ser hiperbólicas. Sus interrogaciones retóricas esconden afirmaciones exclamativas: «En la felicidad que me hace único, / ¿quién de los que están vivos me supera? / ¿O quién puede decir que existen cosas / más deseables que esta vida mía?».

Nadie puede, porque nadie lo supera. En la historia de la felicidad, Catulo no ha llegado a tiempo para escuchar el aviso de Horacio: cuando el viento sea demasiado favorable, hay que replegar velas.

Es emocionante leer cómo expresa, en nombre de todos nosotros, el deseo de una plenitud que se mantenga en el tiempo: «Me aseguras, mi vida, que este amor / nuestro va a ser feliz y duradero». El joven confía y duda a la vez, en una actitud contradictoria muy propia de él. Sabe que su alegría depende de una persona que no piensa únicamente en él. Ya no le suplica a ella, sino a los dioses: «Grandes dioses, haced que de verdad / lo pueda prometer, y que lo diga / de todo corazón, sinceramente».

El amor para toda la vida sería la felicidad plena. No porque dure mucho, sino porque se sustrae a la temporalidad. Dejaría de haber angustia. Se parece al goce estable e indestructible propio de los dioses. Por ese motivo, quizá, esto se lo pide en su plegaria a la divinidad, no a ella. La felicidad de Catulo está en manos de otra, que a su vez está en manos de los dioses: «Que este pacto de amor nos

sea posible / mantenerlo —sagrado, interminable— / a lo largo de toda nuestra vida».

También por eso volverá a dirigirse a los dioses cuando llegue el desengaño y, con él, la cordura definitiva. La felicidad presente y futura ya no depende de otra persona sino del recuerdo de sus propias acciones. Se obtiene placer al constatar que uno ha hecho las cosas lo mejor posible: «Si encuentra el ser humano algún placer / recordando las cosas buenas que hizo, / cuando piensa en su propia integridad, / y ve que no ha incumplido su palabra, / ni al sellar un acuerdo ha perjurado, / entonces muchas son las alegrías / que te esperan en un largo futuro, / Catulo, después de este amor ingrato».

Aunque ese autoelogio sea un ataque a la que fue su amada, el joven alocado se ha adentrado ya en el camino de la ética. Acaba de usar la palabra más noble de la moral romana, *pietas*, «empatía, piedad, respeto, compasión». Aquí la he traducido por «integridad», porque creo que ese es el equivalente en este lenguaje actual, tan depauperado. El Catulo que empezó esclavizado por el eros —deseo puro—, y se había ido liberando con el sentimiento de *filía*, había alcanzado el grado más alto de amor, el de *agápe*, que encuentra su alegría cuando busca el bien de la persona amada: «Pues todo el bien que un ser humano puede / hacer a otro o decir a otro, / tú lo has hecho y lo has dicho, y todo junto / se perdió por confiar en una ingrata / persona».

Poeta al fin —que no filósofo—, es incapaz de sustraerse a los reproches.

Catulo ha aprendido que la felicidad se consigue to-

mando decisiones. La ruptura es el mejor ejemplo de renuncia. El bien se logra dejando atrás lo malo: «¿Para qué seguir / torturándote? Y ese corazón, / ¿por qué no lo refuerzas? ¿Y por qué / no te marchas de ahí, por qué no dejas / de ser un desdichado, ahora que sabes / que los dioses se han puesto contra ti?».

Desencantado con su amada y con los dioses, ha aprendido que debe aplicar algunas enseñanzas que conocía por la sabiduría anterior a él. De hecho, la cita en forma de proverbios: «Difícil es dejar súbitamente / un largo amor. Difícil, pero hacerlo / es necesario, cueste lo que cueste».

Ha aprendido que su futuro depende de que aplique esas enseñanzas. Debe ser él quien lo haga: «Tu salvación es esa, y es la única. / Tienes que conseguir esa victoria. / Hazlo, da igual que puedas o que no».

Esas órdenes que se da a sí mismo son algo muy propio de él, que es moderno también porque habla consigo mismo en su escritura. Es un milagro que la poesía le permite: desdoblado entre el sensato que sabe y el loco que sufre, él es el instruido y el instructor, es su propio *coach* en busca de una felicidad razonable. No la describe como bienaventuranza, sino como salvación. Finalmente, vuelve a suplicar a los dioses que su nuevo modo de vida se consolide. No es un retorno a la etapa anterior. El futuro, el que sea, dependerá de él.

¿Ha puesto Catulo todas sus alegrías en su amada? No. También nos cuenta momentos dichosos muy similares vividos con algunos hombres. Son jovencitos, según el modelo griego (aunque no pueden ser mucho más jó-

venes que él, que murió con treinta años). Sus declaraciones de amor a Juvencio se asemejan mucho a las que le hace a Lesbia. Con estos efebos experimenta únicamente el eros. Es un deseo tan fuerte que no proporciona saciedad: «Juvencio, si tuviera / la posibilidad / de sin pausa besar tus dulces ojos, / hasta trescientos mil / besos yo te daría, / y nunca me vería satisfecho».

En cambio, sí degusta la felicidad plena en el amor-amistad, la *filía*. Desde el punto de vista de la felicidad, Catulo es más homosocial que homosexual. Su trato con algunos de sus amigos se ajusta bien a lo que ahora —con un híbrido verbal tan propio de los americanos— se llama *bromance*, esa mezcla de amistad y amor romántico que no descarta el contacto físico, pero sí los actos sexuales. El amigo preferido de Catulo es Veranio, cosa no menor: Catulo era hombre de muchos amigos, trescientos mil, según nos cuenta exageradamente, pero anticipándose también a lo que ahora permiten las redes sociales. Cuando Veranio regresa de un largo viaje por Hispania, Catulo lo celebra sin límites. Escribe un poema antes de encontrarse con él. Atención a los verbos en futuro, que nos muestran que la felicidad se da sobre todo en los momentos previos y en los posteriores: «Has vuelto. Qué noticia / tan feliz. Voy a verte / sano y salvo, a escucharte / contar todo». No nos extraña el contacto físico. Más allá del abrazo, el joven besa la cara y los ojos de su amigo. Aprecia la belleza viril de su colega. Catulo, sin duda, encarna en Roma una *nueva masculinidad*: «Voy, / mientras rodeo

tu cuello con mi abrazo / a besar esa cara encantadora, / esos ojos».

Su minucioso registro de los sentimientos corrobora lo que sabíamos por Epicuro, que la amistad conduce a la felicidad: «Entre todos los hombres que ahora mismo / son felices, ¿alguno / se siente más alegre / o más feliz que yo?».

El *bromanticismo* homosocial de Catulo no siempre es tan equilibrado. Con otro de sus amigos, Licinio, empieza compartiendo un rato de ocio, ese presupuesto para el bienestar de algunos epicúreos: «Ayer, Licinio, el dulce no hacer nada / se nos fue entretenidos escribiendo / sin prisa en mis tablillas, como estaba / acordado, mostrando nuestro ingenio».

Están escribiendo a cuatro manos. Un divertimento literario en medio del banquete: «Con versos de ocasión uno y el otro / jugábamos, en metros diferentes, / entre bromas y vino, intercambiándolos».

Quizá fue el contexto simposíaco el que propició un entusiasmo cuyo fuego Catulo fue incapaz de controlar. El impulso creativo alienta la felicidad. El juego también. El vino puede haberlo puesto en la frontera de la ebriedad física y moral. La categoría platónica del entusiasmo es la que corresponde para un amor que se prende al compartir las cualidades del amado: «Y de allí me marché tan encendido / por tu encanto, Licinio, por tus gracias». El amigo, que lo es según la *filía*, pasa a ser el objeto de un enamoramiento, entrando en el terreno del eros. El

estado gozoso empieza a dar síntomas de pasión, que causa desdicha mientras el deseo no se sacie: «que ni me deleitaba el alimento, / pobre de mí, ni el sueño clausuraba / con reposo mis ojos. Incapaz / de dominarme, el ancho de la cama / fatigué dando vueltas, como loco, / deseando ver la luz, para poder / hablar contigo, hallarme junto a ti».

No es un eros sexual (o no lo es del todo), pero es eros. El alimento no sacia, se pierde el sueño. El único objetivo es retomar un bien que ha dejado de ser tranquilizador. Por la otra parte, no sabemos el impacto que Catulo le causaba a este amigo o a sus amantes. Sí intuimos una personalidad arrolladora, que debió de desequilibrar bastante a su entorno.

Catulo, en fin, comparte con nosotros su rico registro de momentos felices. Entre los más elementales —y más ciertos— se encuentra la alegría de volver a casa después de un largo viaje. El lenguaje poético le permite hablarle a su propia casa. Era una residencia en el hermoso lago Sirmión, en el norte de Italia. Aunque tiene tiempo para celebrar la belleza del lugar, su gozo reside en el hecho de estar de nuevo en el hogar. Todos hemos usado las mismas palabras que él. De hecho, su anotación parece guardar esa confusión feliz de pensamientos y sentimientos propia de ese momento: «Cuánto me complace / volver a verte, ¡qué feliz me siento!».

Haber dejado atrás las penalidades de un viaje por territorios duros y lejanos, llegar sano y salvo... Todo eso son placeres. Muy a menudo hemos comprobado que el sentimiento positivo se recorta sobre un fondo negativo

(de ausencias o de penalidades): «¿Hay mayor dicha que despreocuparse, / descargando la mente, cuando a casa / llegamos, agotados por el viaje?».

La tendencia de Catulo a vivir al máximo, le lleva a sentir una satisfacción suprema, no muy distinta de la que ha probado con el amor o con la amistad. Entre esos placeres sencillos hay uno, quizá el más básico, que también se mantiene intacto, más de dos mil años después: «y en la añorada cama descansamos». Incluso en la rutina, la bienaventuranza de Catulo está hecha de acontecimientos.

En su pequeño almacén de momentos felices, Catulo tiene espacio para todos los grados de amor (eros, amistad, *agápe*) y para el amor de las mujeres y de los hombres. Deja clara su indiferencia por la política y su inmersión completa en los acontecimientos de su propia vida. En lo pequeño encuentra satisfacciones grandes. Conoce las servidumbres de la persona que pone la felicidad en manos de otros y la entereza dolorida de quien tiene que renunciar para seguir. Quizá es en su registro de los placeres sencillos donde mejor nos reconocemos: en los viajes largos y en el retorno a casa nos relata un bienestar que no es solo físico. Su biografía de la felicidad es también una historia, con alcance universal. Lo que le pasa a un ser humano nos pasa a todos. Ese es el fundamento de lo clásico.

Agradecimientos

Algunas cosas se van desenvolviendo solas. Esta es una. Mi gratitud:

A Oriol Masià, de Penguin Random House, que tuvo la idea de este ensayo y ha tenido la paciencia y la gentileza de un humanista hasta verlo terminado.

A Lluís Amiguet, que convirtió una entrevista sobre la felicidad —para «La Contra» de *La Vanguardia*— en un diálogo cercano a los del mundo clásico, movido por su entusiasmo intelectual.

A la Sociedad Española de Estudios Clásicos y la Fundación BBVA por su mecenazgo en el programa LOGOS, que nos impulsó a unos cuantos profesores a reflexionar (prefiero ese verbo al de «investigar») sobre la felicidad. Más en particular: a Jesús de la Villa, presidente de la SEEC; a Pablo Jáuregui, de la FBBVA, que inició una difusión que ha llegado hasta aquí.

A Christian Law Palacín y a José Manuel Abad, que me regalaron un pequeño libro en el momento justo y del modo perfecto.

A Arantxa Gómez Sancho, por confiarme el número de *Ínsula* dedicado a la felicidad. A Lorenzo Saval, María José Amado y Antonio Lafarque, por el número feliz de *Litoral*.

A Diego Garrocho, que acogió «Un *carpe diem* sereno» en la «Tercera» de *ABC*.

A Lucía Lahoz, que supo estar cerca mientras estuve aislado escribiendo estas páginas y será una lectora ideal para ellas.